劇場概論
與欣賞

Everything about Theatre!
The Guidebook of Theatre Fundamentals

Robert L. Lee 著／葉子啟 譯

「劇場風景」出版緣起

　　劇場，可以是一幢建築，也可以是一門藝術，更可以是無限的風景！

　　劇場，是即時（simultaneous）與共時（synchronic）的，你得在該時、該地、人還要到現場，才能感受整個演出的脈動。

　　劇場，是綜合（synthetic）的藝術，一次的演出，幾乎可以含納文學、音樂、舞蹈、繪畫、建築、雕塑等多門藝術。

　　劇場，是屬於時間與空間的，它僅存在於表演者和觀眾之間，每次的演出都無法重來，也不會相同，有其獨一性（unique）。

　　有鑑於國內藝文表演活動越來越活絡，學校相關的科、系、所亦越設越多；一般社會大眾在工作之餘，對於這類活動的參與度亦相對提高。遍訪書店門市，幾乎都設有藝術類書專櫃，甚至專區；在這類圖書當中，平面、繪畫、音樂、電影、設計、欣賞、收藏、視覺、影像等一直占市場消費的大宗，反倒是劇場（廣義地包括：戲劇、戲曲、舞蹈、行動藝術、總體藝術等）到近幾年才慢慢列入若干出版社的編輯企劃當中。

　　劇場的迷人魅力，在台灣，始終無法擴散開來！進而連戲劇／劇場類書籍出版的質與量亦遲遲無法提升。考察其原因，首先是出版業者的市場考量：由於這類出版品一直被認為是「賠錢貨」，閱讀與購用族群僅有數百，頂多一、兩千，幸運的話，被相關科、系、所當作教科書（但與熱門科、系、所相比，仍屬少數），否則初版一刷（通常只印個一千本）賣個好幾

年是常有的事，不敷成本效益，沒有多少出版業者會自己跳出來當「炮灰」的，多半秉持「姑且一出」的原則，要不就是在「人情壓力」下出個一、兩本；所以我們在書店裡頭，幾乎找不到出版企劃方向清楚、企圖心強盛的戲劇／劇場類叢書。

其次是連鎖書店的行銷手法：處於資訊大量蔓延的時代，就算真正還有閱讀習慣的讀者，可能也沒有辦法觀照到所有的出版品，更何況廣大的一般讀者！於是連鎖書店的「暢銷書排行榜」便發揮了「指標性」與「流行性」的效用，或多或少左右了讀者在選購圖書的取向。在市場導向與趨眾心理（閱讀流行）的操作之下，使得原本就屬小眾的戲劇／劇場類書籍的「曝光率」與「滲透率」更是雪上加霜，永遠只是戲劇／劇場同好間的資料互通有無，呈現一種零散的、混沌的傳播樣態。

再者是此類書籍的內容與品質良莠不齊：細察戰後五十幾年的戲劇／劇場類書籍，大抵包括了劇本、自傳（或回憶錄）、傳記（或評傳）、史料整理、理論（編劇、導演、表演等）、實務操作、評論、專論等等，有些純屬酬庸，有些缺乏體系（結集出書者居多），有些資料舊誤，有些譯文拗口，有些印刷粗劣，如此製作品質，如何吸引一般讀者／消費者?!

縱觀這些出版品，仍有缺憾：出版分布零星散亂，造成入門者與愛好者不易購藏，長此以往，整個環境自然不重視這類書籍的出版與閱讀；連帶地，造成該類書籍被出版社視為「票房毒藥」，這更是一個「供需失調」的惡性循環。

揚智文化特別企劃了【劇場風景】（Theatrical Visions）系列叢書，收納現當代戲劇及劇場史、理論、專題研究等等，期望能在穩定中求發展，發展中求創意，測繪出劇場風景的多面向：

　　對劇場表演與創作者——包括編劇、導演、演員、設計（又概分爲舞台／佈景、燈光、音樂／音效、服裝／造型／化妝）——而言，劇場大師的訪談錄、回憶錄、傳記、評傳等等，最能吸引這類讀者的青睞，除了領略大師的風範之外，最重要的是吸取前人的經驗，化爲自身創作的泉源。

　　對一般的劇場愛好者及讀者而言，除了劇場大師的訪談錄、回憶錄、傳記、評傳之外，創作劇本、劇壇軼事、劇場觀察之類的書籍，或可作爲休閒閱讀，或可作爲進一步了解劇場的入門書。

　　對於專業的師生或研究人員而言，除了教科書（包括編劇、導演、排演、表演、設計、製作、行銷各分論）之外，關於戲劇及劇場的史論、理論、評論、專論，均在【劇場風景】企劃之列。

　　　　只有不斷出版曝光，才能增加能見度！
　　　　只有不斷累積記錄，研究才成爲可能！

　　　　　　　　　　　　　　于善祿
　　　　　　　　　　於國立台北藝術大學戲劇學系

序

　　如果說「世界是一座舞台，而眾生皆為演員」此話為真，那為什麼有人要不厭其煩去學戲劇或劇場呢？所以囉，事情並不是這麼地簡單！

　　莎士比亞說過，我們一生當中其實都在扮演不同的「角色」：嬰兒、兒童、青少年、成年人……。在日常生活當中，我們也經常在同一時期扮演著多重角色。我們常隨著環境的改變而轉換我們的「角色」，在家裡扮演這個角色，在學校、在宴會，或者在工作中，則要扮演另一個角色。

　　但是劇場又不同了。它之所以不同，乃在於我們意欲（intent）的本質。通常我們不須花費什麼力氣，很容易，而且自然地，就能在生活裡扮演不同的角色。但是在舞台上，在眾多陌生人面前，要刻意做這同樣一件事，卻是費力、困難，甚且是不自然的。

　　而那只是劇場冰山的一角而已。這也許是真的，劇場的最低限度是要有一個演員和一個觀眾，但是多數人都會希望還有一個好劇本、佈景、服裝、燈光、道具和音效。而且我們認為以下周邊工作也是不可或缺的：準備與分配各項工作執行、宣傳與票房、提供舒服的觀眾席、乾淨的洗手間，以及方便的停車位！

　　所有這些人的參與（設計師、作家、演員、導演、製作人、木工、油漆工、裁縫師、舞台助理、燈光和音效執行，這只提到其中的一些而已）說明了劇場是一個集體藝術。如果一

齣戲想要有成功機會的話，那麼這集體中的每一個成員都要對它有諸多貢獻才行。

每一個人在自己的領域裡都要有一定的專業水準。比方說，燈光設計師或是執行者就必須充分認識電（把劇場燒了可不是一件好事）、物理（有色燈光如何與其他的燈光、服裝、佈景和化妝的顏色交互作用）、燈光器材（使用何種器材可以產生需要的燈光和陰影），以及具備在演出時能夠協助導演和演員、製造出意欲效果的美學修養和時間精準度。

這個團隊裡的每一個成員都必須具備諸如此類的專業水準。但光有這些還不夠，他還必須具備良好的工作習慣（演員法則規定演員在排練期間如果「遲到」超過兩次就要被解雇！）、可以與他人共同工作。而且還必須熱愛劇場，願意為一齣戲的製作放棄時間、精力，甚至他的自我。

戲劇或劇場藝術課程的目的，乃是在於向你們介紹諸多面向的戲劇，讓你們能夠親身體驗劇場的多樣與刺激，以及鼓勵你們發展對劇場的熱愛，有了這份熱愛，才能成功製作出各個階段的戲：高中、大學、社區劇場，或是專業劇場。這樣的期許是不實際也不合理的：希望你們會同樣享受每一方面的學習，或是你們在每一方面的學習都有一樣好的表現。不過這樣的期許倒是實際而合理的：希望你們能保持開放的心，盡所能去面對每一項作業。

那些成功完成依據本書列舉項目所開設課程者，將能成為較具辨識能力的劇場消費者。即使他們將來並不以劇場為業，他們也會發現，終其一生都有一個可以滿足他們創造力的出口。而且他們也會學習到將來在任何一種行業裡都極有用處的技藝。

　　本書並非爲提供專業訓練而寫，也不是專講表演、編劇或是劇場裡任一特定專項的書。我希望你們能學習到關於劇場的足夠知識，願意繼續學習，成爲某一或諸多專項裡的專家。更有甚者，我希望你們能在這個世界，在日常生活裡，以及在你自己身上發現某些東西來。

Robert L. Lee

塔克森，亞歷桑那

目　錄

第一章

瀏覽劇場

　　大多數人都會承認，對剛進入任何一個新環境的人而言，最重要的一件事莫過於到處瀏覽逛逛了。劇場也不例外。往後的一年裡很重要的一件事是，你得要能夠在我們的劇場裡穿梭自如。而劇場裡許多地方的名稱，和世界上其他劇場裡的名稱是一樣的。

　　「叫演員從綠屋上舞台時，不要穿過房子，」導演這樣對舞台監督說。但是拜託，他到底在說什麼啊？

一、歡迎到劇場來！

　　舞台，當然囉，是指劇場裡演出時表演的地方，這是大多數人都知道的。但是很少人知道劇場裡觀眾坐的地方叫做房子／觀眾席（the house），還有演員等待進場的房間叫做綠屋／演員休息室（the green house），這種叫法由來已久，而且與牆壁或地板的顏色無關。演員休息室的地點通常接近於舞台和化妝室。

　　大多數的劇場都有一間票房，而許多學校的劇場裡也有一間小圖書館。

　　音樂廳（auditorium）和劇場（theatre）之間的差別究竟在哪裡呢？如果你想到audio這個字，你就不會訝異於音樂廳原來是一個讓人聽的地方。相對而言，我們倒是比較看不出來希臘字theatron原來是指一個讓人看的地方。

　　任何運作中的劇場都會在旁邊設有建造和油漆佈景與道具的場地。除非劇場大到可以為這些不同工作提供不同的設施地點，否則的話，它們會被集合在一個叫做商店／工場（the shop）

的房間裡。

　　有些老劇場會使用後台的一個空間來做他們的燈光控制室，但是較新式的劇場則會把控制室（有時還將燈控室和音控室分開）設在觀眾席後面，好讓控制師可以從觀眾的角度看到整個演出。

　　貯藏室在劇場裡通常是付諸闕如的。小道具諸如杯盤瓢盆、炊具、花瓶等等，需要貯存空間；家具、行李箱、講台、佈景也需要貯存空間；還有服裝和紡織品如窗簾和桌巾也是。然後還有化妝品、燈光器材、木料、油漆、工具等等，現在，你明白了吧。你永遠不會有足夠的空間來擺這些東西的！

二、劇場設計

　　我們必須花一些時間來認識不同類型的劇場。鏡面劇場（the proscenium theatre）仍舊是最普遍的類型，許多它所使用的稱謂也被其他劇場沿用著。

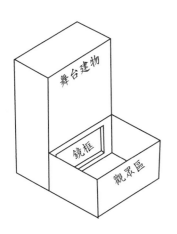

　　這類傳統劇場最主要的特點是，它基本上是由兩棟獨立的建築所組合而成，水平的那一棟可以容納觀眾席，而垂直的那一棟則容納舞台。這兩棟建築連接處是一個開放空間，觀眾可以透過這個開放空間看到舞台。這個開方空間叫做舞台鏡框。

　　因為觀眾是透過這個「牆上

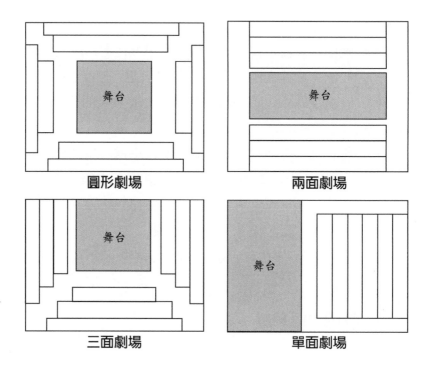

的洞」看到舞台,所以大家有時會說這類劇場有「畫框」舞
台。因為舞台和觀眾席是分開的,所以減低了在「都在同一個
房間裡」的劇場可能會有的親密感,尤其是在舞台和前排觀眾
席之間還橫亙著一個樂隊池的話。儘管如此,今天還是有很多
人覺得在鏡面劇場裡看戲比較舒服,也許因為它比較像電影院
或甚至是電視螢幕吧。

　　鏡面舞台提供給舞台設計師許多便利之處。因為後台許多
地方是隱藏不被觀眾看到的,所以在同一場演出時可以很容易
轉換與收納不同的佈景裝置。佈景(各種布幕、垂幕、佈景框
架、腳架、門等等)和某些特定的道具(比如枝形吊燈架)可
以在幾秒鐘之內就被「吊起」送入佈景室(scene house)的上
方。立體裝置如台車、講台,甚至整套佈景,可以在幕下來之

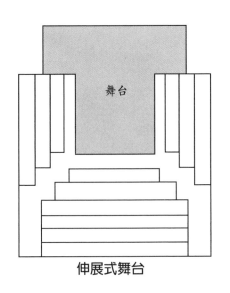

伸展式舞台

後，整個地搬到外舞台去，當然這得視左、右外舞台（通常叫做側幕wings）的大小而定。

　　一個設計良好而且設備優良的鏡面劇場對燈光設計師也是好處多多，尤其是在製作傳統戲劇時。所有的聚光燈、汎光燈和條燈可以隱藏在頂棚、側幕，或是觀眾席的不同位置上，像是切過觀眾席上方天花板的橫樑。當燈光照在演員和舞台佈景裝置上時，觀眾只會看到設計師設計的結果，而不會注意到燈光的出處。

　　在漫長的歲月當中，劇場人士幾乎使用過每個可以想得到的表演和觀看空間。在前一頁和這一頁，你可以看到其中的幾種形式。儘量去多認識些不同的劇場吧，找機會去拜訪其他的劇場。去了解不同劇場裡觀眾─演員的關係為何，何種劇場適合何種戲劇與舞台佈景風格，還有技術方面，如燈光與換場要如何運作。

　　如此這般，下次你和家人或朋友去看戲或聽音樂會時，當你聊到你們所在劇場（或任何表演空間）的所屬種類，以及不同風格劇場與音樂廳的相對優缺點時，你對劇場事務的嫻熟將會令他們對你刮目相看！

◆習作：

1. 瀏覽你所屬的劇場或是表演空間。然後，和你的夥伴畫出劇場的平面圖。房間之間的大小比例要約略顯示出來，但不用擔心它的準確度。記得要包括所有的貯藏室和工作場地，以及出口和滅火器。

2. 參觀一個鏡面劇場——如果你的劇場不是的話！一定要看到（而且記住）下列各項：前台、前舞台、橫樑、側幕、伸展舞台、樂隊池、舞台上方懸吊軌道、卸貨軌道、轉軸、吊桿、舞台承重量、頂部欄柵、懸吊空間、舞台側幕、沿幕、前沿幕、鏡框側幕以及布幕。

3. 寫一份兩頁報告，探討鏡面舞台和另一種舞台（圓形劇場、伸展式舞台等等）作為表演空間的優缺點。

第二章

表演入門

　　對大多數學生而言，表演是戲劇課程裡最有趣（也許是唯一有趣）的部分。表演當然是戲劇（或電視或電影）作品中最容易看到的部分，而我們的社會也花了大量的時間、精力與金錢，來滿足它自身對那些被稱作是明星演員的好奇心。

　　經驗豐富的演員和劇場老師發現，在電視短劇、劇場影片，以及近來的出租錄影帶大量氾濫之後，連帶卻產生了一個不良的效應。因為有這麼多的「作品」隨手可得，而其中大多數都還算是製作精良，以至於大多數人竟然就以為表演是滿容易的。畢竟，你看看有那麼多前橄欖球員、摔角選手與舉重選手正得意於電影和電視螢幕上呢！

　　問題在於大多數人搞不清楚名人與演員是不同的。好萊塢當然是想盡辦法去保住這種混淆不清，因為名人會大賣——不管他們會不會演戲。這種混淆不清不僅降低我們的鑑賞能力，使我們很難去評斷某場演出是好是壞，而且讓太多的人以為知識、技巧、訓練和排練是不必要的，甚且是浪費時間的。

　　有一個老掉牙的笑話，是關於一個拿著小提琴盒的年輕人，他在紐約的一個街角攔下一位老先生。

　　「我怎樣才能到卡內基音樂廳？」

　　「練習，孩子，練習！」這位上了年紀的紳士回答道。

　　沒有人，甚至就連笑話裡的那位也許極具天分而且訓練有素的年輕人也一樣，會在剛開始上音樂課時，就想要開一場音樂會秀一下。大家公認的是練習——音階和手指練習——的重要性之於一個未來的音樂家，就好像重量訓練、全力衝刺和不斷的練習之於一個未來的運動員一樣。

　　儘管事實如此，表演一事卻有另外的景況。表演入門一章之介紹，將儘可能地溫和與漸進。不過，請謹記在心，表演並

不容易。好的表演更是極端困難。

一、舞台地圖

想像你已為一齣戲排練數天，然後你接到下列通知：

受文者：演員

發文者：導演

主旨：走位

以下是47頁，II，2前半段的走位。請抄到劇本上，並於下次排演時執行。

蘇珊：第一行，XDL到上沙發。

馬克：從你在LC的位置，CXDR2，站立1/4R。

泰德：X到DRC下椅子。移動椅子2呎off。

X是標出位置用的嗎？

　　演員和導演用X作為跨走（cross）一字的簡寫，意思是跨走過舞台，比方像X to door（跨走到門）。counter-cross（CX）則是設計來幫助平衡舞台，讓另一個演員與上舞台的演員保持距離的走位。它是一個跟剛才另一位演員走位相反方向的短距離跨走。

蘇珊：X下沙發，坐在on-stage end。

泰德：X in 2，站立3/4L

　　現在可好？它上頭究竟是寫些什麼東西？你需要亞斯楚將軍的解碼指環來為你解開謎底嗎？何不先看看下面的解說！

　　鏡面劇場的舞台方向說法是上、下、左、右。「上」（up）是遠離觀眾處，而「下」（down）是靠近觀眾處。「左」（left）和「右」（right）則一向指的是從演員面對觀眾的角度而言。在腦海裡習於將舞台畫分成九個區域（如下圖左所示），會是個不錯的方法。下圖右所顯示的則是經常會使用到的六個外加區域。這些區域總是以簡寫代號出現：DL是左下，UC是中上，DRC是中右下，然後依此類推。

　　除了是區域名稱以外，它們同時可以用來指示移動方向。站在UC的演員可以被指示XDL2（跨DL兩步），那並不表示導演希望他跨兩大步一直走到DL區去，它的意思是，「朝左下方走兩步」。

　　那麼這個奇怪的指令呢，「X下沙發」？瑪麗必須將自己縮

得很小然後滑到沙發下面去嗎？幸好不必！「下」（below）（和「上」above）指令意味沙發或其他家具或個體的下舞台（上舞台）面。

至於on-stage end of sofa呢？是沙發的一端藏起來不讓觀眾看到嗎？事實上，on與off是用來指示朝一條從中下區畫到中上區的想像線軸靠近或遠離的移動或位置。沙發的on-stage end指的即是靠近舞台中央的那一端。

當一個演員被指示要「X in 2」，她或他通常必須要朝另一個演員走兩步（或反正是做短距離移動靠近）。反之即是所謂的離。

二、身體位置

演員面對的方向是很重要的。劇場外的現實世界當中，兩個人說話是面對面站著說的。在舞台上，兩個演員卻鮮少面對面站著。他們會打開來，每個人稍微轉向下舞台一些。以便讓觀眾可以看到兩位演員的臉。

演員有八種基本體位——或是面對方向。記住左和右指的是演員面對的舞台，而非我們看到的他的臉。

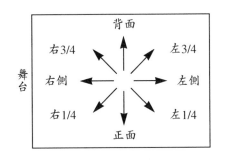

三、其他常用說法

下面是一些簡短的字詞，非常好用，你可以加以參考。

★加詞添戲（ad-lib）

加入語言或動作，通常是爲了掩飾演出時的差錯。

★預期（anticipating）

時間未到卻已做出反應。雖然你（演員）早已知道有人從後面走來，但你演的角色卻應該是完全不知道的，直到後面走過來的那個角色弄了個聲音、說了一句話，或是走到你可以看到他的地方爲止。

★開場（at rise）

幕拉起，或是舞台燈亮，或是任何事物動作顯示一齣、一幕，或是一場戲開始了的那一刻。

★暗場（black-out）

一幕或一齣戲的結束，或是場與場之間，舞台燈光關掉而且／或者幕落下時。

★走位（blocking）

角色（演員）在舞台上的移動。

★破壞角色（breaking character）

在舞台上變成你自己，而非你正在扮演的角色。觀眾總是可以看出演員破壞角色。那是演員最常犯的錯誤之一。和觀眾有眼光接觸、竊笑或大笑、自言自語、和觀眾或其他演員說悄悄話──這些都是破壞角色的徵象。

★羅盤方向（compass directions）

有些劇場，尤其是那些觀眾坐在舞台四周的劇場，使用東、西、南、北的說法，而非傳統的上、下、左、右。另一種說法是「時鐘」系統，用鐘面上的十二個數字來指稱舞台。

★cue點（cue）

換你接詞的前一句話，或是提醒你該進到或表演另一個動作的訊號。

★人已在場上（discovered）

戲開始時，演員就已經出現在舞台上。

★轉向下舞台（down-stage turn）

轉動你的身體，正面朝向觀眾後再繼續轉，直到你的最終位置。

★姿勢（gesture）

一般指的是任何用手、手臂，或是頭（像是點頭）所表演出的動作。

★忘詞（going up）

在舞台上忘了台詞。

★等笑聲（holding for a laugh）

先等觀眾的反應開始變淡再繼續表演。你必須要壓過剩餘的笑聲，而不要在笑聲完全消失後才開始。

★直接明說（indicating）

用告知（telling）而非呈現（showing）的方式讓觀眾知曉某件事；在表演中使用陳腔濫調或令人疲倦的泛泛之論，取代真誠而具啟發的表演和感情。

★意圖（intention）

你的角色在一場戲裡所要的是什麼，最能在一句有著強烈動詞的鮮活句子中顯示出來。比方說，「好想把他踢到樓梯下」，就算你的角色不可能有這樣的舉動。

★內在獨白（interior monolog）

一個角色在舞台上，或說或聽，或動或靜時，他心裡所想的東西。

★動機（motivation）

角色說或做某事的理由。導演可能會叫你走到火爐邊，因為他不要你在明星進場的重要時刻擋到路，但是你自己要為這個角色的移動想出一個理由（因為這個角色根本沒聽說過有什

麼導演的）。

★目標（objective）

　　一個角色在一場戲裡所意欲的東西。參看「意圖」一詞。

★觀察（observation）

　　研究他人以做為你角色言談舉止的參考。比方說，當你準備要演上了年紀的角色時，就要去看老人走路的方式，聽他們說話的方式。

★投射（projecting）

　　確認從每一個觀眾席都能聽到與看到你的演出。

★找到cue點（picking up cues）

　　減少話與話之間的空檔時間，通常可在前一句話時吸氣（而非說完後），這樣便能立即接話。cue點也可以是身體的，如一個表情動作或是身體的移動。

★強調某台詞（pointing a line）

　　用聲音或身體的方式引出一段話——或是幾個字。比方說，在說出清單上某個特定項目的那個字之前，你必須要停幾秒鐘，或是停止一個重複的動作（像是編織或是步行）。

★合理與思考（reason and thought）

　　用知性的方式找到適合的行動與說話特徵。比方說，如果你的角色是一位退休的職業橄欖球選手，那麼他多年累計下來

受過的傷可能會讓他走動起來有一點兒僵硬——就像一個人患了關節炎一樣。

★舞台行為（stage business）

舞台上的行為是你角色特徵的一部分。有時候可能與整齣戲的情節有直接關聯（像是撕掉黑函），有時候與整齣戲的情節並沒有直接關聯（像是在一場早餐戲裡掃地）。像這樣的business有時候會被稱作是獨立行為（independent activity）。不管有沒有直接關聯，這種行為必須透露出屬於你角色的某些東西給觀眾。

★潛台詞（subtext）

隱含在角色實際說出之話語（台詞）之下的想法。潛台詞通常決定了一句對白被說出的特定方式。舉例而言，「現在幾點了？」這句台詞的確實涵義和訴說方式會依據潛台詞而有所差異。一個即將被執行處決的囚犯會想「我還能活多久？」而一個出席無聊演說的人可能會想「這到底要到何時才結束？」

★疊過（top or topping）

將一句台詞說得比前一句話還強烈。

★往上舞台移動（upstaging）

使另一位演員轉向一個背對觀眾的位置，好讓觀眾看不到他的臉，通常會伴隨著往上舞台移動的動作，這樣另一位演員在轉身面向你時，他是站在3/4的位置。

◆習作：

　　與同伴準備基本舞台位移練習，請看附
錄B，301頁。

第三章

劇場家族相簿 I：
遠古劇場

　　當你開始覺得可以安心去上戲劇課時，你會發現原來戲劇課講的並不只有表演！但是為什麼，你可能會問，為什麼我們要大費周章去學劇場史？畢竟有誰會去管那些人在那麼久以前做過些什麼事呢？誰曉得那些老古董會對我的今天、明天或者明年有什麼幫助呢？

　　我很高興你提出這個問題！現在讓我問你一個問題：你有相機或者你希望有一台相機嗎？為什麼？（我知道，我知道那是兩個問題，不過至少它們是相關的。）事實是人們喜歡為他們的朋友、家人、他們所居住的地方，和他們拜訪的地方拍下照片來。更重要的是日後人們會很喜歡去看那些照片。你們當中有許多人曾親近過一本或是一盒家族的老照片，而在你們生命中的某一刻你們也曾坐下來（也許是和父親、母親，或是祖父、祖母，其中的任何一位）好好地看這些照片。

　　多好玩啊，看我們年輕時的樣子，看我們父母親小時候的樣子，還有看看祖父小的時候人們是穿什麼樣的衣服。他們的髮型真要叫人尖叫不已哪！還有看看他們為那輛老車驕傲不已，不是很好玩嗎？還有看看這張艾娜姨婆的照片！原來我的鼻子和眼睛是從她那兒來的！

　　我們在看老照片的時候我們就是如此這般可以更了解我們自己。我們是從哪兒來的，從什麼人那兒來的，還有我們是怎麼樣走到今天這個樣子的。看老照片，傾聽最開始的故事，「我記得當年……，」會幫助我們建立與家族的緊密關係，建立一種情感，知道我們雖然是獨一無二的個體，但是我們也是一個獨一無二的團體裡的一部分。

　　我們接下來要做的便是看看劇場家族相簿。我們當然沒有遠古（或只是古！）時候劇場與演員的照片，而且你們的老師

也沒有老到可以說，「我記得莎士比亞那時在倫敦眞是紅得發紫，」但是我們會盡力而爲──因爲這是非常重要的，做爲劇場家族的個別份子，我們必須要去找到我們是從哪裡來的，從誰那裡來的，還有我們是怎麼樣走到今天這個樣子的。

一、原始劇場

從有歷史學家開始，人們便開始思索劇場的起源爲何。比方說，有一個相當爲大家接受的看法是，也許早在語言發明以前，原始人就會在營火前表演打獵的場景。這些場景，不用說，依我們的標準而言，大概都是相當殘酷直接的，剛開始時，也許只是單純要表現「今天（或昨天，或去年）大狩獵時，烏格倒下被巨熊吃了的整件事的來龍去脈」。

之後這些場景好像慢慢染上了儀式的本質，變成人們宗教信仰的一部分。其中可能也有音樂、舞蹈和詠唱，以及簡單的服裝、化妝或是面具。而人們也許會期望藉演出成功的打獵行動以爲次日的打獵帶來好彩頭。

請注意以上兩段的所有修飾語──看法、也許、大概、好像、可能。這些修飾語是必要的，因爲沒有人能確知這麼久遠以前發生了什麼事。我們可以檢視我們的確擁有的紀錄，並且研究當今世界上在某些特定地區仍可以找到的原始民族和文化。但到頭來，我們還是只能猜測人類劇場才華最原初的表現方式。

雖然有證據顯示在地中海克里特島上的克那索斯（Knossos）有劇場演出，可是最早規律演出宗教與市民劇場的例證乃是來

自古埃及。人們演出戲劇以恭賀法老王加冕、幫助治癒病人，以及慶祝埃及人的宗教信仰。自最早的埃及戲劇之後的五千年裡，並沒有留下任何一本戲劇劇本來。我們的例證多半來自壁畫和其他的手工製品。其中描述最多的是阿巴多斯受難戲（Abydos Passion Play），講的是塞特（Set）和奧塞瑞斯（Osiris）兩神相戰的故事，結尾是愛希絲（Isis，奧塞瑞斯的太太）從塞特那兒偷回奧塞瑞斯慘遭肢解的遺體，埋了它，於是創造出埃及的豐土肥田，並且使得奧塞瑞斯成為鎮守陰間之王。

二、希臘劇場

　　從埃及跨過地中海之後，劇場達到重要與優秀的頂峰，以至於有相當實質的紀錄留存下來。至此我們的家族相簿首度有了劇作家與演員的真實姓名，而且還有劇本留傳下來。

　　希臘戲劇的花朵盛開乃是根植於希臘的宗教信仰。歌誦酒與繁殖之神戴奧尼斯（Dionysus）所舉辦的原始慶典中，包含了一群圍繞祭壇的歌詠舞者。他們所詠唱的酒神誦歌（dithyramb）後來演化成為希臘悲劇，而那些舞者則慢慢被稱作是合唱隊（chorus）。

　　悲劇（tragedy），字面上翻譯是山羊之歌（goat song），後來成為每年春天在雅典舉行的戴奧尼斯酒節（the City Dionysia）的重頭戲。酒節最後的壓軸好戲則是劇作比賽。每一位參賽者要交出一齣悲劇三部曲（trilogy，就同一個主題寫出三齣戲），以及一齣用喜劇手法處理該同一個主題的羊人劇（satyr play）。勝選的劇作家，和由該市指定的製作人（choregos），會受頒人

人羨慕的桂冠一頂以資獎勵。

　　到了西元前第五世紀，亦即希臘的黃金時期，有一位雅地加的西斯庇（Thespis of Attica）「發明」了演戲這件事，他的方式是挑選一位合唱隊成員，請他站出來，然後和合唱隊員互動回應（那就是演員仍被稱為Thespians的原因）。劇場本身則由山腳下清出來的一個空地演化成一個寬廣的圓形露天劇場（amphitheater）。

　　劇場就從山腰的地方挖開來，條凳般的座位可以容納為數非常多的觀眾。合唱隊從入口（paradoi）進到舞蹈場（orchestra），或者叫做跳舞場地的地方。演員在一個名為舞台景屋（skene）的房子裡換戲服，舞台景屋前則有一處架高的平台叫做前台（proskenion）（還記得鏡面proscenium嗎？）。

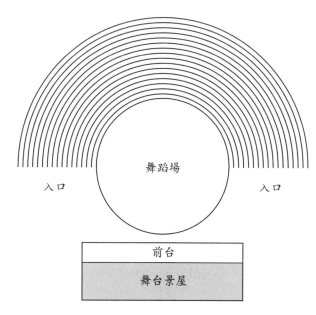

希臘劇場的基本平面圖

三、希臘戲劇的舞台演出

　　在歷史上的每一段時期，在劇場運作上都會發展出一些做事情的特殊方式。這些特殊的運作方式就是我們所說的慣例（conventions），那些在特定時期使用的慣例乃是決定於當時環繞劇場的傳統與環境。現在就讓我們來看看某些希臘劇場的慣例。

　　因為戲劇是由合唱隊的舞蹈與詠唱演化而來，所以從黃金時期以降，合唱隊一直是希臘悲劇的重頭戲。西斯庇的增加一位演員，向前推了一大步，之後有人又增加了兩名演員。這意味在那個階段的大多數戲裡，只有三位演員在演出所有主要角色。

　　三個人如何演出所有的角色呢？快速更換戲服和臉上的妝嗎？嗯，是有些吧！因為戲是在這麼大的戶外劇場演出，所以演員可能會穿上加高的鞋子，戴上高聳的頭套，以及巨大的面具。所有這些可以幫助後排的觀眾看到演員，而面具也可能是用來當作一個小擴音器，幫助傳送演員的聲音。此外，面具的使用更有助於一個演員可以扮演數個角色！

　　必須要被這麼龐大的觀眾看到和聽到的需求，也影響到劇作和演出的風格。當時的劇作與表演比我們習於見到的較傾向於告知朗誦的方式。長篇大論是準則，而非快速的交換對白。而且話可能比較是說給觀眾聽而不是其他的演員聽，所以距離我們今天常常會期待的寫實主義其實是相當遠的。

　　佈景是很晚才發展出來的，而且用得也不多。舞台景屋可

以用來代表許多不同的地點，它的方法是在它正面的樑柱之間或之前，或是前面牆壁上放上畫好的畫板。快速場景的變化則可以使用活動三角架（periaktoi），它是一個可以直立起來顯示三面不同背景的三角椎體。

活動三角架的其中兩個邊

　　另一個使用的舞台裝置是台車，它的使用來自於「所有暴力必須發生在舞台外」（在觀眾視線外）的慣例。通常是由一位通報者或是其他的角色進場告知發生了謀殺、自殺，或是任何事情。有時候在告知時，我們今天叫做四輪台車（wagon）的台車會被推進來，在平台上躺著遭砍殺而血跡斑斑的遺體。

　　還有一個在許多希臘戲劇裡扮演重要角色的舞台裝置。它是一個外表像鶴一樣的機器，藉由它，一個扮演神祇的演員騎乘在一個可以從舞台上方降到舞台地板的大籃子裡。這座機器神（deus ex machina）可以藉由神的介入，輕易幫助人類角色解決他們的問題。至今這個詞彙仍被用來指稱一個偶然事件或巧合發生在恰恰好的時間裡，以解救某人（劇裡或現實生活裡）免於災難。

四、希臘劇作家

有許多我們對希臘劇場的認識乃是來自於三位偉大的悲劇作家和一位喜劇作家所遺留下來的劇本。他們的名字、他們某些劇作的名稱，還有有關他們一些劇作的相關訊息，是我們相簿裡的重要項目。

依斯克勒斯

依斯克勒斯（Æaschylus, 525-456 B.C.）常被稱為悲劇之父。他的劇作處理的是眾神和人之間的互動，強調痛苦是無法避免的。他的《奧瑞斯提亞》三部曲（Oresteia）訴說阿楚斯家族（House of Atreus）的故事，並介紹了希臘兩大宗教信仰。

在《阿格曼儂》（Agamemnon）裡，即三部曲的首部裡，阿格曼儂甫自十年的征戰中返回家園來。他舉手投足之間充滿了傲慢之氣（hubris），結果被他自己的太太克莉騰耐斯特拉（Clytemnestra）殺死。因為她永遠無法原諒他在出征前犧牲自己的長女，將她供獻給眾神一事。

這次的謀殺開啟了下兩部曲裡的復仇主題。原來，為家族裡所犯的錯誤復仇乃是來自希臘宗教的信念，在《奠酒者》（The Libation Bearers）裡，伊蕾特拉（Electra）──阿格曼儂僅剩的女兒──說服她的兄弟奧瑞斯提斯（Orestes）殺死他們的母親。

三部曲的最後一部──《復仇女神》（The Furies），奧瑞斯提斯在世間被神界的復仇女神們追逐著。他犯的當然是弒母的

罪，這好像必須回報以復仇行動。然而到了最後一秒鐘，奧瑞斯提斯終獲眾神的原諒。

索福克里斯

第二位偉大的悲劇作家是索福克里斯（Sophocles, 497-406 B.C.），他正是在舞台上加入第三位演員的人。雖然我們知道他寫作超過一百部戲，贏過十七次戴奧尼斯酒節獎，不過他留下來的劇作只有七部。其中包含《伊蕾特拉》（*Electra*），他針對奧瑞斯提亞主題所寫就的版本，以及他的巨著伊底帕斯三部曲。

《伊底帕斯王》（*Œdipus Rex*）說的是伊底帕斯如何拯救底比斯城（Thebes）的故事，他的代價是發現自己殺父娶母，儘管他一直努力避免這樣的命運發生。最後，他的母親─太太自殺，而他則挖出自己的雙眼，自我放逐，成為一個盲人乞丐。他的餘生──以及他的死亡──則是第二齣戲《伊底帕斯在柯羅納斯》（*Œdipus at Colonnus*）所講的故事。

三部曲的最後一部是《安提格妮》（*Antigone*），在該戲裡，伊底帕斯的小女兒安提格妮，為了達成另一個重要的宗教信念，不惜犧牲自己的性命，卻仍是徒勞無功。當她的兩個哥哥為取得治理城市權力而在爭戰中互相殺死對方時，他們的叔父克里昂（Creon），宣稱將厚葬他帶回城的一具屍體，而任另一具屍體腐毀於曠野之中。安提格妮無法說服姐姐伊斯敏（Ismene）幫她忙，只好兩度獨自前往為死去的哥哥舉行葬禮。當她再度被捕時，克里昂不得不殺了她，而為此他付出了他太太和獨子的性命。

依斯克勒斯
寫的是神，索福
克里斯寫的是英
雄，而尤里皮底
斯寫的是人。

尤里皮底斯

尤里皮底斯（Euripedes, 480?-405 B.C.）是三位偉大悲劇作家裡最年輕、最現代，但也最不風行的一位。他的劇作與當時流行的劇作十分不同，因為他強調心理動機和社會意識。他也會訴諸感性，在他的劇作中關注他角色的日常生活小細節。

他的《米蒂亞》（*Medea*）說的是神話裡幫助傑森（Jason）贏得金羊毛的女巫師故事。他們婚後，她繼續襄助傑森取得權力，但他卻為克里昂的女兒葛蘿絲（Glauce）拋棄她。米蒂亞妒忌得發狂，為報復傑森，她謀殺了他們的兩個小孩。

《特洛伊城女人》（*The Trojan Women*）是史上最強有力的反戰劇作。海克特（Hector）敗戰於特洛伊城後，眾希臘將軍將海克特的一個女兒犧牲獻神，並且把他的兒子從城垛上丟下以確保這支皇族的滅絕。之後，海克特的另一個女兒，也是整個戰爭的目的，海倫（Helen）出現了，並向孟納洛斯（Menelaus）求愛成功保住一命。那些希臘將領被刻畫成軟弱、殘酷的懦夫，反應了尤里皮底斯對雅典人因為米洛斯（Melos）島在雅典與斯巴達戰爭中保持中立而屠殺該島居民一事感到嫌惡不齒。

從尤里皮底斯的其他劇作也可以明顯看到他的社會意識。《阿爾賽司提斯》（*Alcestis*）抨擊女人須臣服於男人的觀念，《希帕勒特斯》（*Hippolytus*）則攻擊人們對私生子的不公平。

阿里斯多芬尼

阿里斯多芬尼（Aristophanes, 445-大約380 B.C.）遺留下來

的十一個劇本是我們所謂舊喜劇（Old Comedy）的僅存例證。
阿里斯多芬尼寫的是非常好玩，所以非常受到歡迎的社會諷刺
戲。他嘲弄公共人物如蘇格拉底（《雲》，*The Clouds*），和尤里
皮底斯（《蛙》，*The Frogs*）。他的攻擊甚至延伸到流行音樂和哲
學思潮，除此之外，他並不在意把眾神貶到次等地位。

好幾個世紀以來他的喜劇天才一直未獲重視，因為他的劇
作太過於緊扣當時的時事。不過有一齣戲——《李西絲特拉塔》
（*Lysistrata*）顯露了他的才華和舊喜劇的猥褻特色，一直到今天
還常被演出。

在《李西絲特拉塔》裡，與劇名同名的角色決定要終結已
為時二十一年的伯羅奔尼撒戰爭（Peloponnesian war）。她號召
其他的太太們到城外開秘密會議，宣傳理念，招兵買馬。她們
同意遠離丈夫直到戰爭結束為止，到最後，李西絲特拉塔果然
如願以償。

米南德

也許你已經猜到了，既然有舊喜劇，的確也就有新喜劇
（New Comedy）。世上僅存的這種風格的作品是由米南德
（Menander, 大約342-292 B.C.）寫成的。一九五〇年代晚期，人
們發現了他的《守財奴》（*The Curmudgeon*），在那之前，人們只
有發現他劇作的零星片段，而我們對他作品所知多半是從研究
模仿他的羅馬劇作家而來的。

米南德的喜劇寫的多半是日常家居生活狀況。他的角色有
聰明的僕人、保家護子的父親，還有年輕的戀人——這些都是
日後喜劇劇場的標準人物。

習作：

任選下列一項：

1.閱讀下列任一劇本，寫閱讀報告，並向全班
　做口頭報告：

　　‧依斯克勒斯寫的《阿格曼儂》、《奠酒
　　　者》、《復仇女神》、《普羅米修斯被縛》
　　　（*Prometheus Bound*）。

　　‧索福克里斯寫的《伊蕾特拉》、《伊底帕
　　　斯王》或是《安提格妮》。

　　‧尤里皮底斯寫的《米蒂亞》、《阿爾賽司
　　　提斯》或是《特洛依城女人》。

2.做一個類似古希臘劇場所使用的面具。向全
　班講解該面具所象徵角色的人物性格、社會
　地位和年齡。

3.準備一張海報（至少22"×24"）圖示一個
　典型希臘劇場的主要特徵。

4.準備一張海報（至少22"×24"）圖示希臘
　黃金時期演員的標準服裝。

5.在海報板（22"×24"）上畫古希臘的地
　圖。標出主要地理特徵和政治實體（城市、
　地區等等）。

第四章
即　興

　　即興指的是沒有書寫對白的演出。它有時會被說成是ad-libbing，或是邊演邊編。即興在劇場上有三種用法。導演有時候在排演一齣戲時，會把它當成一種特殊的工具。導演可能會要求演員演出一場劇本裡並沒有寫到的戲——也許是整齣戲情節發生之前的某件事，或是舞台外發生的某件事。這類即興的目的乃是在於建立一個更完整的角色刻畫以及有助於理解劇中角色之間彼此的關係。

　　經由像「第二城」（Second City）這類戲劇團體，和電視秀《即興之夜》（*An Evening at the Improv.*）的播出，即興喜劇已經打響了它的知名度。在這類即興裡，演員接受來自觀眾的提議，然後靠著他們快速伶俐的反應——以及他們好幾個鐘頭的排練推演——即能立即演出一齣簡短的速食短劇。這真的是很冒險。當你在觀眾前面當場做即興時，有些場次可能很不錯，但有些場次可能就表現得很醜。而電視秀只會播出成功的演出，所以沒有到現場觀看的人可能會有每一齣短劇都好得不得了的不實際看法。

　　最後，也是我們最關心的是，即興可以被用來當作學習表演的一個技巧。我們會花好幾個鐘頭的時間來學習某種經過設計讓學生樂於觀看的特殊即興形式。它會幫你建立在舞台上活潑生動的能力，讓你對其他演員的所說所做有所回應，而不會有認為戲應該怎麼演之先入為主的觀念。不要擔心你是否能立即「擁有它」，大部分演員在剛開始學習這種特殊技巧時都會覺得困難重重。

一、準備一齣即興劇

在我們開始真正練習之前，我們照例必須先花點時間來了解一下規則。而了解規則裡有絕大部分是要了解所使用詞彙的涵義。花點時間閱讀這個部分吧。確定你理解每個詞的意思，並知道你在準備即興劇時要如何運用它。

初次嘗試這類即興必須要知道的重要詞彙：

人物
時間
地點
獨立行為
目標
衝突
進場
人已在場上
道具

挑選一個同伴做這個練習。你和你的同伴必須同意人物、時間、地點為何。現在讓我們一一介紹。

決定你們是什麼樣的人物（who）。剛開始最容易的方式可能是為這兩個角色指定關係（兄弟、母女、老闆員工、鄰居、夫妻……幾乎所有關係都可以，只要這兩個人不是毫無共通處的陌生人）。但只有指定關係是不夠的。你們必須給這個關係提供一些細節。這對姊妹是多大年紀？她們相處得如何？如果她

在劇場裡有三種即興的方式：作為一種排練技巧、作為一種立即娛樂的形式，以及作為一種幫助學生在舞台上建立現實感（sense of reality）的絕妙工具。

們都是成人了，那麼她們小時候相處得如何？她們（會）爲什麼事情吵架？或是，他們結婚多久了？他們還彼此相愛嗎？他們有孩子嗎？他們之前也曾經結過婚嗎？他們在吵些什麼？要儘可能地精準。

接下來，你和你的同伴要決定這場戲是發生在什麼時間（when）。同樣，也要十分精準。決定好是某年某月某日的某時。這很重要，因爲人們在耶誕節清晨五時和在七月四日晚上八時的反應是不同的，而許多人會被工作／學校的行事曆影響──週末可不同於平日（weekdays）。當然囉，一八六九年的人的反應也會不同於一五六九年、一九三九年，或是一九八九年的人。

這場戲發生在什麼地點（where）呢？說得精準點。如果是在客廳裡，那麼房子是位於哪裡？近郊、市中心、鄉下？它是一棟房子還是公寓？大還是小？新還是舊？這個房子是在這個國家（或是世界）的哪一地區？冰天雪地如阿拉斯加的安克拉治──或是酷熱如佛羅里達的邁阿密？紐約還是洛杉磯？路易斯安那的紐奧爾良──還是亞歷桑那的班森？

你和你的同伴在即興劇開演時是各司其職。你們其中一個人要已在場上（be discovered）。也就是說，幕開啓時你就要在舞台上了。另一個人則要從後台進場來。決定誰要在場上，誰要進場。

在這一刻，你和你的同伴一定要停住（stop）不能彼此交談。重點在於你的同伴並不知道戲是要怎麼演的，所以不要讓他知道你的下一步是什麼。

如果你是在場上者，決定一個獨立行爲（independent activity）。這是一件你正在做但是多半與整場戲並無關聯的事

情。這件事必須是讓你全心全力投注的事情,而且你必須要有個很重要的理由(也許是趕最後截止時間)要去完成它。換句話說,你必須要能相信這件事是迫在眉睫的。此外,不准使用想像的道具。道具是舞台上演員使用的物品(通常都小小的)。撲克牌、手提箱、電話、瓶花、火柴盒,這些都是道具。在這個練習裡,你必須要有真的道具。也就是說,如果你的獨立行為是要為學校期末考背蓋茲堡演說稿,而且時間只剩下四十五分鐘的話(而且你的背誦將會決定你這科是會過還是會被當),那麼你就必須要有一份蓋茲堡演說稿——而且你還要真的去背誦它!

　　如果你是從後台進場的人,你必須決定一個不同的目標(objective)。你必須是進場尋找某樣東西,而且你知道你為什麼要找它。在這些初期練習當中,你必須要找可以摸得到看得到的東西,你的同伴可以真正放到你手上的東西(像是鉛筆、鞋帶、鑰匙、書……)。你要尋找它的理由必須是重要而緊急的。我看過最好的即興之一是,一個學生「鄰居」(男性)進來要找絲襪,他正要帶他失去知覺可能瀕臨死亡邊緣的孩子到醫院去,可偏偏他車子的風扇皮帶壞了,所以他想用絲襪作為暫時的替代品!

　　現在你準備好可以即興了。你和你的同伴已經耕出一片可以衝突的肥沃土壤:兩個特定角色,在一個特定地點,一個特定的時間裡,兩人分別都有一個對方不知道的目標。沒有衝突就沒有戲劇。沒有衝突就沒有好的表演。

二、演出一場即興劇

這說起來可能有點吊詭，不過你在表演這類即興劇時，你所能做最糟糕的事情恐怕就是表演了。相反的，你只要去做就好了。為什麼？因為如果你是在表演的話，你關心的事可能是你演這場戲的時間限制。或者你會試著先設定這場戲該如何收場。在你寫劇本時，這些觀念可能是重要的，但是它們反而會毀了一齣即興劇。

這裡要謹記的一個觀念是，在舞台上要生氣蓬勃，要當─下─清─醒。如果除了你的人物、時間、地點、你─要─什麼─和─你─為什麼─要─它之外，你還關心其他事情的話，戲的偶發立即性（spontaneity）會消失殆盡。

至於時間限制：完全沒有。最糟糕的可能情況之一是你拖出一場戲，留在舞台上然後一直說個不停，因為你覺得你必須要表演。看看下面現實生活裡的例子：

> 你終於鼓足勇氣要去請你父母親幫你一個大忙。當你走進房間時，卻看到他們正在罵你的弟弟或妹妹，說類似這樣的話，「我在你們那個年紀時，從來不會做出這樣的事來！你們這些孩子都被寵壞了！」

你會打斷他們然後問你可不可以要五百元到海灘去玩嗎？當然不會了！你可以看得出你成功的機率是非常小，而且你很可能會不聲不響地退出房來！

然後你如何判別戲該結束的時間？這麼說吧。當你們之中

有人得到他要的東西，或是當你放棄不要那個東西並且離開現場時，戲就該結束了。

　　那麼在一場即興演出當中究竟是誰「贏了」呢？這要看情況而定。在上述的現實生活情境裡，你的行為和其結果可能會不一樣，如果你進來說的是，「快！我要一條毯子和急救箱！街上有人發生意外！」

　　你必須要具備的唯一「劇場的」考量是在戲開演前，對舞台上家具的擺設。你和你的同伴必須儘快排好幾張座椅、一張桌子、一張凳子──在舞台上可以拿得到的任何東西，把它們擺成類似你們為戲選好的地點。然後該進場的要離開舞台，該在場上的就開始他的獨立行為。

　　提醒你一句話：在舞台上不要覺得太安全。如果你和你的同伴方法正確，準備妥當，而且你們兩個都生氣蓬勃當下清醒的話，衝突可能會變得比你們預期的還要逼真而強烈。當然絕對不能去傷害另一位演員，而且老師也會在事情看起來有點失控的時候喊「停」，不過這仍然是你自己的責任，在你的同伴開始情緒不穩要動手時，你可得要即時閃躲！

習作：

1.在筆記紙上列出十組你和同伴在即興劇裡可能會使用到的關係。選出其中一組，寫下這兩個人的背景細節資料。至少要寫半頁的細節。

2.從關係名單中挑出一個角色。寫出這個角色今年在下列每一個情境中會做的獨立行為：

　a.寒冷的一月裡某一天，天色將暗，在山中小木屋裡。

　b.在土爾沙（Tulsa）的一棟小屋前廊，八月一日，正午。

　為相同的情境，月份相同，但是時間回到一百年前，描述一個適當的獨立行為。

3.選好一位同伴，如本章所寫的，準備並表演一齣即興劇。

4.在準備即興劇時，加入感情的成分。照老師所講解的，學習並練習感情準備技巧。

5.選一位新的同伴，準備和表演一場即興劇。這次，進場演員的目標可以是拿不到看不到的東西。

第五章

基本舞台施工

　　一齣戲的視覺衝擊，它呈現何種面貌給觀眾，有極大的成分是取決於舞台、服裝、燈光設計師與工匠的工作。在導演同意最後設計草稿、水彩圖樣，以及／或是模型之後，設計師的工作基本上就算完成了。在職業劇場裡，經常的情況是，設計師甚至不必畫出施工圖，劇團會僱用繪圖員將草稿畫成縮尺圖樣。然後再由木工師父和他的組員依照那些圖樣做出實際可以運作的舞台裝置來。

　　當然，沒有人會期望修這門初級舞台戲劇課程的你們會成爲舞台施工員，但至少有兩個理由可以說明你們爲何要學一些舞台施工。首先，所有種類的戲劇製作都需要懂得基本舞台佈景製作的人——擁有正確做出舞台佈景及其他要使用到鋸子、鐵鎚、釘子、螺絲和鑽孔機的工作的能力是你「繳會費」的方法，會讓你成爲任何戲劇團體裡的重要人物。一旦你被接受成爲該組織裡的重要人物，你就會被邀請擔任其他更爲光彩的工作。其次，能使用簡單工具的自信，在往後劇場外的生活裡，將成爲你的一項重要資產。能夠修理一張壞了的椅子，懂得如何分解你的垃圾，或只是把一張圖掛好，都能在許多方面簡化你的生活——而且也能夠幫你省一些錢！

一、工具與五金

　　百老匯或是拉斯維加斯那令人眼花撩亂的舞台佈景通常都包含了相當「高科技」的工具、五金和技術。然而，大多數的高中並沒有足夠的經費和技術專家可以傳授舞台佈景製作上的最先進技術。在大多數以創意重於大預算的高中和社區劇場

裡，舞台佈景乃是依靠簡單的手邊工具和傳統的製作技巧。

　　舞台佈景所需要的工具和五金可以被分成三大類：測量、切割和組裝。

測量工具

　　舞台施工裡包含了兩種測量：長度和角度。四種工具便足以應付這方面的工作。

★鋼捲尺

　　鋼捲尺（steel tape）是一種在很多人家工具箱或雜物抽屜裡會找得到的測量捲尺。一捲捲收起來的鋼帶裝在一個塑膠或是金屬盒裡。長度從6'到100'不等，短的捲尺裡有彈簧片可以自動收回，長的捲尺則需靠一個嵌入的曲柄幫忙捲收回來。捲尺末端的金屬彎片可以勾住物體的一端以便測量，讓一個人單獨時也可以準確測量很長的「物件」。

★直角尺

　　直角尺（framing square）是一支鋼或鋁製的L形尺。一邊是24"長，一邊只有16"長。通常有一個45°角的刻度。它通常是用來測量短距離、畫直線，和組裝比如說有90°角的佈景裝置。

★組合角尺

　　組合角尺（combination square）是一個金屬尺，12"長，有一個很好玩的把手使得整支尺看起來像是一支玩具手槍。尺和

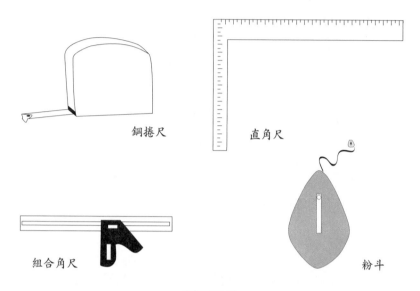

鋼捲尺　　　　　　　　　直角尺

組合角尺　　　　　　　　　粉斗

測量工具

把手是旋轉在一起的，可以旋轉一個突出的鈕來調整它。它是用來測量短的東西，還有在木料上標出90°或45°角以便準確切割。有些組合角尺還含有一個氣泡刻度（以確定一個物體與地面平行或垂直），和畫線器（類似可以在木料上畫線的金屬「筆」）。

★粉斗

粉斗（chalk line）不是一種測量工具，但是它可以在待切的三夾板上畫很長的直線，也可以在舞台佈景裝置上畫長而直的線。它是一個裝滿粉顏料的金屬盒，盒裡有一條很長的線纏繞在線軸上。線的末端有一個勾勾以便單手操作。當線從盒子裡拉出來，在一個平面上拉緊，然後「彈一下」，一條漂亮的直線就在平面上了。這個工具也可以用來確認一面牆、門，或是其他的物件是否與地面垂直。當線拉開來勾住牆的頂端時，盒子

的重量會使線剛好與地面呈垂直狀態。整面牆於是可以被調整
到與地面垂直的狀態。

切割工具

在基本舞台施工中最常切割的物品是木料、硬紙板和織
品，偶爾也需要切一段管子或其他的金屬。大致上，只要有四
種鋸子和一種刀子就足以應付這些雜務。

★木工鋸

木工鋸（cross-cut saw）是傳統用來切割木板的手工鋸子。
只要稍加練習，就可以用它鋸出乾淨俐落的各種角度來──而
且還不必用到延長線呢！它鋸齒的大小和角度特別適合逆紋路
鋸木材。粗齒大鋸（rip saw）和木工鋸看起來很像，不過它的鋸
齒適合用來順紋路鋸木材。

★弓鋸

這種弓鋸（hack saw）是用來鋸金屬（管子、螺栓等等）和
一些特定的塑膠。它有很細的鋸齒，拿它去鋸鋼管是一項很好
的練習。

★電動線（縷花）鋸

電動線（縷花）鋸（jig saw）有時也叫做Sabre saw（一個商
標名），這種電動鋸可以裝上不同的鋸片來鋸三夾板、牆板、塑
膠，還有硬紙板。尺寸小的鋸片可以鋸出弧線來，所以這種鋸
子常用來鋸圖案或是複雜的形狀。

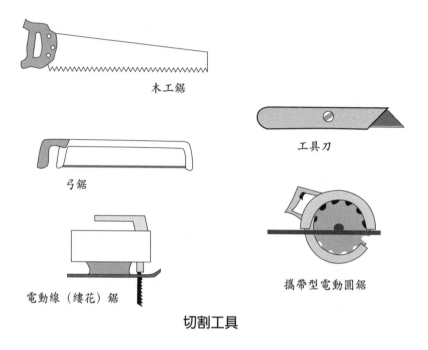

木工鋸

工具刀

弓鋸

攜帶型電動圓鋸

電動線（縷花）鋸

切割工具

★攜帶型電動圓鋸

攜帶型電動圓鋸（circular saw）是另一種電動鋸，專門用來鋸直線的。有時候也叫做Skil saw（也是商標名）。

★工具刀

工具刀（utility knife）也叫做大美工刀，可用來切割硬紙板、甘蔗板和其他輕量型物件。有些工具刀的刀片還可以收進來。

組裝工具

這類型工具是用來將物件組合在一起的。當然，它們也可

用來將物件拆開，不過那是在組合之後的事情了！

★鐵鎚

有很多不同種類的鐵鎚（hammers）和木槌被設計來應付許多特殊用途。在舞台施工中最常使用的兩種鎚是羊角鎚和直爪或拔釘鐵鎚。標準鐵鎚有一個16盎司的頭。這兩種鐵鎚的不同是在於拔釘爪部分的彎度大小。彎度愈大愈能輕易拔除釘子，而拔釘鐵鎚的直爪則在撬開兩片木料時很好用。

★可調式活動板鉗

可調式活動板鉗（open-end adjustable wrench）常被稱爲是Crescent wrench（一種商標名），這是工場中最有用的工具之一。它可以扭緊和放鬆不同尺寸的螺栓和螺帽。要扭緊時可以轉動突起的螺旋輪，其中的一個鉗夾就會向另一個鉗夾靠近去。在劇場的工場中最常見到的有6"到12"的板鉗。

★鉗子

一般的鉗子（pliers），或是滑接式扁嘴鉗，可用來剪粗鐵線、扭轉鐵絲，以及緊緊夾住小物件。它們也可以用來拔除小鐵釘。它們名爲滑接式扁嘴鉗乃是因爲它們的中軸點是可以被調整的，好讓把手在夾住較大物件時可以握緊一點。尖嘴鉗則是用來夾住較小的物件。

★電鑽

可變速而且可前推後拉的電鑽（electric drill）已經成爲劇場工場裡最不可或缺的工具之一了。它除了可以鑽洞以外，還可

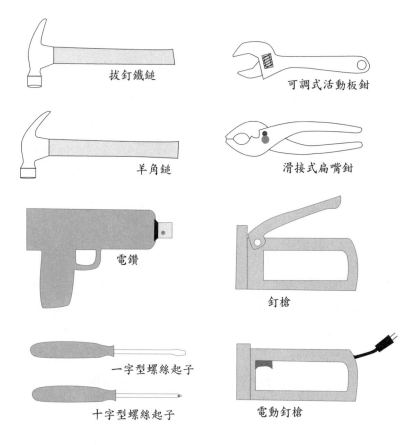

拔釘鐵鎚

可調式活動板鉗

羊角鎚

滑接式扁嘴鉗

電鑽

釘槍

一字型螺絲起子

十字型螺絲起子

電動釘槍

組裝工具

以用來鎖螺絲和拔除螺絲。市面上也有充電式電鑽,可是無法長時間使用。

★螺絲起子

　　雖然有許多特殊用途的螺絲和螺絲起子（screwdrivers）,不過在基本的舞台裝置中通常只需要用到其中的兩種。一字型的螺絲起子用來鎖緊（或卸下）頭是一字型的螺絲和螺栓。人們

也常用這種工具來作其他用途，像是拔除U型大釘（可以）、撬開油漆罐（也許還可以），還有撬開木料（這可不是個好主意）。記住，還有其他像是披刀、鑿子以及鐵橇之類的東西。十字型螺絲起子則用在頭是十字型的螺絲和螺栓上（當你正面朝螺絲頭看的時候，你會看到它上頭有個十字）。

★釘槍

不管是手動或是電動的釘槍（staple gun），都可用來將棉布釘到景片上，以及處理在準備一齣戲時會碰到的上百種釘接工作。它們力道很強哦，所以要小心別把手指頭釘到地板上去了。

五金

基本舞台製作所需的五金多半是各類的組裝固定物。有好幾種釘子、螺絲、螺栓、螺絲帽和墊圈常被用來組合基本的舞台裝置。此外，有好幾種合頁常被用來組合舞台裝置。在這一章裡，我們將一一為你介紹。

★釘子

在基本舞台製作和一般的木工裡，有好幾種釘子（nails）一直是最常被使用的組裝固定物。普通釘子（或稱為box nails）是用來接合兩個裝置，並且將斜撐釘到平台腳上去的。包覆水泥漆的釘子也很有用，它們可以釘得更緊更牢——不過它們很不容易拔除，而且幾乎總是會破壞木料。短頭鐵釘（blue nails），也叫做lath nails，通常都被用來組裝景片。它們看起來有點藍藍

的，很像槍管。大頭鐵釘短而胖，頭很大。它們被用來將波浪紙板釘到平台上，因為它的大頭比較不會使紙板「破皮」。

★木工螺釘

木工螺釘（wood screws），用螺絲釘的接面會比用釘子釘的接面牢固一些。和螺栓不同的是螺絲可以在要接合的物體上鑽出它自己的洞（除了需要掛鋼索和子母螺絲特地去做的小洞之外），而且螺絲的長度要比接合物體連起來的厚度短。平頭木工螺釘可用來將合頁和其他金屬固定物釘接到木製舞台裝置上。

★鎖牆螺絲

鎖牆螺絲（drywall screws）（它原是用在家庭和辦公室室內裝潢的收束上）的發展提供給基本舞台製作一個大躍進。這些相對便宜的螺絲有各種不同的長度，而且，搭配可正轉逆轉的電鑽之後，在許多劇場工場裡幾乎已經完全取代了釘子的使用。它使得平台的製作、不同舞台裝置支架的釘定，以及兩組舞台裝置的組合，變得更容易而且更快速。它另外還有一個優點就是，在拆卸時，它也比較容易拔除，而且比較不會傷害到舞台裝置本身。

★螺栓與螺絲帽

螺栓（bolts）能為基本舞台製作提供最強有力的連結，它常被用來將腳架鎖到平台上，也用於其他必須有強力支撐的裝置上。螺栓是有螺紋的金屬圓柱體，有許多種式樣和尺寸。最常見的其中一種是六角形頭的，在鎖緊或是要拿下來時必須要用力扭轉。在使用螺栓前必須先在要鎖在一起的物體上鑽洞，將

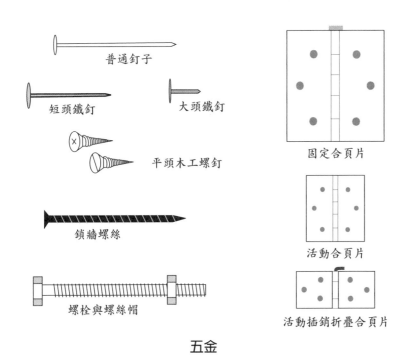

普通釘子

短頭鐵釘　　　　大頭鐵釘

平頭木工螺釘

鎖牆螺絲

螺栓與螺絲帽

固定合頁片

活動合頁片

活動插銷折疊合頁片

五金

螺栓旋轉插入洞裡，然後在末端鎖上螺絲帽（nuts）。而通常，在螺栓和螺絲帽之間會放一塊墊圈。

★合頁／鉸鏈

　　在基本舞台製作裡常會用到三種合頁（hinges）。一個合頁包含兩片可以連結的「耳朵」金屬片，還有一個可以結合這兩片東西並允許它們賴以旋轉的軸心。一個活動合頁片可以拿掉中間的軸心，這樣便可以將合頁（還有靠它連結的兩片東西）分開而不必拿掉合頁上的螺絲。一個固定合頁片中間的圓栓則是永久固定住的，只有靠切割才可以移開它。活動插銷折疊合頁片多半用來暫時將兩塊舞台裝置鎖在一起，比方像在演出時，一座台階必須要被扣到一座平台上，可是在換場時這兩座

東西是要分開移動的。活動合頁片是用來掛住一扇門的，而固定合頁片則是用來鎖櫥櫃門和其他諸如此類的小裝置。

二、景片：舞台佈景的基本裝置

景片（flat）是覆蓋著布的一個木框。它的容易組裝和輕巧使得它成為舞台佈景裡的標準裝置。

材料

景片的框是由1”×3”的松木組成的。（注意：木料是在最後切割前就已經量好的，所以實際尺寸總是比宣稱的尺寸要小一些，1”×3”的木料一般是5/8”（或11/16”）×$2^5/_8$”（或$2^{11}/_{16}$”）。木料是看不同等級賣的。Clear是最高級的，沒有任何節瘤或瑕疵，但是d-Select，第二高級的，就很好用了。問題是，這兩種等級現在是貴得離譜，所以你可能需要用你的第二選擇了，也就是有很多節瘤的第三級品；如果可能的話，你應該到木料場去親手挑選你要用的木料，這樣可以減少買了卻不能用的浪費情況。要不然，你就必須要訂大約超過實際需要量的40％到50％。）斜撐是由1”×2”的松木製成的。景片的連結靠的則是1/4”的三夾板。（注意：三夾板是4’×8’這樣賣的，並且依據兩層外皮的品質來分級。就佈景裝置而言，AC標準夾板就很夠用了。）

你也需要足夠的短頭鐵釘（你可以買到的最短的），和釘槍要用的U型大釘（1/4”或5/16”對U型大釘的「腿」來說已經是

夠長的了）。還有，你必須要覆蓋景片，好在其上畫畫。用來覆蓋景片的紡織品叫做胚布（未經漂白的棉布），你可以買到不同寬度一直到108"寬。

工具

鋼捲尺

直角尺

組合角尺

不同的鐵鎚

鋸子（木工鋸或是電動圓鋸）

護目鏡

鉛筆或畫線器

釘槍

組合

請設計師估計後決定景片完成後的尺寸大小（爲了我們的解說方便，假設景片是要12'高×4'寬）。在下一頁的圖示裡，注意在整個景片當中只有橫木部分是要量出它的全長亦即景片的寬度。那就是爲什麼這部分是先測量和先切割的部分。

用鋼捲尺在木料上標出橫木的長度（4'-0"），然後用組合角尺在木料上畫出垂直線來（注意：記住你在切木料時，你會失去少量「鋸痕」，即與鋸片厚度同等量的木料會成爲鋸屑。這也就是說，你不能在同一塊木料上標出連續的長度；不過，你倒是可以從兩端分別量出一段長度來）。

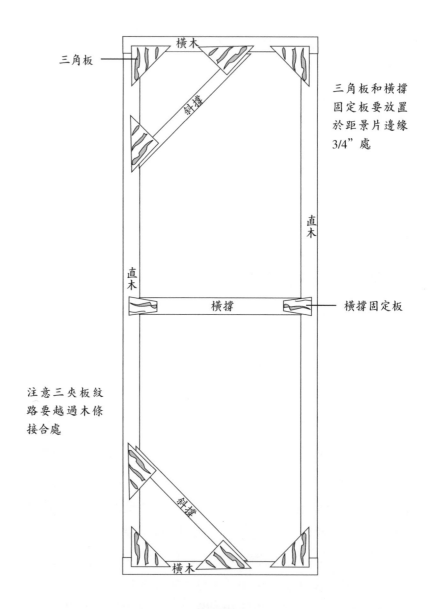

標準劇場景片

直木、橫木和橫撐使用1"×3"白松木；斜撐使用1"×2"白松木；
三角板和橫撐固定板使用1/4"三夾板

　　鋸出想要的木料長度，切記下鋸處要剛剛好在標線的「外面」，這樣完成的木料才不會太短。測量、標示，並切割另一條橫木。

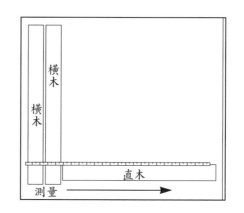

　　接下來是如何不必測量使用木料的長度，只要從景片12'的高度稍作加減，便可以決定出直木正確長度的方法：將兩條橫木緊緊挨著放在地板上。然後將一條全新木料調到對的直角角度之後，將其一端頂著橫木。從兩條橫木開始再沿著這新木條量出景片的高度來。這樣便能自動減掉直木長度以外所不需要的部分。

　　照上述方法測量並標示出兩條直木來。切割好直木之後，用它們來「測量」橫撐的正確長度。切割好橫撐。

　　將這些木料依景片的形狀排放在地板上。景片是依十字接榫方式組合起來的。這單純只是指一塊木料的末端頂在另一塊木料的邊邊上而已。在接合處釘上一塊三夾板之後這兩塊木料便組合在一起了。

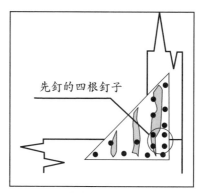

先釘的四根釘子

三角板釘釘方式

　　大部分的劇場工場裡都會保留一些切好的三角板和橫撐固定板。你只要鋸出

12"正方形再從對角線切開來就可以輕易做出一個三角板來。橫撐固定板則是應該鋸出3"寬的三夾板來。

用直角尺來確認其中一角是完美的直角。放一個三角板蓋過接合處，確認三夾板表面的木紋橫過接合處（這是因為1/4"三夾板只有三層木料，而且順著兩層外皮的木紋方向的支撐力比較強一點）。放一片1"×3"的小木片在邊緣處，以為三角板製造正確的嵌入——這塊小木片必須和景片的邊緣對齊，然後三角板就頂著這塊1"×3"的小木片推上去。然後在接合處兩邊各釘入兩根短頭鐵釘到三夾板裡。在接合處的一邊，釘子必須要釘到景片裡面去，但是不要完全釘進去。檢查一下確定接合處是直角沒錯之後再把另兩根釘子也釘進去。這四根釘子會固定住這個接合的直角（除非你踢到它的任一邊），直到你釘完整塊三角板為止。

其他的釘子應該按照前一頁的模式釘上去。從兩邊的角落開始以鋸齒狀釘回到接合處去。所有釘子都不要完全釘進去。

繞著景片工作，一次完成一個角落。在接合第四個角落之後，做最後的檢查：用鋼捲尺量景片的兩條對角線的長度——如果景片是直角方形無誤的話，那麼這兩條對角線的長度應該是一樣的。如果兩條對角線不一樣長，那麼就得拆掉一個或多個角落重新再接合（那就是釘子不能一路釘進去的原因）。

當四個角落都確定為直角後，便可將橫撐裝到景片的中央去（很高的景片可能會用到不只一個橫撐）。斜撐應該在最後才裝上去。它們是在兩端切成45°的1"×2"松木（1"×3"也可以，但是會比較重）。為了景片結構體的牢固，兩支斜撐必須要裝在景片的同一邊才行。別忘了用1"×3"小木片來將橫撐固定板嵌入到橫撐上，以及將三角板嵌入到斜撐上。

　　所有組裝完成之後，再將所有釘子全部釘進去而且敲彎釘子以釘牢（將尖端敲彎或打平）。這個動作會增強釘子支撐的力道，並進而使得接合處更牢固一些。

　　做這個動作最好的方法是使用一個敲彎平盤，就是在接合處下面放一個鋼盤，然後你再將釘子釘進並將釘頭敲平在三夾板表面。如果你的直角尺是鋼製的（鋁製的太軟了）就可以拿它來做敲彎平盤。如果沒有敲彎平盤的話，那就必須要先將釘子釘平（可能的話最好在木頭地板上做這件事，因為釘子尖端會在混凝土地板上造成小坑洞），然後再將景片倒轉過來用鐵鎚把釘子尖端敲平。而不管你是用哪一種方法，都必須要將景片翻轉過來以確定所有的釘子尖端都被敲成和景片表面一樣的平。

覆蓋景片

　　蓋景片時要很小心，因為佈景最後的外觀可以因為在這個步驟上的草率行事而摧毀殆盡。蓋景片的方法有好幾種，這裡介紹一個頗受歡迎的方法。

　　將景片正面朝上放在地板或工作台上。將棉布鬆放於其上覆蓋住景片的四邊。將棉布撕成和景片相同尺寸，或是稍微大一點點（留下除了布邊以外的所有棉布碎條──這些布條好用的很呢）。

　　U型大釘應該釘在直木的內側，這樣在釘完U型大釘後便很容易可以將棉布黏到木頭上去。從直木中央靠近橫撐的地方開始釘起。景片兩邊交替著釘，由每一邊的第一槍開始往外釘去，如下頁圖所示。在同一邊的大釘之間將布匹拉緊，釘與釘

剪刀是用來做什麼的?

為何不用剪刀或刀子來裁剪棉布?為什麼要用撕的?因為棉布就像幾乎所有的紡織品一樣,是要延著一條線頭撕開的,撕是一個確實可以讓你的布匹產生直邊和方正四角的方法──而且無須畫裁剪線。此外,撕開的地方會有一點點線頭鬆掉,這在舞台裝置描繪時倒是一個好處,這樣比較容易掩飾邊邊,不讓觀眾發現邊邊。

之間大概是9"寬。

　　橫跨景片的布要拉多緊視你使用的棉布和景片大小而定。如果你用的是非防火棉布,讓布在景片中央鬆垂到地板或是工作桌面上去。防火棉布則必須要拉緊一點,因為它依景片決定

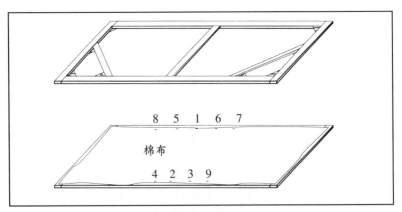

數字顯示釘槍順序

好尺寸之後便不會再縮緊了。窄的景片也不能太鬆，因為布匹未獲支撐的比例要小很多。

　　景片的兩端是一次釘完一邊。從中間開始往外釘向角落去。如果有多餘的布，將它（平均）壓平在U型大釘之間。

　　使用畫刷，沾上膠、水各半的混合物。翻到棉布背面的一邊來，用膠水混合物塗木條，然後轉回到棉布正面來，加多一點膠，塗到布上面去以去除皺摺。

　　膠水乾了之後，用一種基底／稀釋膠水（sizing solution）塗到景片表面上去。基底是一種水和膠的混合物（大約四、五份水對一份膠）或是溶解的漿。你也可以加非常少量的顏料到基底裡，好讓你比較容易看出哪裡塗過哪裡還沒塗。若希望基底能乾得比較快，可以將景片靠放在牆上讓空氣在它下面對流。

　　如果所有步驟都是正確施行的話，景片會乾得很緊很平滑，沒有一絲絲的皺痕。假如結果不是這樣的話，那麼下一次在釘U型大釘時就要調整棉布的緊度。

習作：

1. 製作一張大型海報介紹不同種類、尺寸的釘子和它們的一般用途。切記要包含說明丈量鐵釘的「penny」編號系統。這可能要走一趟圖書館和五金店才行。

2. 製作三張一系列的9”×12”或是11”×14”關於工場安全的海報。至少要包含兩項下列相關事項：配戴護目鏡、使用適當工具來工作、經常清掃工作場所、不准留放工具於梯子上、不把工具當玩具要。

3. 做一個1’-0”×2’-0”的小型景片。用1”×3”木料和1/4”三夾板，以及短頭鐵釘（你必須要改變釘釘方式，因為景片尺寸縮小了）。而且不用覆蓋景片。

4. 寫一份有關三夾板（尤其是1/4”和3/4”）的結構和使用的報告，同時說明為何它很堅固，以及為何用釘子和螺絲來組合三夾板會有困難。

第六章

發聲器官

一個演員只有兩種工具可以傳達給觀眾：身體和聲音。所以必須把這兩者訓練到既有彈性而且相當優秀的地步，以達成任何導演和角色的要求。這一章會讓你對聲音如何產生有一個基本的認識，而且會檢視演員聲音表現的可能範圍。

一、聲音的運作

說話的能力，以及透過說話表達如此廣泛的思想，乃是屬於人類的特徵。說話機器本身是由身體裡不同器官所組成的，而這些器官同時還肩負著其他的用途。

對我們的存活而言，這些其他用途其實要比說話功能重要許多。我們的橫隔膜、肺和鼻腔對呼吸而言是絕對必要的。我們的牙齒、嘴唇和舌頭對吃和吞嚥而言也是很重要的。這就是為什麼說話常被稱做是覆蓋性功能（overlaid function）：我們嘴唇、牙齒、肺等等器官用來說話的功能覆蓋過它們的主要功能。

正確認識我們的發聲器官應該由學習發聲之生理構造開始。知道我們聲音是如何運作的，將會讓我們的練習更有效率，而且在延伸它的範圍時不會傷害到它。

二、說話的四個步驟

說話包含了四個步驟：呼吸（respiration）、發聲（phonation）、共鳴（resonation），以及咬字發音（articulation）。

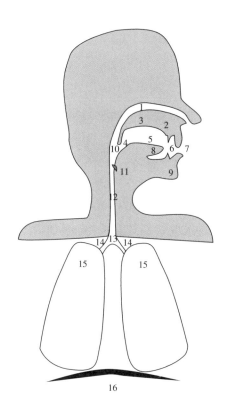

1. 鼻腔
2. 硬顎
3. 軟顎
4. 小舌頭
5. 口腔
6. 牙齒
7. 嘴唇
8. 舌頭
9. 下顎
10. 咽頭
11. 會厭
12. 喉嚨
13. 氣管
14. 支氣管
15. 肺
16. 橫隔膜

讓我們看看每一個步驟要用到我們身體的哪幾個部位。

呼吸

呼吸是一件我們都會做的事。事實上,我們都做得很好,否則我們就不會在這裡了!呼吸是這麼地自然以至於大部分人都不會想到它,可是學表演的學生可經不起不去想它。

最簡單的說法是,呼吸是空氣被吸到肺裡好讓我們的血液獲得我們存活所需氧氣的一個步驟。肺並不是肌肉,而且也沒有肌肉附著其上,所以你可能會問,那麼空氣如何被「吸進去」呢?

　　我們的肺是包藏在我們的胸腔（thorax）裡，外圍有肋骨保護著，下方則以橫隔膜為界（橫隔膜是隔開胸腔與腹部的一塊大而有力的肌肉）。當我們擴大胸腔面積時，空氣便會被吸入肺臟裡，因為胸腔擴大時，胸腔裡的空氣壓力相對會減小，這樣便會使得外面的空氣跑進來直到壓力相同為止。

　　有三種方法可以增加胸腔的面積。

1.提高鎖骨（clavicles），通常這樣也會連帶地提高肩膀。
2.擴張肋骨（rib cage），就像老式的風箱一樣。
3.收縮橫隔膜（diaphragm），壓迫腹部器官往下以及／或者
　往外。

　　鎖骨式的呼吸可以運作得非常好——只要你活著便行。但是演員需要很多的空氣以便說很長的台詞，而有限的鎖骨動作意味著只有少量的空氣會被吸入肺葉上端。

　　肋骨式呼吸比鎖骨式呼吸來得有效，因為肋骨擴張的程度要比鎖骨提高的程度大一些。這樣可以吸入較多的空氣到達肺葉，但仍比不上第三種方式橫隔膜式呼吸來得多而深。

　　收縮橫隔膜會吸引大量的空氣到很深的肺部去。這樣便能供給演員（或歌手，或豎笛演奏家等等）大量的空氣。這些空氣，再加上由橫隔膜主控的呼氣，使得演員可以說很長的台詞而不會氣喘吁吁。

　　可悲的是雖然我們天生都是可以做橫隔膜呼吸的人，但是大部分人好像都忘了怎麼使用它——至少在我們醒著或是垂直站著的時候！做一個橫隔膜呼吸的測試吧。把手掌放在胃部，大拇指要剛剛好低過你的胸骨（sternum）。當你吸氣時，你的手應該要被推出，當你呼氣時，你的手應該要向你的脊椎方向推

進。

　　如果你的橫隔膜好像沒什麼作用，也不用絕望。試試這個：仰臥下來在胃部放一本厚重的書。當你放鬆後，那本書應該會隨著你呼吸的節奏緩緩地上升下降。這時小心地移開那本書，用你的手取代它。讓你的手上升下降好幾次，然後──緩慢而小心地──試著站起來並且繼續維持你橫隔膜的動作。

　　如果這樣還是沒有效的話，那麼就試試這個「心理技倆」吧。我們在睡覺時都是使用橫隔膜式呼吸的，所以也許我們可以說服我們的潛意識，讓它相信我們接下來要做的真的就是戲劇課的作業！晚上上床後，就在你即將神遊入睡前，仰躺下來並且開始你的橫隔膜呼吸。然後告訴你自己類似這樣的話：「現在我要開始用我的橫隔膜做八個鐘頭的呼吸練習，這樣在我醒來下床後，我的橫隔膜呼吸會做得比今天好。」這是借用潛意識能量的一個方法；如果有效的話，很棒！如果沒效的話，也沒什麼損失。

發聲

　　發聲是說話的第二個步驟。聲音是靠振動產生的，但是我們說話構造的哪一部位提供這個振動呢？

　　吸入我們肺葉裡的空氣是經由支氣管（bronchial tubes）和氣管（trachea）裡被推出來的。當空氣經過喉嚨（larynx）時，它會壓縮聲帶，使聲帶貼近造成振動。這個振動便是一種聲音，就像喇叭手嘴唇的振動一樣，或是一根吉他琴絃，或甚至像被撥弄的橡皮筋也是一種聲音。

　　喉嚨是一小束的軟骨、肌肉、腱和其他組織構成的，其中

還包含了聲帶（vocal folds）。那真是一個奇妙的微細世界，那麼
小的軟骨支柱，撐開並且拉近聲帶，控制張力的大小以製造高
音或低音。不過它製造出來的聲音是那樣地細微和安靜；除非
房間非常地安靜，否則幾乎聽不到。

共鳴

共鳴是說話的第三個步驟。就好比小號手的雙唇需要一個
喇叭，一根吉他琴絃需要一個音箱或是一個電子pick-up一樣，
聲帶製造出來的聲音也需要被放大強化。這個作用是由我們身
體裡的三個說話構造來完成：咽頭（pharynx）、口腔（oral
cavity），以及鼻腔（nasal cavity）。

咽頭是在你嘴巴後方大而開放的區域（或是在你喉嚨的上
方，看你想怎麼去看它）。口腔就是嘴巴，而鼻腔則是從咽頭到
鼻子的空氣通道。

這些開放空間的大小和形狀提供我們每一個人一個特殊的
「聲音印記」。就是它們給了我們可供人辨認的各種不同聲音。
這對演員又意味著什麼呢？我們如何從這些地方獲得一個豐富
而嘹亮的聲音呢？

一般而言，共鳴器愈大，聲音就會愈大愈嘹亮。雖然我們
的硬顎和軟顎、我們咽頭和鼻腔的大小和形狀都是天生自然
的，但是知識與訓練會讓它有所不同。藉著學習去放鬆喉嚨的
肌肉，便能使咽頭放大一些（更嘹亮）。說話時避免說美語時最
常見的問題：繃緊雙顎，並且只要將嘴巴張大一點，口腔便能
變大一些。

咬字發音

　　咬字發音是說話的最後一個步驟。經過呼吸、發聲和共鳴的程序，我們已經製造出一個大到足以被聽到的聲音了。但是沒有咬字發音，將聲音說成有意義的單字和句子的話，我們充其量只能發出咕嚕聲和大喊大叫而已。七個咬字發音的部位（牙齒、嘴唇、舌頭、下顎、硬顎、軟顎和會厭）將聲音形塑成音節和單字，好讓我們能夠，不管是在劇場或是客廳裡，將廣泛的思想和感情傳達給我們的觀眾。

　　咬字發音的部位在應用時可以有不同的組合。舌頭和下顎負責發出大部分的母音。舉例而言，請嘗試說出beet、bit、bet、bat裡的母音，看看你的嘴巴是如何張開的，還有你的舌頭在你的嘴巴前方是如何從高到低處移動的。

　　嘴唇發出爆裂音b和p，牙齒和下唇合起來發摩擦音f和v，舌頭和牙齒負責發think和breathe裡的th音。舌頭和硬顎碰起來發t和d音（而且接合起來發s和z的音），而軟顎親舌根時可以發k和g的音。

三、聲音的四個特點

　　我們的聲音可以因為我們在四個不同特點中略做調整而有所改變，這四個要素分別是：音量（strength）、音高（pitch）、音長（time）和音質（quality）。每個演員在每個範疇裡都必須具備滿大空間的表現方式，期能在表現角色時能提供最大的可

能性。

音量

「大聲一點！」導演咆哮道。「記住後排坐了位重聽的老太太！」通常被說成是大小或聲量的聲音特點其實應該說成是聲音的力量比較好。我們製造出多少的聲音乃是決定於通過我們聲帶空氣量之多寡，而且橫隔膜的支撐也是不可或缺的。很重要的一件事是，要牢記我們的目標是不必聲嘶力竭的出力。適當的放鬆喉嚨肌肉，加上橫隔膜的配合，我們便可以發出非常強而有力的聲音而不至於聲音沙啞──就像我們在美式足球場上喊加油的方式一樣。

有一個方便測量聲音力量的標準是滿重要的，因為在我們談到應該如何說某一句特定台詞時，它會有助於我們的相互理解。這個標準所使用的數字並不科學──我們並不需要音波計或分貝計（分貝是計音量大小的單位）──但是多年來它在許多課堂上和排演時都助益頗多。

投射線（projection line）是一條分界線，低於它時觀眾聽不到演員的聲音。因為每個劇場大小、形狀和音效特質有別，所以各個劇場的投射線會稍有不同。即使是在相同的劇場裡，當它坐滿了人時，它的音效便有所不同：那些人和他們的衣服會吸收較多的聲波，而且光是他們換座位、呼吸鼻息、打噴嚏和咳嗽就會製造出更多的噪音來。為了這種種的理由，演員請到一位可靠的聽者（像是戲劇老師或導演）坐在觀眾席的後面聽演員站在舞台上說話，以測試各個劇場的不同狀況，便成為是一件十分重要的事。

聲音力量

力度	描述
1-	非常輕的耳語——不發聲
	-------------------------------------投射線
1	舞台耳語
1+	安靜的談話
2-	正常的談話
2	熱烈的談話
2+	向另一個房間喊話
3-	喊聲跨越校園
3	最強力的喊叫

音高

　　大部分人都了解音高是和音樂有關的——笛子的音高要比低音大喇叭高，還有唱歌要非常注意音高的問題。誠然大多數人用到的只是它的一小部分，不過人類的聲音其實有很廣泛的音高升降範圍。

　　聲音的音高乃是決定於製造聲音振動的速度——振動愈快，音高愈高。振動速度多半取決於振動體的厚度、張力以及長度。以絃樂器而言，「外露」的琴絃振動出的音調決定於它的長度、厚度，以及它被拉扯的緊度。當琴絃被壓到指板上而「變短」時，音高便會提高。

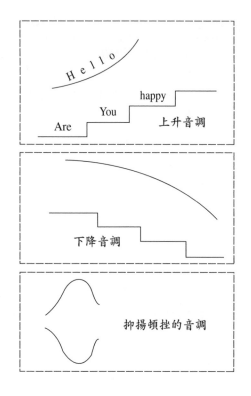

　　我們聲帶的厚度決定於基因和性別。但是我們可以在喉嚨上做一些小小的調整，以控制它的長度和「緊度」。

★音調

　　音調（inflection）是形容在說話時，尤其是指在說一個句子或一個字時的音高變化。一個句子或一個字可以有上揚、下降，或是抑揚頓挫的音調變化。一個人的聲音音高範圍有限，無法使用寬廣多變的音調，經常會被形容為單調。

　　身為一個有抱負的演員，你應該積極而上進地去發展你的完全音高範圍，直到你不論在哪一個小範圍：高、中、低裡，都可以表情豐富（而不是單調）為止。伸展你音高範圍其中一

個最好的方法便是學唱歌。私底下請老師教當然很好，不過學校或是教會的合唱團也是很好的替代，它們不僅收費低廉而且也提供了表演的機會。

音長

我們說話時可以被計時的兩個部分是聲音和靜默——聲音之間的空間。這兩者都會影響到聽者聽我們說話的整體效果。短促的聲音加上短促的靜默會產生非常快速的言說，對我們的咬字發音是一項考驗。由短暫靜默來分段的長串聲音會產生一種非常音樂性的聲音，適合古典戲劇，或任何詩意的演說。有時候，可以使用長段的靜默以凸顯接下來的聲音是異常重要的。

必須記住的是觀眾感覺演員說話的快慢只是——一種感覺而已。它其實和每分鐘被說出的實際字數沒什麼關係。一個咬字不清或是聲音微弱的演員，就算他說話速度相當慢，人們也會覺得他「說得太快」。

音質

我們都曾試著去改變我們的音質——好比我們在扮演萬聖節群鬼時我們故意把聲音裝得像「幽靈似的」。即使只是輕聲耳語也可算是我們聲調音質的改變。只要我們聽聽周遭各式各樣的聲音，我們便可以知道，人類的音質可以有無限的變化，但是我們只會提到六種基本音質。

★普通音

　　普通（normal）音是多數未經訓練說話者在日常生活裡所使用的。很少人會充分運用他們的共鳴器來說出渾厚而密實的聲音，也很少人會持續使用某一種誇張的音質好使自己在群體裡顯得特別突出。

★鼻音

　　鼻（nasal）音是在說話時讓比平常時候還多的空氣通過鼻子。英文裡只有三個完全鼻音：m、n和-ng。不過其他的音也會讓少量的空氣（和聲音）通過鼻子。那就是為什麼當一個人鼻塞（或捏住鼻子）時，就算他不是要說"I'b goig dowd towd, Bob.（I'm going downtown, Mom.）"他的聲音聽起來也會不一樣。

　　鼻音通常適合令人討厭的角色，不過帶點鼻音可以增加你聲音的傳達力，讓大聲叫喊傳達到很遠的距離去。通過鼻子的空氣和音量是靠軟顎（velum）後面部位的移位來調節的。如果軟顎提高碰到喉嚨後方，它便會封閉鼻腔。相反地，如果它往下壓低過平常位置，那麼它就會製造出鼻音來。

★口腔音

　　口腔（oral）音會製造出很「輕」的聲音，適用於小孩、很老的老人，以及一些外國方言。它的方法是避開咽頭的共鳴，讓幾乎所有的共鳴在口腔裡發生。雖然在生理上這樣是不正確的，不過許多想要發出口腔音的演員發現，把聲音想成是被「放」在嘴巴前方，正好在牙齒後方的位置，倒是一個滿有用的方法。

★喉音

喉（guttural）音經常被形容成是喉嚨嘶啞、刺耳和沙沙
的。如果說口腔「聲」是放在嘴巴前方，那麼喉音便是放在咽
頭深處了。它經常被用於粗線條的強悍角色以及某些特定的老
人身上，在使用喉音時要注意不要用力嘶喊。為了製造絕對喉
音而必須對喉嚨肌肉造成的張力，會使聲帶粗啞並且受傷。

★氣音

為了達成舞台效果，氣（aspirate）音幾乎總是和另一種音
質合併使用。純正的氣音必須不能夠發聲，純正的氣音很難傳
到前排觀眾席，更不要說在後排的重聽老太太了！舞台上的輕
聲耳語使用的是另一種音質，不過它會讓大量的空氣從聲音的
「邊邊」通過。這樣便能產生輕聲耳語的心理效果——對安靜的
需求——但同時又可以讓全場觀眾聽得到。氣音也可用來表現
鬼魂和厲鬼，以及某些特定的女性角色（像是五○或六○年代
的好萊塢小明星）。因為要消耗大量的空氣，所以演員在使用氣
音時呼吸頻率會比平常高。

★宏亮音

宏亮（orotund）音是一個個體可以製造出來的最厚實、最
飽滿、共鳴度最高的音質。每個人的音質絕大部分是由基因所
決定的。當然也可以經由某些程序諸如齒列矯正之類以達成些
許的改變。改善音質基本上則是一件訓練聲音構造的事情：學
著去放鬆喉嚨肌肉、放鬆以及加強顎肌肉，還有學習掌控軟顎
的移位。一個厚實而嘹亮的聲音對每個人來說都是可能的，而

且它不僅是演員的，同時也是各行各業人士的一項資產。

四、腔調與方言

　　許多人都有遇見出外人的經驗，而且會注意到新來的人說話有個腔。如果你是住在塔克森或是舊金山或是西雅圖，你會注意到生長在阿拉巴馬、緬因、布魯克林，或是維吉尼亞的人說話有個腔──更別提那些來自澳洲、英國、法國、德國、愛爾蘭、蘇格蘭、墨西哥、義大利等等地方的人了。即使是那些從來沒遇見過有人說話帶一種腔的人，也會在電影和電視裡聽過許多次。

　　然而，我們卻鮮少認清其實每個人說話都會帶著一個腔！雖然我們聽不出自己說話也帶著一個腔，不過只要從塔克森搬到紐奧爾良或是達拉斯或是蒙帕利的人一開口說話，人們就會認出他是新搬來的人。相同地，愛爾蘭都柏林地區的居民也聽不出來他們說話帶著一個腔或就是一種方言，但是他們很快就會聽出剛從美國來的新人。

　　現代的收音機、電視和電影在某種程度上已經拔除了美國的地方方言。大多數電台和電視的新聞播報員、播音員和演員說的都不是地方性的方言──你聽不出來他們是打哪兒來的。熱切希望自己的事業能拓展到國內或是國際上其他地區的人，甚至可以跑去上課以便去除他們自己的地方方言腔！

　　許多戲裡的角色會要求演員要說一口具有說服力和可信度的腔，而不是他們原本的腔。在布萊恩・弗瑞爾的《費城，我來了》（*Philadelphia, Here I Come*）這樣的戲裡，演員必須聽起

來好像是來自愛爾蘭，在蕭伯納的《皮格麥里昂》（*Pygmalion*）裡演員必須聽起來像是來自倫敦（上流社會，帶著考克尼東倫敦腔，而且還是一個匈牙利人！），在懷爾德的《小城故事》（*Our Town*）裡，演員必須聽起來像是新罕布夏的人。然而在契可夫的《三姐妹》（*The Three Sisters*）、易卜生的《野鴨》（*The Wild Duck*）、羅斯丹的《西哈諾》（*Cyrano de Bergerac*）以及其他的許多戲裡，演員則必須聽起來不像是從什麼特別地方來的人（這叫做標準舞台用語）。

用另外一種語言寫成的戲——比方上述的最後三齣戲——演出時不需要帶著外國腔，除非戲裡的其中一個角色是個外國人。也就是說，卡羅．哥多尼（Carlo Goldoni）原來以義大利文寫的戲，無須用義大利腔來演出。他原來的觀眾聽演員說話不帶腔，所以我們的觀眾也應該如此。不過理所當然地，哥多尼的某部戲裡的一個法國人角色就必須要使用法國腔，就好像它原來處理的方式一樣。

學一種新方言或腔調

有些幸運的演員具有聽方言的「好耳力」。他們只要聽和模仿一個與他們所要扮演的角色來自相同地方的人說話，就能學到一種新的腔調或是方言。電影與電視革命的其中一個好處是很容易便能買到或租到裡面角色正是使用某種特定方言的影片錄影帶。大城市通常都有不同的族群，所以就可以找到一個或更多的人來聊天，來充當正確方言或腔調的範例。

對那些沒有這種好耳力，或找不到會說所需要方言或是腔調者的人，還有其他的方法可以學。有好幾家出版社出版了方

選對學習對象！

　　有一個關於一位年輕演員被挑選出來，在一齣紐約戲裡演阿爾巴尼亞人的故事。那位演員向導演打包票說那個腔調一定「沒有問題」。事情好像是那位演員認識一位在餐車裡賣熱狗的阿爾巴尼亞人。那位演員說在他可以駕輕就熟之前，他不會在排演時使用那個腔調。於是他每天都到同一輛餐車去吃午餐，這樣他便可以邊聽邊學。最後，到開演的前三天，導演要求那位演員在排演時一定要用那個腔講台詞。結果，導演讚美演員腔調的純正，不過他也問「為什麼你的角色突然講話變得口齒不清？」原來那位演員一字不差地學那賣熱狗的，包括了他說話的缺點！

言書，其中有一些還包含了卡帶，所以你可以私底下聽，然後反覆練習你新方言裡所需要的特殊語音變化。

腔調和方言的要素

　　不論你使用什麼方法，你都必須要能掌握下列五種要素裡的每一項：母音變化、子音變化、音調模式、重音模式，以及用字的選取。

　　母音和子音的變化很重要。舉例來說，英國方言會把我們

物極必反？

> 有時候演員爲了要讓觀衆聽懂，所以必須犧牲方言的純正性。舉例而言，如假包換、貨眞價實的考克尼（Cockney）腔是很難聽得懂的——演員必須要降低一些方言的成分，讓那個角色仍然有考克尼腔而同時也能被觀衆接受。

的"can't"改變成類似"cahn't"的音。德國或是法國腔則會把我們的"this"改成類似"zis"或"dis"的音。

每一種腔調或者方言都有它自己的旋律。就好比法國人在說英文時，很容易將他們句尾上揚提高語調的習慣帶到英文來，使我們覺得好像在聽問句一樣。

重音音節也會改變。我們說研究室是"**lab**ratory"，而倫敦人可能會說成是"la**bor**atry"。英國人在說長字時，比美國人在說相同的字時，更常將重音擺在第二音節。

用字的選取也很重要，如果你想使用特定的腔調或是方言說話，而不是只死背劇作家已經爲你選好用字的對白的話。那麼你就必須要知道峽谷究竟要說成是gully、ravine還是arroyo？你向人問好時是說"Top o' the mornin' to you,"還是"ow's yer poor old feet?"袋子要說成是bag還是sack？皮夾究竟是wallet還是billfold？沙發究竟是sofa、couch、davenport還是settee？

學習和使用不同的腔調和方言可以使你的表演更可信更有趣。而它也可以是很好玩的一件事。

習作：

1.在班級前面口頭示範不同音量、音高、音長
　和音質的呈現。

2.做一個模型，示範橫隔膜運作時人類的肺部
　是如何吸氣的。用一加侖的玻璃壺——移去
　底部——當作胸腔。

3.畫一張海報大小的人類喉嚨圖例並塗色，仔
　細標出主要軟骨、肌肉和聲帶。

4.準備一篇簡短的口頭朗誦，以示範一種外國
　腔調或是一種異於你平常所慣用的英文方
　言。

5.準備一張海報列出並講解國際音標的主要符
　號——母音和子音。

第七章

閱讀作品

　　閱讀不再如以往般地流行了。有些人將這現象怪罪到電視和電影頭上，說這些現代傳播形式鼓勵人們只要消極地坐著讓影像「洗遍」你全身。較諸看電影或電視，閱讀的確需要較多的勞動努力——不管是體力上或心智上，但今天的學生（尤其是學戲劇的學生）並不像許多專家所相信的那樣懶惰！

　　也算是一種幸運吧，讀劇本比讀短篇小說或長篇小說甚至還要投注更多的心力。因為短篇小說或長篇小說的作者經常會以大量細節描寫場景，來傳達一個特定情節的情緒和內涵。

　　　背靠在窗戶上站著的克勞德，可以從他那被壓著的炭灰色夾克密實針織中感受到太陽的熱度。新割草坪的氣味滲透了整個房間，將那所有事情都顯得神秘而可能的已逝孩提時光帶回到他心中來。在他走進陰影的同時，他的眼光則在尋找照在希拉如緞般肌膚的閃爍陽光，他知道在今天這個如魔鬼般令人快樂的日子裡的事件過後，他的太太即將永遠地改變了。

　　這華麗的文體有些抱歉，不過反正你已經抓到了它的意涵。我們不但知道他站在哪兒，穿什麼，還有大概的季節和在一天裡的大概什麼時間，我們甚至還知道他在想些什麼。對小說家而言挺容易的！所以，就某方面而言，對他們的讀者來說，也是一樣的。

　　在一齣戲裡，幾乎所有的訊息都得靠對話來傳達。當然會有舞台指示，有時候——在一幕或一場戲的開始——包含了場景的描述。不過除非是獨白（在今天的劇場裡已經不太流行了），否則我們只會有克勞德實際上對其他角色說的話來透露他的思想和感情。其他角色可以談論克勞德，有助於我們對他的

舞台指示是從哪裡來的？

　　那些由Samuel French, Inc.和Contemporary Drama Service這些出版商印行的叫做演出版的劇本，通常包含了非常仔細的舞台指示。你可能會很驚訝地發現——多半時候——這些指示並不是劇作家寫的。一齣戲在百老匯上演時，出版商通常會聘請該戲的舞台經理提供該齣製作的全套舞台指示。這些指示是那齣特定製作的設計師、導演和演員的結晶。這些指示的確能提供線索以幫助讀者，不過有經驗的演員和導演在針對這齣戲做不同的製作時，根本不會去理會這些指示。

整體印象——但也只能透過他們感覺、看法和感情的過濾器。

　　那麼克勞德的走位和體態姿勢呢？他的臉部表情呢？難道這些不會讓我們知道一些他的感覺和想法嗎？會的，它們當然會，而且當我們實際看一齣製作好的戲時，這些線索提供了我們對克勞德認知訊息的絕大部分。但是在我們讀一齣戲時，這些訊息的絕大部分並不是用給的給我們的——我們必須要去填補那些空白，用我們的想像力去描繪舞台的場景、角色的走位和表情，甚至還有他們說話的音調。

　　去聽和去看這齣想像中製作出來的戲，以及將書寫文字轉換成為聲音和畫面的能力，正是戲劇製作的精髓。而戲劇製作通常始於某甲寫下了劇本，某乙讀了它，喜歡它，然後決定要

製作它。

一、劇本閱讀秘訣

首先，確定你了解劇本印刷的方式。一般而言，會使用到三種字體：角色名字要全部大寫（以及／或是粗體），舞台指示用斜體，實際對白則用標準體。一齣印行劇本的典型段落可能看起來就像這樣：

湯姆：　（*站在火爐旁燒他書上撕下來的書頁*）我眞不敢相信我竟然還以爲自己可以成爲一個成功的作家。

馬莎：湯姆，不要這樣！（*然後面對弗萊德*）你沒有辦法讓他停下來嗎？

湯姆：退後，弗萊德！

弗萊德：　（*朝湯姆走去*）聽她的話，湯姆！她有重要的事情要跟你說。

讀角色名字是很重要的一件事，因爲你必須知道是誰在說話。讀對白也是很重要的——戲劇就是這麼一回事！舞台指示比較不那麼重要。如果你有豐富的想像力以及一個可以聽對白的「無聲耳」（在你無聲地閱讀時你幾乎可以在你的頭殼裡聽到這些對話），你大可以跳過大部分的簡短舞台指示而不會有損你對整齣戲的理解。相反地，如果你突然發覺一片霧煞煞，無法了解一場戲時，那麼請往回走再重讀一遍，而且連舞台指示也不能放過。

不要讀得太快。對白是寫來說和聽的，適合你無聲地讀，

既然他們是寫（write）劇本，為何他們會被
稱為是劇作家（playwrights）呢？

今天，劇作家大概是我們聽到唯一被稱為是wright的人了，但它在過去可是一個相當常見的名稱。那時有shipwrights、wheelwrights、wainwrights和其他諸如此類的。一個wright是一個建造者，一個準備好零件，將它們組合成最後作品的技藝高超的工匠。如果你碰到某個叫wainwright的人，你大可以猜想他或她有一個祖先是馬車（wagon）製造者。一個有趣的巧合是萊特兄弟（Wilbur and Orville Wright）正是製造腳踏車和飛機的人。同時也不要忘了美國偉大的建築師Frank Lloyd Wright！

就彷彿你在聽舞台上演員對話一樣。一般說來，這意味著一個在演出時需要兩個鐘頭的劇本，也應該花兩個鐘頭的時間去讀它。

也不要讀得太慢。如果你一天只看個幾頁，兩個鐘頭的劇本可能要花好幾個禮拜才能完成。那就好像給你一支兩個鐘頭的電影錄影帶，而你每次都只片段地看個三、四分鐘一樣。到了你開始看第二幕時，你早已忘了第一幕的中間部分，然後這種亂掉的情況便會直接帶到無聊乏味的地步。在你中斷之前至少讀個一整場戲吧！

二、戲劇元素與結構

　　蛋糕是由麵粉、蛋、奶油，和其他原料做成的。究竟是哪些原料，也許在混合之後，可以做出一齣戲來呢？大部分的「食譜配方」都會包含情節（plot）、主題（theme）和角色（character）。就讓我們分別來看看這三個戲劇的元素。

情節

　　大部分人都把一齣戲的情節想成是跟那齣戲的故事一樣的東西。這個世界上充斥著戲劇（還有歌曲，還有短篇小說，還有長篇小說，還有電影），它們追隨著這樣普通的情節：男孩遇見女孩；男孩失去女孩；男孩得到女孩。當你問這樣的問題「那齣戲裡發生了什麼事？」（"What happens in the play?"）時，你會得到的就是這個情節的一再重複。情節乃是由某些單元組合而成的，例如說明（exposition）、引發事件（inciting incident）、危機（crisis）、高潮（climax），還有結局（denouement）。

主題

　　如果你問這樣的問題「那齣戲是在講什麼？」（"What is the play about?"）那麼你會得到一個不同的回答：主題。為了解釋這兩組問題和回答的差異處，讓我們來看一個幾乎每個人都很

一般情節

我們會遇見主角（protagonist），還有其他角色，而說明裡會透露出先發情節。當主角開始嘗試著去達到一個目標時，情節便開始往前推進（引發事件）。衝突發生了，因為主角遇到一連串的阻撓，這些阻撓通常具現在一個勢均力敵的敵對角色（antagonist）身上，使得主角無法輕易達成目標。每一次的阻撓就是一個危機。最後，在高潮時，主角的奮鬥會處於一個岌岌可危的境地。到了最後，故事的「懸而未決」部分會被巧妙安排，一切合理地糾結出現在結局裡。

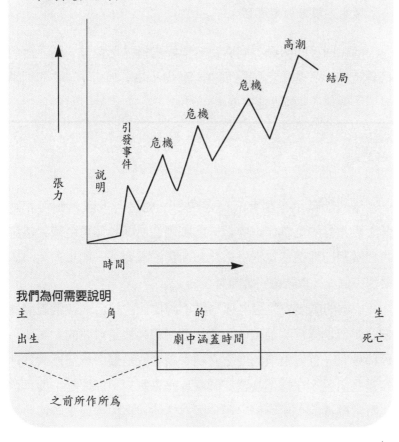

我們為何需要說明

基本戲劇結構

熟悉的故事,「小紅帽」。

那個故事裡發生了什麼事?一個小女孩被派去送食物給她奶奶。雖然那小女孩被告誡要走在穿越森林的主要道路上而且不要理會陌生人,她還是離開了那條路而且還告訴野狼她要去哪兒,做什麼。當她抵達她奶奶的房子時,她就被那隻野狼給吃了——牠先前就把她奶奶給先吃了。

那個故事是在講什麼?它是在講遵循指示以及不要跟陌生人講話的重要性。

兩組回答的明顯不同處在於情節的描述比較長一點。而到底是長多少則視原來故事裡的細節(details)而定了。主題則總是用一個句子便能表達完畢。

角色

每一齣戲至少都有一個角色——總得有人表演動作和說話!更常見的是劇作家會為一齣戲創造出好幾個角色來。這些角色被用心地塑造以提供對比和衝突的機會——如果角色一直是那幾個人,那齣戲將會無聊至極。

不同的戲劇會將這些原料做不同比例的組合。在嚴肅劇種像悲劇或是傳統戲劇裡,角色的發展和動機是重要的,主要角色都會有完整但虛構的傳記介紹;讀者或是觀眾會從裡到外熟知這些角色。在輕作品諸如鬧劇或悲喜劇裡,即使是主要角色也常常顯得扁平或不夠立體,因為情節遠比角色或主題還要重要。甚至也有戲是情節和角色都比不上主題重要的:《每個人》(*Everyman*),這齣中古道德劇即是一個很好的例子。

三、戲劇類型和風格

　　要研究任何複雜主題都是極其困難的一件事，除非它先被分解成較小、較容易處理的幾個觀點。同樣地，人們在討論事情（或甚至在想到它們）時，如果可以用一些名詞來指稱它們的話，好像會覺得比較舒服。爲了這些理由，人們幾乎指派給每一齣被寫出來的戲一個劇種或類型。

　　當然，戲劇可以經由作家（「莎士比亞的一齣戲」），還有它們被書寫的年代和時代（希臘、伊莉莎白女王、美國、英國、法國等等）來指認。戲劇也可以用它們的長度（整本、獨幕）或是出版者（Samuel French、Contemporary Drama Service等等）來分類。戲劇甚至可依它們劇本封面的顏色，或是它們書頁的尺寸，或是它們劇中角色的數量，或是……來分類！

　　哪一種分類比較好？那要視你的需要而定。一個室內設計師可能對封面的顏色最感興趣。一個高中戲劇教師可能對依卡司陣容和平衡（男角數量和女角數量）而做的分類深感興趣。一個等不及要做戲劇報告的戲劇學生可能最感興趣的分類是短，更短，以及最短！

戲劇類型

　　悲劇！喜劇！正劇！通俗劇！諷刺劇！這些只是戲劇類型裡的少數幾種而已。一齣被出版發行的戲在它的封面上常常會有這些字眼當中的一個，以供讀者辨認書中內容（像是獨幕喜

劇、三幕正劇）。在大多數人對這些名詞的意涵有著一般概念時，學戲劇的學生則必須有更詳盡的認識。

有些戲是嚴肅的，有些戲則是好玩的。有些嚴肅的戲裡包含了好笑的場次或是對白，而有些好笑的戲則有著嚴肅的訊息或是主題。而且也有很多不同種類的「好玩，好笑」。我們要如何來看它們呢？許多學生發現一個滿有用的方法，那就是把戲劇類別想成是一條漸層線中的一部分——那是一條從最嚴肅往最喜劇延伸而且不中斷的線。這種看待方式有它的侷限，但它的確提供一個便利的起始點。

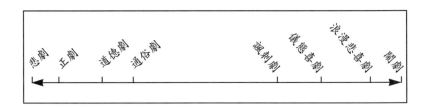

上列圖例可以給你看到整個概念的運作方式。可是我們要如何判定一齣戲究竟是悲劇還是正劇，是鬧劇還是悲喜劇？

每一齣戲可以依它的特色來分類，就好像食物可以依它的原料來分類一樣：肉類還是蔬菜類，穀類還是豆類，高蛋白質還是高碳水化合物。現在，在你餓得發昏之前，讓我們看看一些主要的戲劇類別。

★悲劇

悲劇（tragedy）是最古老的戲劇類別之一。從偉大的希臘劇作家依斯克勒斯、索福克里斯以及尤里皮底斯的時代開始，它就一直與我們同在。當我們聽到新聞或看到報紙報導火車相撞

或是飛機失事死了好多人時，我們經常會發現人們使用悲劇這個字眼來形容當時的狀況。在日常用法裡，悲劇意指類似非常悲傷的意思，但是在戲劇上，它則有著更為特定的涵義。希臘哲學家亞里斯多德給了我們最古老的悲劇定義。他的定義包含了下列的元素：

> 那戲必須有嚴肅的本質，意在藉著引起很深的恐懼和同情，以提供給觀眾一種感情上的昇華，或潔淨。
>
> 那戲必須嚴守三一律：時間、地點和情節。也就是說，那戲的故事必須發生在一天之內，發生在一個地點，而且它不得由副情節（sub-plots）來詮釋或稀釋。
>
> 那戲的主角必須是一位悲劇英雄：一個高尚出身的人（國王，或是王子，或是在自身所處的世界裡是個重要的人物），他基本上是個好人，可是在他的性格裡有著可悲的缺點，像是過度驕傲之類。
>
> 命運帶領這位悲劇英雄到達一個危機點，在那裡他被迫在兩組同樣不怎麼好的行動中選擇其一。
>
> 那主角被他自己的選擇摧毀。

《伊底帕斯王》是一齣希臘悲劇的絕佳範例。有些純正主義者（purist）堅持只有希臘人才寫悲劇——這話也沒錯，如果你的悲劇定義是限制在希臘定義裡的話！大多數人接受一個可以涵蓋更多戲劇選擇的較為廣泛的定義。《哈姆雷特》（*Hamlet*）和《奧塞羅》（*Othello*）是莎士比亞悲劇的好範例。有些人認為亞瑟·米勒的《推銷員之死》（*Death of a Salesman*）是一齣現代悲劇，雖然它的主角——威利·羅門只是一個被現代社會忽視的尋常推銷員。

★喜劇

喜劇（comedy）是一個比較一般的用詞，可以用在有愉快結局的任何戲裡——雖然這戲未必是好笑的。從莎士比亞的《如願》（*As You Like It*）到王爾德的《溫夫人的扇子》（*Lady Windermere's Fan*）到契可夫的《凡尼亞舅舅》（*Uncle Vanya*）到尼爾‧賽門的《怪異夫妻》（*The Odd Couple*）都是喜劇。甚至謀殺推理小說如阿嘉莎‧克莉絲蒂的《捕鼠器》（*The Mousetrap*），在技術上，也算是喜劇。

★正劇

正劇（drama）是給有關嚴肅體裁之嚴肅戲的一個廣泛分類。角色發展和主題通常比情節來的重要。易卜生的《玩偶之家》（*A Doll's House*）是一齣正劇，史特林堡的《茱莉小姐》（*Miss Julie*）也是。

★通俗劇

通俗劇（melodrama）是給有嚴肅體裁但是情節比角色和主題還要重要的戲的分類。角色傾向於扁平，而且他們在戲的過程裡不會改變也不會有所發展。謀殺推理劇和驚悚劇適用於此類別。

★浪漫劇

浪漫劇（sentimental drama）是「肥皂劇」類型。以嚴肅的方式處理嚴肅的體裁；情節和角色遠比主題重要。通常重點會放在角色的情感情緒上。威廉‧英吉的《黑暗之梯》（*The Dark*

at the Top of the Stairs）即是一個好範例。

★浪漫悲喜劇

浪漫悲喜劇（sentimental comedy）即是屬於狀況喜劇的類型。通常是以幽默的方式來處理比較輕俏的體裁。主要的重點會擺在情節和角色上。尼爾‧賽門的《在公園裡打赤腳》（*Barefoot in the Park*）即符合這個類型。

★鬧劇

鬧劇（farce）常常被稱爲是「低級喜劇」。重點幾乎都在情節上面，充滿了黃色笑話和肢體幽默。鬧劇的元素包含了追逐、假扮冒充、一語雙關、歪打正著以及打鬧不休（出醜、踏到香蕉皮跌了個正著等等）。費多的《她耳裡的跳蚤》（*A Flea in Her Ear*）即是一例。

★荒謬劇場

荒謬劇場（theater of the absurd）包含了許多其他類型的元素。它通常隱含著生命本質乃在於它的無意義（或荒謬性）這樣的主題。而這類戲的結構也會一再強調這樣的觀念，就像是尤涅斯柯的《禿頭女高音》（*The Bald Soprano*）和貝克特的《等待果陀》（*Waiting for Godot*）一樣。

★儀態喜劇

儀態喜劇（comedy of manners）是一種「高級喜劇」的類型。重點在於角色之間伶牙俐齒、充滿急智的對話，而這些角色通常都是上流社會的成員。英國復辟時期（1660-1725）和十

八世紀的喜劇巨著（比方像法瓜爾的《美男花招》（*The Beaux'
Stratagem*）和雪瑞丹的《棋逢對手》（*The Rivals*））以及王爾德
的《不可兒戲》（*The Importance of Being Earnest*）即符合這種類
型。

★諷刺劇

諷刺劇（satire）也被認為是高級喜劇。在諷刺劇裡，劇作
家嘲弄社會習俗和流行時尚——有時還包括當時的某些特定人
士——也許是為了想要改變當時的觀念與行為。阿里斯多芬尼
在他的劇作裡嘲諷許多希臘文化的要素。莫里哀的諷刺劇，像
《想像病人》（*The Imaginary Invalid*）、《塔圖夫》（*Tartuffe*），還
有《未來紳士》（*The Would-be Gentleman*）裡，有些時候顯得太
過尖銳，使得他的事業備受威脅。

★諧擬劇

諧擬劇（parody）是一種特殊型態的諷刺劇，它以一種幽默
的方式重新塑造一段大家耳熟能詳的戲／歌／電影／等等，藉
以嘲弄原來的版本。

★音樂喜劇

音樂喜劇（musical comedy）也許是美國對戲劇文學的唯一
原創貢獻。它結合了口語對白、歌唱以及舞蹈——而從羅傑斯
和漢默史坦的《奧克拉荷馬!》（*Oklahoma!*）開始，歌曲被融合
到劇情裡，這是從傳統輕歌劇形式（像魯道夫·弗瑞姆和西格
蒙·倫伯格的作品）以來的真正改變。

★社會劇

社會劇（social drama）是諷刺劇的一體兩面。以一種嚴肅態度來探討當前的社會問題。一九三〇年代的美國寫出了許多優秀的社會劇，像克利弗·歐代慈的《等待左派》（*Waiting for Lefty*）。其他像是處理無家可歸，或是嗑藥、虐待兒童，或是青少年暴力問題的現代戲劇都符合這個類型，只要它們的用意在於改變主流態度和政策的話。

戲劇風格

風格（style）是一個意義模糊不定的字眼。它常常被當做是風尚（fashion）的同義字──你也許擁有它，你也許並不擁有它！它也常被用於討論建築和室內設計，像是美國早期風格的家具，或當代風格。有時這些風格指的是某一特定歷史時期，就好像在繪畫裡我們會談到巴洛克時期或是法國印象派時期。有時風格指的是更特定的事物：在繪畫印象派風格裡的其中一支──由喬治·秀拉開發成名並以自己為主角的充滿音樂性的《星期天下午和喬治在公園裡》（*Sunday Afternoon in the Park With George*）──則被稱作是點畫法（pointillism）。

在戲劇界，就好像在藝術界、建築界、流行服飾界，以及其他範疇一樣，風格來了風格又走了，與時俱變。曾經是既新鮮又時髦的這會兒變得既老套又陳腐。不過有些風格倒像是有九條命似的。它們身上有些東西是如此強烈，或者純粹，或者真實，因之得以被一個新的世代再重新發掘。一種風格的元素經常會與另一種風格的元素併用以製造出一種混合的風格，像

是表現寫實主義（或是類型，像是悲喜劇）。

自然主義vs.劇場主義

多年來，許多人都在抱怨說「現代藝術」的畫作「看起來真不像個東西」。多數人都習慣看熟識之物被具現在繪畫裡：房子、人們、天空、海洋⋯⋯。現代藝術的護衛者則回以這樣的說法，像是「只要看著畫然後接受它所是的樣子！不要去費思量它應該是什麼東西」！

這兩種相反的態度也發生在劇場裡。同樣地，我們可以再將它們擺在一條漸層線的相反兩端上。上一次我們在一端擺上悲劇而在另一端擺上鬧劇。這一次，我們要將自然主義擺在一端，劇場主義則擺在另一端。

★自然主義

自然主義（naturalism）是「比眞實還眞」或者「生活片斷」的風格。大衛・柏拉斯柯，二十世紀初期的美國舞台劇製作人和導演，曾導過《黃金西部女孩》（*The Girl of the Golden West*）這類的戲，他曾經買下一整部餐車，將它分解運到劇場來再拼裝起來──甚至連自來水和爐具都裝上可以眞實使用──放到

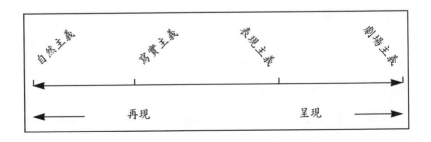

A Pair o'Doxes?

矛盾1

　　戲劇（幾乎總是）在劇場的舞台上演出。這不會很奇怪嗎？當製作人、設計師、導演和演員花了很多時間和金錢使得舞台和演員看起來像是和舞台原來不一樣的東西時（一個鄉村客廳，比方說，擠滿了一個絞盡腦汁的作家、她的丈夫、兩個孩子、一位最要好的朋友和兩位鄰居），我們卻叫它做寫實主義？

矛盾2

　　像《底層深淵》這類自然主義的戲被稱做是「生活的片斷」，因為角色、場景和表演在它們的即時性和未經設計的效果上很像實際生活。但是別忘了劇作家可是花了很多時間從所有可能的角色、地點和事件中選取——然後以最能傳達他想法的方式安排它們。正是這點使得它成為藝術，而非偶然的發生！

舞台上去。麥辛·高爾基的《底層深淵》（*The Lower Depths*），便是自然主義之例。

★寫實主義

　　寫實主義（realism）是大多數上劇場的人預期會看到的風

格，也許因為他們在電影裡看到的就是這樣的東西吧。幕起時，他們看到很像「鄉村風味的客廳」，或是「兩個家庭後面相連的後院，還有兩個家庭背面的後門廊」，諸如此類的。總之，佈景「代表」某種東西──而且通常是我們至少有些熟悉的東西。服裝、道具、燈光，甚至於表演都是成套搭配的。雪悟・安德森的《麻木森林》（*Petrified Forest*）即是這類風格的一個好例子。

★劇場主義

劇場主義（theatricalism）就只是：純粹劇場，無需偽裝成其他的東西。以小丑、特技表演，或甚至是演員為主的戲幾乎總是非常地劇場。它們除了做好一齣戲之外不必再假扮其他的任何東西。這類戲的舞台佈景通常以劇場原來素淨的舞台呈現。有大量的話語直接說給觀眾聽（有時候不是以角色的而是直接以演員的「聲音」來說話）──有些戲劇像是索屯・懷爾德的《九死一生》（*The Skin of Our Teeth*）即是試圖將戲的觀念呈現／表現（present）給觀眾，而非試圖去再現／代表（represent）其他的什麼東西來著。許多戲都含有劇場主義的元素。

★表現主義

表現主義（expressionism）使用劇場的技術，通常在舞台裝置上會包含有誇張的顏色和造型，以透露角色的情感狀態──這些情感通常與現代工業社會生活裡因人格解體而引起的壓力和焦慮有關。艾瑪・萊斯的《增加機器》（*The Adding Machine*）即是表現主義劇場的最佳範例。

★古典主義或新古典主義

古典主義（classicism）或新古典主義（neo-classicism）是刻意模仿古典希臘或羅馬戲劇風格的戲。這些戲固守著三一律，要不就是模仿古典戲劇裡可見之優點特色。拉辛的《費德拉》（Phedre）即是一齣新古典戲。

★浪漫主義

浪漫主義（romanticism）經常充滿了強烈的感性，而且經常投射出人類可臻完美或是渴求比較單純之舊日時光的概念。它通常是樂觀而充滿希望的。羅斯丹的《西哈諾》即是大家熟悉的浪漫劇。

結尾叮嚀

針對類型和風格要記住的兩件重要事情是，大部分的戲會結合超過一種以上的類型或風格元素，而且除了本章列出的類型風格之外，還有其他更多的類型風格未被提及。這些分類是在劇本寫成之後才被創造及運用的。在評比劇本時，它們是非常有用的指標，可是它們也僅只是指標，而非絕對不變的規則！

習作：

1.（與一位同伴）演出一齣排練過的即興作品以示範本章討論過的戲劇類型或風格。

2.寫一場十到十五分鐘的戲以示範本章討論過的戲劇風格或類型。

3.讀一個劇本（完整長度或獨幕劇）然後準備一份報告向全班講解——特別要使用劇本裡的細節——說明該劇本是何種風格／類型以及它的情節和主題是什麼。

4.畫一張海報，以一種公認之藝術風格（浪漫主義、印象主義、立體主義、表現主義等等）來說明一齣戲裡的一個場景。向全班解釋你為什麼選取這種風格。

5.讀一個完整長度的劇本，然後準備一張海報大小的圖表，顯示出該劇本的結構，列出劇本裡符合83頁圖例裡引發事件、危機、高潮等等要求的事件。向全班說明你的圖解。

第八章

遇見獨白

　　每一位學表演的學生遲早都要熟知如何準備和演出一段獨白，不管是為應徵某一個特定角色的試演、為了想進入定目劇場，還是單純只為了應付課堂作業（就像這個一樣）。雖然有各式各樣不同的長度和隨場景情境而變化的獨白，但是所有獨白從準備到可以演出的過程多半都是一樣的。

　　什麼是獨白？基本上，它是一段對話的單數版本：一個角色，單獨在舞台上，對自己，對觀眾，或者是對一個看不見的其他角色說話。

一、尋找獨白

　　演員到哪裡去找獨白呢？基本上，獨白有三個出處。且讓我們逐一探看。

自己寫的獨白

　　如果你是為某一地區的定目劇團，或是為戲劇學校的獎學金而準備的試演，你可能會想要寫你自己的東西。畢竟，你比別人還了解你自己的長處和缺點，所以你可以寫一段獨白來凸顯你最好的面向。但是，要確定你已經仔細讀過試演會的規定與方針。許多這類規定——事實上是幾乎所有的規定——都會指定你的材料出處，很少會允許使用尚未出版的東西。

特殊的獨白用書

有愈來愈多專為試演會使用而寫就並且出版的獨白書。比起那些經典名劇裡老掉牙的東西，這些獨白倒占了「比較新鮮」的好處，但要先確定那場試演會允許使用這類東西。

已經出版發行的劇本

獨白的最普遍出處是已經廣被演出並且經由信譽卓著之出版商出版發行已受肯定的劇本。市面上已經有許多從這些劇本截取某幾幕戲和獨白的書，而且這些書裡有很多是專門針對某些特定類型劇本而編成的（古典戲劇演出篇、新美國戲劇之獨白篇等等）。

經驗豐富的演員，或是已經讀過相當數量劇本的演員，通常會自己從劇本裡「剪下」獨白。從劇本裡剪下的獨白可以來自四種不同的戲。有些劇本裡有很長的篇幅是要由一個角色直接說給觀眾聽的（像索屯・懷爾德《小城故事》裡舞台經理的開場獨白）。有些戲的某幾場戲裡有演員要在舞台上對其他單一或多位演員說上很長的話（麥斯威爾・安德森的《依莉莎白女皇》（*Elizabeth the Queen*）最後一場戲裡依莉莎白對艾薩克斯的談話即是一個很好的例子）。還有一些戲，主要是古典戲劇裡，有演員要對自己或是不特定人士說上很長的話（幾乎莎士比亞的任一齣戲裡都會來上好幾段這樣的獨白）。最後，有些戲的某幾場兩位或多位演員的對手戲可以被修剪並稍微重寫後，成為

其中一位演員可以獨自演出的戲，有時得停下來傾聽「另一位」角色說話，有時將另一位角色的台詞當成自己的來說，有時則加上一點新的台詞以填補空隙（《小城故事》中喬治・吉伯與愛蜜莉・韋伯在蘇打水泉的那一場戲就可以把它演成是其中一個人的獨白）。

二、挑選一段獨白

找到恰恰剛好的材料——為你和為設定好的觀眾——可以是很有成就感的，就好比尋找材料本身可以是很有挫折感的一樣。話說回來，剛入門者極易於將為尋找完美獨白當做還沒把獨白準備好的藉口。看看你老師建議的獨白吧，挑一個你最喜愛的——要不然就丟銅板吧！就表演而言，你實際去排練，比你坐著評比不同劇本的優缺點，會學的比較多一些。

如果除了老師建議的獨白之外你還知道其他的獨白，那麼在挑選的時候請記得：你的第一次最好挑選焦點擺在舞台上的一場戲。也就是說，不要做直接說給觀眾聽的獨白。這樣可以迫使你專心致力於營造舞台寫實（stage reality）——而且可以讓你無需直接接觸到觀眾的眼光。

因為我們不是在準備試演會的素材，所以我們相當願意接受，甚至是比較偏好去挑選一個與你自身相當不同的角色。在真正演出時，你不會有機會扮演和你自己非常不同的角色，所以好好利用這個機會讓你試試一些名劇裡的偉大角色吧，像《推銷員之死》裡的威利・羅門，或是西哈諾，或是聖女貞德，或是伊莉莎白一世，或是……嗯，你知道的。

關於長度

「要多長呢？」是所有戲劇老師最痛恨的一個問題，因為這個問題顯示出學生的心思投注到不對的事情上了。試著不要讓獨白的長度成為你挑選過程中的唯一標準。就一個課堂作業而言，二分半到五分鐘的長度是滿適當的。有時候，甚至短一些也沒關係，特別是如果它有特殊問題如少見的語言或是一種很困難的方言的話。

三、排練過程

不要因為想到是第一次要準備並且上台表演一段獨白而感到頭腦發暈。準備好充分的時間按著下列步驟走，一次走一步，你就會發現這件工作並不像你想像的那樣可怕。

1. 先讀劇本，確定你能準確發音，並且理解所有文字的涵義。一本好的字典將會補充大部分你欠缺的知識。
2. 了解那一場戲裡發生的事情。如果可以的話，看那一場戲是節錄自哪一齣戲，把原來的劇本找來，整個看過一遍。或者，至少也要把隨節錄附上的針對原來劇本的註解讀一遍。
3. 用鉛筆和紙設計出一個簡單的佈景來。決定門、窗戶和家具的位置，包括那些在這一場戲裡你會用到或是特別提到的物品。儘管你的佈景只不過是幾張椅子，或者也有一、

兩張桌子，很重要的一件事是你要記得它們所代表的東西，而且要知道整個房間的陳設——包含那些在這場戲裡沒被用到或提到的物品。要很精準，這樣會讓你和觀眾相信你在舞台上製造出來的寫實。要統一，你一旦畫出平面圖（也許在幾次排練後便修改了它），在所有的排練時都要使用同一張圖。這樣你在真正演出時便不用花心思去思量它。

4. 計畫這場戲的走位。走位就是在舞台上的移位（XDR、XC上桌、坐在DL椅子等等）。有些移位在劇本上會被清楚地指示出來（雖然你無需覺得必得使用印行版本上的所有或任一舞台指示）。在你做這一場戲時，你會想到其他的移位，好讓觀眾可以看到角色的內在生命。

5. 拿著劇本和鉛筆走一次這場戲。說所有的句子還有做出你事先設定好的走位。那隻鉛筆是用來改變走位，或在劇本上標出特殊重點的。

6. 重複第5步驟。再重複一次。再一次。在走了四、五次之後，佈景和走位會演變成它們（多多少少）最後的樣子。確定你對這場戲的「幻視」（vision）中也包含了舞台上其他角色的位置。安排另一個角色在一個固定位置上，像是坐在桌旁的椅子上，對你將會有莫大的幫助。將他固定在單一的地點上，會讓你比較容易專注在你的台詞上，同時也可以幫助觀眾「看」到其他的角色。

7. 到了這個時候，你可能會覺得劇本和鉛筆有點礙事了，讓你無法做一些這個角色該做的事（像是抓抓耳朵、寫個小字條，或是整整衣裳，或任何其他可以表現角色特性的事情）。接下來走的幾次，試著在說話時把眼光移開劇本。

往下瞄一下劇本，暫時記住下一句話，然後抬起眼來說這些文字。重複這樣做幾遍，便不用擔心背台詞的事了。

8.背台詞是絕大多數入門演員最討厭的事。它其實可以不是一個大問題，特別是在你跟著前面步驟走之後，不過它是一定要發生的一件事——它之於表演就好像穿鞋之於打籃球一樣。你可能會既開心又驚訝地發現在你沒盯著劇本看地反覆走過幾回之後，你已經記住這場戲的蠻多東西了，但是你必須把劇本放進口袋裡或是佈景外的某個地方的時候總會到來。我知道那種感覺很恐怖，而且所有演出的樂趣和流暢性會在你忙於搜索下面接的話時消失殆盡。可事實是，不管你花多少時間去丟本都會產生這種恐怖的感覺，所以在準備過程當中愈早做這件事愈好。這樣你便可以有足夠的時間去克服「丟本憂鬱」，然後才有時間去充分發展你的角色呈現。

試著去找一個人在你說台詞時幫你看劇本跟台詞；如果你真的想不起下一句的話來就說「提詞」，他或她就會唸台詞幫助你繼續下去。如果找不到提詞人，你就把劇本放在旁邊，然後開始排練。當你想不起下一句話時，在察看劇本時保持鎮靜繼續待在角色裡，然後把它放回原位再繼續排練。

9.花一點時間為你的獨白寫一個簡短的引言介紹。介紹你的名字、你扮演角色的名字、節錄原劇的劇名，還有劇作家的名字。其他有選擇性的、可有可無的訊息——好像必須包含進來以幫助觀眾了解他們即將要看到的戲——可以包含佈景的簡短描述（好比「在舞台右方有一大扇窗戶，在舞台左方有一個壁爐」）以及／或者在劇本裡你這場戲之

前那場戲的簡短摘要。練習說引言好幾次，直到它聽起來
是經過準備與修飾的樣子。

四、獨白演出

輪到你表演時，你應該安靜地走到舞台上，快速擺放好你
需要的家具，然後走到中下區去開始你的介紹。

介紹完畢後，安靜地走到你要開始說獨白的位置。暫停一
會兒，做幾個深呼吸，讓你自己有機會慢慢進到角色裡去，然
後開始獨白。

說完最後一句話時，停留一會兒好讓你從角色出來回到你
自己。這時也許會有掌聲！然後請回到你的座位去。

表演評分

學校和學校以及老師和老師之間，在評分和等級的標準上
的確會有所差異，不過不論你到哪裡，有些期望是差不多都一
樣的。下列的提示和訣竅應該可以讓你的獨白得到最好的成
績。

絕對不要為你的作品道歉！演員的工作之一是要讓觀眾覺
得安全——讓他們不要為演員擔心，擔心他們必須為演員感到
尷尬。你所做和所說的每一件事應該要事先設計好以建立這樣
的印象，那就是你完全知道你在做什麼，還有就是觀眾即將要
享受你的表演。你走上舞台的樣子、你排列舞台的樣子、你的
介紹——所有這些都應該滲出信心和掌控。最重要的是，絕對

不要說出「這個表演可能不太好」，或是「我還沒眞正準備好」
這類的話。

　　記住背台詞是重要的，但是排練甚至還要更重要。在你演
出你的獨白之前，你應該排練很多次，到你準備的程度足以讓
你超越不可避免的怯場難關爲止，否則的話，它將會使你忘了
所有台詞和角色特點。

　　維持在角色裡，即使你眞的有短暫的遺忘，觀衆不會知道
的，只要你不要破壞角色──竊笑、和觀衆做眼光接觸、大聲
糾正或責罵你自己（「我背得好好的」，或是「等等，我應該這
樣說……」）的話。假如你眞的撞上一整片空白的牆壁，再怎麼
也想不起接下來的話，切記保持冷靜，跳到你可以記起來的下
一段去。觀衆其實並不知道劇本爲何，所以他們可能都不會注
意到你漏了幾個字。

習作：

　　選取一段獨白，加以準備、排練並演出。照著本章所講的步驟做。好好利用讓你們做排練的課堂時間。如果你需要額外的幫忙，請你的老師進來做額外指導。

第九章

家族相簿 II：

中古和文藝復興劇場

一、羅馬劇場

希臘戲劇黃金時期之後，羅馬帝國統治了全地中海地區。劇場在羅馬時代可說是十分興盛，整個帝國前前後後蓋了許多的劇場。這些劇場多半都追隨希臘傳統的半圓觀眾席，舞台則放在圓形或是半圓形的樂隊後面。不過不同的是羅馬人並不將劇場挖在山坡上，而是將劇場蓋在獨立的建築物裡。

在我們的家族相簿裡，羅馬戲劇和劇場是由普羅特斯和泰倫斯的劇作爲代表的。他們兩位寫作的時代都是在羅馬擁有永久劇場之前。普羅特斯（Plautus）寫的是喜劇，也許是根基於米南德和其他希臘人的新喜劇傳統。他留傳下來的二十部劇作通常都有著易容、錯認身分和其他笑劇成分的複雜情節。莎士比亞在寫作《維若那二紳士》（*Two Gentlemen of Verona*）時即借用了普羅特斯的《麥納克米》（*The Menæchmi*）。

泰倫斯（Terence）在普羅特斯死後才出生並寫作。他只有少數幾部劇本留傳下來。但是它們顯示出他寫作的風格要精緻許多，比較沒有那些普羅特斯的猥褻和插科打諢。直到如今《弗米歐》（*Phormio*）還偶爾搬演上台呢。

多數羅馬悲劇劇作家都自滿於改編和重新製作希臘悲劇。希尼卡（Seneca），羅馬主要悲劇作者，是羅馬有永久劇院後唯一的重要作家。他的悲劇顯然並不是爲公開演出而寫作，而是爲了私底下的閱讀（它們經常被稱作是closet悲劇的原因乃在於一個人的私人房間在過去就叫做closet；它和現在普遍認爲櫥櫃是最適合它們的地方的觀念毫無關係）。

　　純供閱讀的文學性戲劇並非是羅馬時期劇場脈衝的唯一表情。一支承自另一個希臘傳統的羅馬大眾劇場在市集和公共廣場繁盛了起來。小型可攜帶式舞台被用於呈現大眾鬧劇和諷刺劇。這些戲劇使用並發展出一些樣板角色（stock characters），像是不可一世的軍人、聰明的僕人、愚昧的老人和年輕的戀人。這些戲劇的結構和劇中角色之間的交互作用後來證明是最持久的劇場傳統之一，並且指向文藝復興及其以降的藝術喜劇（commedia dell᾿arte）。

　　基督教被指定爲羅馬帝國的官方宗教之後，所有劇場的努力便跟著被迫停止。教會視劇場爲一輕浮——雖不至於是充滿罪惡——的活動。隨著四世紀羅馬的潰敗和帝國的敗亡，文學性戲劇，和幾乎所有其他知識性、藝術和文化的活動也宣告終止停擺。

　　樣板角色是那些在許多不同戲裡都會出現的相同角色。每一個都很容易認出來，因為他或她的名字、典型的戲服，以及明顯的人格特質。

二、中世紀劇場

　　中世紀是知識和文化蕭條與黑暗的時代（所以名爲黑暗時代）。沒有了羅馬一統的政治與文化力量，及其維護良好、幅員遼闊的道路網，運輸和通訊變得極其困難。小地方變得孤立並且不相往來，封建制度（許多農奴住在一位強力統治者的土地上並爲其工作，以獲取他的保護，免於受到侵略者騷擾）成爲普遍之政治組織或政府形式。

　　天主教堂很快便成爲主要的統治力量。它的主教和教士乃是由教權階層中央訓練與控制。他們對人民有很大的運作力量，至少有部分原因是因爲只有教會裡的人才可以讀聖經（或

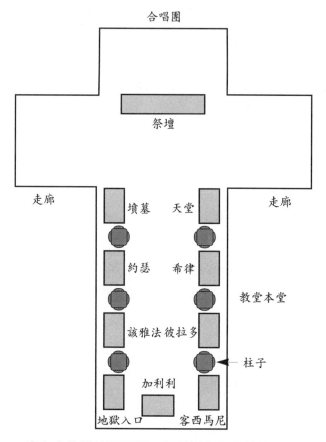

一座中古教堂的平面圖，顯示舞台的可能排列方式

是其他的任何東西）。這意味著對絕大多數中世紀的歐洲人而言，唯一可獲得救贖的道路便是聽令於教會。

　　諷刺的是教會——在羅馬時代晚期終結劇場者——在中世紀晚期竟肩負起劇場重生的責任。大約在九世紀時，教會開始在彌撒慶典裡加入戲劇和劇場的元素。這些小短劇被稱作是tropes，它的發展可能是為了讓會眾比較易於學習和領會教會的宣教。

　　最早的一個可能是《你們要找誰》（*Quæm queritas trope*），是在復活節時使用的。教士不再只是口頭述說三位瑪麗在復活節早上發現墳墓空了一事，取而代之的是，這整個場面是被演出來的。由三位教士、執事，或是教士助手假扮成那三位女士，再由另一位假扮成他們在墓裡發現的天使。當這些「女人」走近墳墓，發現石頭已經被移開時，那位天使就問他們「Quæm queritas?」（你們來這兒找誰？）

　　結果證明這場簡單的劇場實驗是如此地有效，如此地受到歡迎，所以很快地許多場戲接著相繼演出。教會在不同區域演出不同的戲，每一場戲都有一座小舞台，叫做mansions。圍繞著小舞台和各個小舞台之間的地區叫做平原（plain），它們可用來演出在路上、沙漠中，或者其他不顯著地點的戲。

　　有三種特定形式的禮拜儀式戲劇被發展出來：聖蹟戲（mystery plays，聖經裡的故事）、奇蹟戲（miracle plays，聖徒的故事），以及道德戲（morality plays，即寓言戲，裡面的角色代表著抽象價值，教導正確無誤的觀念）。這三種戲劇都強調了劇場教化或是說教的價值。

　　每一座舞台的責任乃是取決於中世紀的行會（guild）——類似現代的工聯或貿易組織。舉例而言，烘焙行會可能要負責地獄入口部分，因為他們習慣在高熱和煙霧中工作，而漁夫行會可能就得製作約拿和鯨魚的故事。

　　隨著創作者愈顯才華於建造舞台和戲劇演出，戲劇也跟著流行大量產生。在大受歡迎之後，戲劇漸漸被搬出教會走入公共廣場。在英國，舞台變成有輪子的舞台馬車（pageant wagons），比方像威克田和約克的連環戲（Cycle Plays）就可以在寬廣的地方，讓觀眾固定在一個地點，而讓不同的戲繞著他

們演。

　　受難劇（passion play）也在這個時期演變而成。這類戲劇描述基督一生的故事。這些戲一直到今天都還很受歡迎。其中仍在上演、最古老（超過三百年之久）的戲，每十年都還會在一個叫做歐背拉馬高（Oberammergau）的巴伐利亞小村莊裡演出。

　　教會愈來愈不喜歡戲劇，部分原因在於它將希律王、撒旦，和其他聖經裡的壞蛋做了幽默的描述，並且退出戲劇的製作。這便完成了我們先前提過的反諷：教會再造劇場以供其自身所用，然後在劇場再度世俗化、流行化之後，便退出對劇場的支持。

　　《第二牧羊人之戲》（*The Second Shepherd's Play*，是連環戲裡的其中一齣）和《每個人》（是一齣道德劇）是大家仍然閱讀和製作的其中兩齣戲。在中世紀晚期有人寫出並演出幾齣世俗（非宗教）劇。《蓋馬・葛頓的針》（*Gammer Gurton's Needle*）和《皮耶・帕特林主人》（*Master Pierre Patelin*）的手稿留傳了下來，而且到現在演出時仍大受歡迎。

三、義大利和西班牙的文藝復興

　　學習和文化活動的再生，終結了中世紀時期。始於十四世紀末或十五世紀初的文藝復興從地中海往北擴散。那是一個令人振奮的時代，許多有名的藝術家和學者紛紛開出繁花盛枝，隨便提幾個都會讓人蕭然起敬，像是波提切利、李奧納多・達文西，和米開朗基羅。

在義大利，劇場分兩路發展：受大眾歡迎的藝術喜劇以及屬於美德西（Medicis）和其他富有貴族成員的宮廷戲劇。兩者都扮演著填補人民對戲劇需求的重要角色。

喜劇（commedia）也許承自羅馬的街頭劇場，是由到處旅行巡迴的劇團（troupes）所演出的，歐洲劇場史上最早的女演員即出自於此。一個典型的劇團會包含七個男人和三個女人。每個演員都有他或她自己的角色，而這些角色是由父母傳給子女的。樣板角色包括了阿里奇諾（Arlecchino，即聰明伶俐的僕人，他的補釘戲服發展成現代丑角哈樂崑Harlequin的菱形設計）、潘大龍（Pantalone，愚笨的老人或父親，他的大口袋長褲給了我們長褲pantaloons這個字）、皮卓里諾（Pedrolino，皮耶赫Pierrot，失戀而心情鬱悶者），以及柯倫比娜（Columbina，柯倫冰Columbine，妖嬈美麗而花枝招展者）。

每次的演出都是由演員即興而得。一張劇情大綱（scenario）會被貼在後台，演員就照著即興演出對白、歌曲和舞蹈。事實上，有些歌曲和舞蹈——甚至某些特定的對白——可能都是一再被重複使用的。我們確實知道的是演員會發展出一些好玩的表演，叫做lazzi，它們是屬於創造它們的表演者的資產。這些好玩的表演非常受到大眾歡迎，並在日後影響到法國大劇作家莫里哀的寫作。

相對於這個大眾劇場的是貴族宮廷劇。富有家族在他們的土地上建築華麗的私人劇院，戲劇是在有舞台拱架之永久舞台上演出的。最早的一座永久室內劇場是Teatro Farnese，在一六一八年建於帕瑪（Parma）。

有趣的是這個創造力爆發的時期卻一個劇本都沒有留傳下來。這些戲被叫做是新古典戲劇，因為它們模仿古代羅馬和雅

典的古典風格戲劇。它們的短壽有部分原因可能是因爲義大利
歌劇的成長，義大利歌劇在當時吸引了大批劇場從業人員的跟
進，也獲得絕大多數劇場觀衆的喜愛。

　　而在同一時期，西班牙開始對劇場發生興趣。大約在一五
五○年到一六八○年之間，西班牙劇場開始成長興盛了起來。
它的劇作和演出同時受到義大利喜劇和宮廷劇的影響。

　　西班牙劇場裡有三位主要的劇作家。塞萬提斯（Cervantes,
1574-1616）在今天比較爲人稱道的是他的小說巨著《拉滿加的
唐吉訶德》（*Don Quijote de la Mancha*，美國音樂劇的成功之作
《拉滿加紳士》*Man of La Mancha* 即根據此而作），而非他的三十
個劇本。羅・德・維加（Lope de Vega, 1562-1635）寫了大約兩
千部劇本，許多劇本裡包含有美麗的詩、羅曼史和演出指示。
他結合喜劇與悲劇，製作出最早的一齣社會劇——《羊泉》
（*Fuente Ovejuna*（*The Sheep Well*））。最後一位偉大的劇作家是
卡德隆（Calderón, 1600-1681），他寫了超過兩百部以強調精神層
次和高雅詩作聞名的戲。到如今我們仍然欣賞他的《人生大夢》
〔*La vida es sueño*（*Life Is a Dream*）〕和《偉大世界劇場》〔*El
gran teatro del mundo*（*The Great World Theatre*）〕。

　　西班牙劇場最早是在戶外庭院裡演出的。稍後，劇場便蓋
得像是英國伊莉莎白式的劇場，舞台和贊助人座位上方都有一
個屋頂。在一座一五七四年蓋在馬德里的劇場裡，就連那些圍
在舞台四周較廉價的的站地觀衆（groundlings）都可以得到棚子
的保護。當西班牙劇場黃金時期隨著卡德隆的辭世而終結時，
馬德里境內總計有超過四十座的劇場。

　　就某方面而言，西班牙劇場要比其他國家的劇場先進許
多。舉例而言，西班牙歡迎女演員上台演出的時間要比英國早

許多，而且在西班牙女演員還非常受到歡迎呢。其中最好的女
演員之一，叫做「拉卡德隆娜」的，還成爲菲立普四世國王的
情婦呢，她退休之後則成爲一座女修道院的院長。

　　西班牙人對世界劇場有很大的貢獻。有兩位偉大的角色再
度證明了這樣的說法。這兩位角色是由西班牙作家創造出來
的，稍後也在其他國家獲得很高的聲名。居蘭・德・卡斯楚
（Guillén de Castro）寫了一部關於西班牙中古英雄艾爾・席德的
劇本，之後，法國劇作家皮耶・高乃依（Pierre Corneille）將之
改編成名劇《席德》（*Le Cid*）。特索・德・莫里那（Tirso de
Molina），另一位西班牙劇作家，創造了唐璜（Don Juan）一
角，這個角色之後在法國、英國，和義大利廣被寫作和抄襲。

習作：

1. 全班大聲唸出《每個人》。討論那齣戲裡透露中世紀生活面向的元素，以及寓言和教化劇場的本質。

2. 寫一齣道德劇的劇情大綱。為每個角色取名並描述該角色，然後依序寫出發生的事件。

3. 素描／繪畫出一張舞台馬車的海報，或者做出它的模型來。

4. 寫一個關於歐背拉馬高受難劇，或其他大型受難劇（像是在阿肯薩斯、尤利加泉，或是在南達可達黑山區的史比爾費雪所舉辦者）的報告。其中要包含製作準備工作和展演技術的訊息。

5. 素描／繪畫出一張海報，介紹至少四個穿著傳統服飾的喜劇角色。

6. 按照喜劇的台詞演出一場偶戲。

7. 讀羅‧德‧維加或卡德隆的一個劇本，並且向全班做報告。

第十章

舞台燈光

　　劇場史上的絕大部分時間裡，舞台要打光，就只能等待黎明。從最早的埃及和希臘戲劇，到莎士比亞及其以降之光輝燦爛的戲劇，都是在戶外靠著太陽光演出的。

　　火炬和蠟燭照亮了最早的室內舞台。瓦斯燈在十九世紀中葉開始被引用，之後進步到將火焰噴射到一塊石灰石上（那就是為什麼我們有時候還會說在石灰光裡的原因）。開放的火焰曾引起好幾次著名的劇場火災，電燈的發明受到歡迎且被視為是一個安全新時代的先鋒。

　　在過去幾十年裡，燈光和聚光燈在設計上有長足而快速的進步。現在在搖滾音樂會上看到雷射光是很平常的事，甚至在音樂喜劇裡有時候也會用到它們。不過就舞台劇的燈光而言，它的基本觀念在過去五十年裡並沒有多大改變。

一、舞台燈光的四個功能

　　舞台燈光的作用是什麼？燈光設計師究竟想要達成什麼目的？

可見度

　　首先並且最重要的是，設計師必須要提供可見度（visibility）。觀眾必須要能夠看到戲——否則的話乾脆去聽收音機好了！在許多劇場裡，經費缺乏就意味著燈光器材的嚴重欠缺，可見度便成為舞台燈光的唯一功能——而當你想到索福克里斯和莎士比亞的成就時，你就會知道那未必是一場災難。

似眞性

舞台燈光的第二個功能是似眞性（plausibility）。去看一場寫實劇的現代觀眾會期待能夠相信舞台上的燈光光源是來自於劇中世界的。像是來自於燭台，或是桌燈，或是壁爐裡的火，或是穿透窗戶的陽光。這種相信在「信假爲眞的張力」裡是重要的。

構圖

構圖（composition）也是重要的。燈光設計師可以用燈光在舞台上畫圖，以強調某些地區並淡化其他較不重要的地區。這樣可以幫助導演和演員傳達正確的訊息給觀眾。

情緒

舞台燈光的最後一個功能是情緒（mood）。舞台設計師必須負責爲整齣戲和其中的每一場戲製造出正確的情緒或基調。當幕升起燈光淡進第一場戲時，觀眾便應該能分辨這齣戲是喜劇還是正劇，是浪漫劇是鬧劇還是悲劇。

二、燈光的四項特質

就像演員可以改變他／她的音調、音量、頻率和音質一

樣，設計師可以改變燈光在舞台上的亮度（intensity）、顏色（color）、分布（distribution）和動作（movement）。而每一項的功能都是一樣的：為觀眾製造正確的效果。

亮度

亮度可以有好幾種控制的方式。在一場戲裡如果使用到較少的燈光，或者燈光離場景較遠，或者在燈光前面放上一片彩色（或甚至是中性）濾片，或者用調光器來降低通過燈具電量的話，那麼光的量是可以被減少的。

顏色

顏色是由讓光通過濾片來控制的。這些濾片可以是玻璃（尤其是用在腳燈或是條燈上），或是直接塗到燈具上的塗料（像是聖誕樹的小燈）、gelatin（那就是為什麼gels這個字通常用來指任何用於聚光燈或汎光燈的平面彩色媒材）或是塑膠。當調光器降低燈光亮度時顏色也會跟著變化：傳統的白熱燈（像你家裡桌燈裡的燈球）在燈光變暗時它的燈絲便會轉變成比較紅的顏色。

分布

分布的控制在於改變照在舞台上光束的方向和形狀。如果所有的燈光都直接由頭上方打下來，它的效果會十分不同於一場燈光從前面或旁邊打過來的戲。燈光器材的選擇（汎光燈、

條燈、Fresnels、Lekos）也會改變燈光的分布。每一種類型都有它自己的光線擴散特色，其中有一些還可以讓設計師決定光束的確實形狀。

動作

動作是光的四項特質裡的最後一項。如果在演出當中，有針對光的亮度、顏色或分布的設計，那麼就會有光的動作產生。一個緩慢的淡出便是一個動作的例子。此外移動的光束或是追蹤燈的顏色變化也是一例。

三、燈光的顏色

多數人都熟知傳統的色輪。我們知道將互補色（在色輪上每一組相對的兩個顏色）混合在一起會產生黑色。還有將兩種原色混在一起（像是紅色和黃色）就會產生第二色（像是橘色）。為什麼會這樣呢？我們怎麼會看到顏色的呢？

顏色是光的產物。光可被想像是一種波——類似海灘上的波浪，只是要短許多而且行進的速度要快許多。不同顏色的光有不同的波長；紅光最長而紫光最短。白光則是由人眼所能看到的所有不同波長的光所混合構成的。三稜鏡可以用來將白光裡不同的波長分解出來成為不同顏色的光。大雨過後天上色彩繽紛的彩虹便是出於同樣的現象：空氣中的小水滴此時便充當成許多的三稜鏡。

當白光碰到一個彩色的平面時，除了該平面的顏色波長

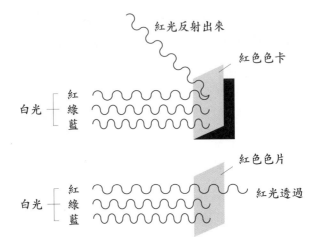

外，其他的所有波長都會被吸收掉。也就是說，當陽光（最白的光）碰觸到一件紅襯衫時，紅光波長會自那件襯衫反射出來，而所有其他的光則會被它吸收掉。那就是那件襯衫看起來是紅色的原因。

染料、油漆、墨水和顏料——任何此類可以塗抹到一個表面（包含線和毛線的纖維表面）的物質，都會依照顏料的顏色吸收白光的某些部分並且反射其他的部分。白色襯衫反射所有的波長，而黑色襯衫則一個波長也不反射。

那就是為什麼混合紅色顏料（吸收所有顏色獨留紅色）和藍色顏料（吸收所有顏色獨留藍色）會得到紫色的原因。當所有的波長被吸收——從被反射的光裡括除掉——剩下的便是我們稱為紫色的波長！那也正是為什麼我們可以藉著混合正確數量的三原色顏料：紅、黃、藍，就可以製造出任何顏色的原因。而既然綠色，一個第二色，是由相等數量的藍和黃「調製出來」的，將綠色和紅色混合便會造出一個吸收所有（或幾乎所有）波長的顏色來。當任何兩個互補顏色被混合在一起時，

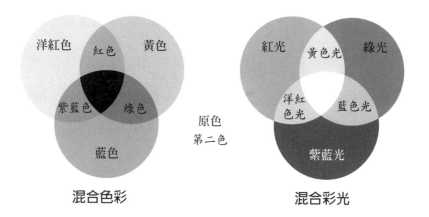

便會發生相同的情形。這樣的混合會產生黑色，如果那些原色絕對是純的話。在實際運作上，這樣的混合會產生一個非常黑的灰色或是棕灰色。

　　但事情並非就此結束。在劇場裡，混合顏色通常是舞台設計師／畫師和化妝師的工作。但是燈光設計師一定也要知道混合不同燈光顏色的事。

　　記住，混合所有顏色的顏料會產生黑色，但是白光卻是由人眼可以看到的所有波長混合而成的。普通製造彩光的方法是將一張色／濾片，通常是一個彩色的塑膠片，放在一個白燈和它要照到的物體表面上。這張色片會從白光那兒吸收掉所有的波長而讓它本身那個顏色的波長通過。也就是說，一張放在白燈前的紅色色片會吸收掉所有波長，但是不會吸收紅色的波長，相反地，它會傳送，或者讓紅波長通過。結合主要原色的燈光——將每一個顏色的燈光照在一個白色的表面上，也就將不同的波長結合在一起——便會產生（驚訝，驚訝！）白光。

　　光線的三原色和色彩的三原色不同。紅、綠、藍是燈光裡的三個原色。紅光結合綠光會產生第二色琥珀光。紅光和藍光

會產生暗紅光，而綠光和藍光會產生藍綠光。混合互補顏色的光（比方像暗紅光和藍綠光），會產生白光。

當一道彩光照到一個彩色表面上時會是什麼樣的情形呢？一齣浪漫劇裡的一套漂亮粉紅色晚禮服會看起來濁濁灰灰的，如果燈光設計師選錯燈光顏色的話。我們到底需要哪一種色輪來決定會產生何種效果呢？

花一分鐘想想看我們是怎麼看到物體表面上的顏色的：一個紅色的表面會吸收大部分的光波長，只反射在光譜上我們稱作是紅色的部分。但是如果我們在燈的前面放一張綠色色片，它會吸收除了綠光外的其他所有的光。如果我們將這道光照到紅色表面上，便沒有紅光讓那表面去反射，所以它會變成黑色或灰色或深棕色。這意思就是說燈光設計師可以用色彩的色輪來決定彩光照射在彩色平面上的效果。

燈光設計師必須跟戲裡的其他設計師（舞台、服裝、化妝）密切配合。舞台、服裝和化妝的顏色會被燈光設計師選取的顏色影響到，而我們希望能得到正確的效果，對整體演出有正面貢獻的效果。

四、基本電力

任何從事舞台燈光工作的人都必須要知道一些電力方面的事。這對居家生活也很有幫助（你不會永遠和父母同住的！）。廚房電力中斷時，知道是怎麼一回事，還知道如何去修它——如何避免再發生同樣的情形——都是非常有用的技能。還有會換已經磨損的電燈開關或是電燈插座——而不會傷到你自己或

預估測量電線

　　劇場裡——或是家裡的——電纜和延伸出去的
電線可以到非常長的地步。電線愈長，每個直徑的
阻力就愈大，所以較長的距離就需要較厚的電線。
較大的電量（安培數）也需要較胖的電線。電線是
以不同的厚度或gauge來賣的。普通電燈的電線只需
要18gauge。較厚的電線便有較小的gauge，所以
14gauge比18gauge還要厚，12gauge又要更厚一些。
確定使用的是正確的gauge以免電荷過重引起火災！

Gauge	安培
18	5
16	10
14	15
12	20
10	30

是你的家，也是很有用的技能。

　　我們對電力都很熟悉，因為我們每天都在使用它。我們之
中卻沒有很多人知道它是如何運作，以及如何安全地去處理
它，而且沒有人——甚至物理學家也無法——確知它為何會這
樣那樣地運作。

　　也許最容易理解人眼看不到的電力運作方式是把它比成某
種我們看得到的東西。在許多方面，水流過水管就好像電流過

電線一樣，這個比方會讓我們比較容易理解電力的一些基本概念和名詞。

想想在花園水管裡流動的水。有多少種不同的方式可以測量水這種東西？

當你接住從水管裡流出來的水時，你的手會感覺到水的壓力或力量。將水龍頭往逆時針方向轉便會增加水的壓力。電也有壓力或者是力量，它叫做伏特數（voltage）或是電動勢（electromotive force），並且以伏特來測量。那便是9伏特電池和1.5伏特電池，或是120伏特電插座（用於電燈、電視、電腦、電冰箱等等）和200伏特電插座（用於電爐和乾衣機）之間的差異。

我們也可以測量流過水管的水量。我們可以以每秒幾加侖（或盎司或磅或公升或公斤）來計量。至於電量，或是電流的強度，則是以安培（amperes，縮寫成amps）來計量的。

水管裡的水流可以用一個管嘴，或是用大拇指放到水管末端，或是放一個紐結到水管裡去，或甚至使用一條較窄的水管——任何一種可以對水流造成阻力的東西來限制。同樣地，我們也可以限制電流。電的阻力是用歐姆（ohms）來計量的。使用較長的電線會限制電的流量，但是放一個紐結到電線裡並不能限制它。而且拜託，千萬不要把你的大拇指放到電線末端去！而每一種燈泡、烤箱、音響或是視像螢幕都會產生電阻。

如果我們放一個管嘴（阻力）到水管上去以對水車或渦輪造成壓力，那麼我們便可以利用水流來做工（也許不是太多的工作，但是——在滿大的比例上——過去麵粉磨坊便是靠水力來運作的，而水力發電廠也是使用水力來運轉發電機的）。電也有電力，它的計量單位是瓦特（watts）。人們通常用這個計量單

位來分辨像是燈泡、音響擴音機和揚聲器的不同。

關係

　　簡單觀察就可以看出遮住一點水管的末端以限制水流會影響到自水管流出來的水的力量。它同時也會影響流到地面的水量。

　　相同的關係也存在於伏特、安培、歐姆和瓦特兩兩或互相之間。要改變電路裡的安培數就不可能不去改變它的阻力或伏特數，或兩者都要改。同樣地，改變電路裡的瓦特數就會引起其他一項或多項的改變。幸運的是，這些改變都是可以預測的，遵守一個可以事先套用的定律，便不會跑出一個會叫電器技師──或燈光技師，大吃一驚的結果。

　　電的測量方法之間的確實關係是由歐姆先生發現的，電阻力的測量單位正是以他的名字來命名的。歐姆定律（Ohm's Law）定義的是電動勢、電流強度和電阻之間的特殊關係：$E = IR$（電動勢等於電流強度乘上電阻）。現在，我們可以使用代數來解決這個乘法裡的每一個變數，不過（感謝老天！）我們有一個比較簡單的方法。

　　只要你會畫三角形，你就可以運用歐姆定律！下面就是你需要的三角形：

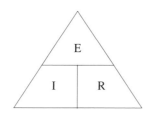

　　使用這樣的一個三角形會讓歐姆定律變得較容易一些。這個三角形用視覺方式呈現出這三個變數：電動勢、電流強度和電阻之間的正確關係。三角形上面頂端的數是下面底部兩個數的產物；任一底部的數是頂端數除以另一個底部數的結果。下面便是有實際數目字的三角形範例：

　　你可以看出來，$10 \times 12 = 120$。以及$120 \div 10 = 12$。你也可以從另一個方向來運算：$120 \div 12 = 10$！如果那個10改成一個5，而120不變的話，那麼12就要變成24以維持相等的關係（$120 \div 5 = 24$）。

　　現在你必須加入你記憶庫裡的是三角形裡每個部位的測量單位：

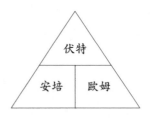

　　將我們剛才所做的所有東西結合起來便是10安培乘以12歐姆等於120伏特。

　　當你真正下來工作時，大部分的燈光技師和設計師可以很長時間不用用到歐姆定律，但是沒有一個自尊自重的「電氣組」人員會承認不知道這個定律。此外，燈光技師和設計師必須常

常面對不同瓦數的聚光燈，並且將它們裝到同一個調光器電路上以利控制。所以有能力算出同一個調光器可以控制幾個聚光燈──而不會超載──便成爲一個十分有用的技能。

這類問題用的是叫做PIE公式（PIE formula）的東西。你可能會猜出來它代表的是什麼，特別當它被寫成P=IE的時候，而且你會知道不要急著跑到廚房去！記住P代表的是電力（power，測量單位是瓦特）。PIE公式告訴我們的是電力等於電流強度乘以電動勢（瓦特等於安培乘以伏特）。這也就是說，一個60瓦特的燈泡，裝在一個標準的120伏特的家用電路裡，它所需要的便是0.5安培的電流（60÷120＝0.5）。

最棒的是PIE公式所用的三角形和歐姆定律的三角形是一模一樣的：

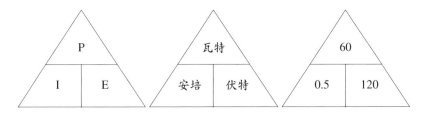

當然這些算術並不總是這麼地簡單。畢竟使用60瓦燈光（我們在家裡叫做燈泡的東西在劇場裡叫做燈光）的聚光燈並不多。小劇場裡用的典型聚光燈是500瓦的燈光。這便給了我們一個這樣的三角形：

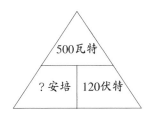

用計算機（或甚至是鉛筆和紙）算一算便會得到500÷120
＝4.167。所以我們知道一個500瓦的聚光燈，用到一個120伏特
的電路上，所需要的是4.167安培的電。

從那裡再往前一步就可以算出一個120伏特、20安培電路的
調光器可以操控幾個燈光——而這正是燈光技師所要面對的最
基本最重要的問題。

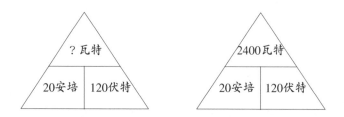

既然對焦聚光燈無法拆解或分割燈光範圍，而且燈光常常
無法照亮演出區域——那便意味著我們的調光器可以很安全地
操控四組聚光燈（500瓦的燈光）！

五、彎曲光線

在我們看到劇場裡使用的燈具種類之前，讓我們很快看一
下這些燈具彎曲光線的兩種方式。這兩種方式叫做反射
（reflection）和折射（refraction）。

反射

我們都知道鏡子反射光線——那就是為什麼我們可以在鏡
子裡看到我們自己的原因。許多人玩過鏡子或是其他會發亮的

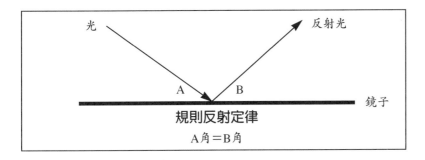

東西，並且發現照到鏡子上的光束會以它照上去的相同角度反射回來。

這個規則，叫做規則反射定律（Law of Regular Reflection），它使得為不同舞台燈光器材設計反射罩成為可能。反射罩增進器材的使用效率，讓更多燈光照往我們要它前往的方向。沒有反射罩的話，大部分的燈光會被困在燈具裡，被經常使用於該處的黑色塗料吸收掉。

現代燈光器材通常使用下列三種反射罩：球形（spherical）、拋物線形（parabolic），或是橢圓形（ellipsoidal）。使用其中任何一種都要比沒有使用反射罩要來的好。在一個特殊器材上要使用哪一種則視該器材的大小、形狀、作用和價格而定。

我們知道有弧度的鏡子會對光線做出一些奇怪的事情來。

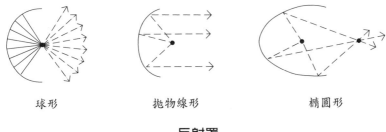

凹面鏡（concave）可以拿來當放大鏡。凸面鏡（convex），像那些用在汽車兩旁的後視鏡，會縮小被反射物體的尺寸——但是給了我們一個較寬廣的視野。那些遊樂場裡的哈哈鏡藉著放大某些部分以及縮小其他部分來扭曲我們看到的東西。燈光器材的反射罩全部都是有弧度的，但是每一個弧度都不同，所以可以製造不同的效果。

　　球形反射罩是最簡單的一種。那種反射罩真的只是球體的一部分，就像從一個球上割下一小片來一樣。因為球體上的每一點到中心都是等距的，放在球體中心／焦點的光源會讓光線穿過它自己反射出去。這道光線多半會從燈具前面一直照到舞台上去。

　　拋物線形反射罩是多數人經常看到的。雷達和微波天線就是使用這種形狀。大型天文望遠鏡也是用這種鏡子。拋物線形反射罩的弧度可以讓在焦點發光的光線以平行線的方式反射出去——直直地往燈具前方照出去。

　　橢圓形反射罩是依據橢圓形，一種類似圓形但有兩個中心點的弧度製造的。從一個焦點光源出來的光線會透過另一個焦點反射回來。通常這個反射罩是包圍住整個光源並且抓住較多的光線，所以它是三種反射罩裡最有效能的一種。

折射

　　大部分人都會注意到吸管或湯匙放到一杯水裡看起來會彎曲掉。這種光線的彎曲便叫做折射，而它便是使得透鏡成為可能並且有用的因素。折射，或者是光線的彎曲，發生於光線從一個較低密度的媒介（像空氣）進入一個較高密度的媒介（像

水，或是玻璃）時。當光線離開密度較高的媒介時折射會再度發生。

透鏡（lens）是一片單邊或雙邊有彎度的玻璃。它的彎曲度決定折射的量。家庭放大鏡是雙面有弧度的。燈光器材的透鏡則是單面彎曲的。因為它是向外彎曲的，所以叫做凸曲。另一面則是平的。這種形狀的透鏡叫做平凸透鏡（plano-convex）。

燈具的透鏡是用來聚集燈光和反射罩放射出來的光線，就好比放大鏡可以聚集太陽光一樣。它可以讓光線照射得更準確一些，也較少遺漏或浪費，所以可以有較強的光柱可以抵達到舞台去。

早期開發的舞台聚光燈用的是簡單的平凸透鏡。這種設計的問題在於一個厚到可以聚集燈光的透鏡也厚到很容易破掉，因為從燈出來的熱度會使較近的一邊膨脹得比另一邊還要快。而那玻璃的厚度也使得它非常地笨重，增加了燈具的重量。

針對這些問題的一個早期解決方法是梯形鏡片（step lens）。即藉著「挖掉」透鏡平面的那一邊，形成階梯狀的形狀，以去掉玻璃絕大部分的重量。這樣一來，由熱引起的破裂問題也一

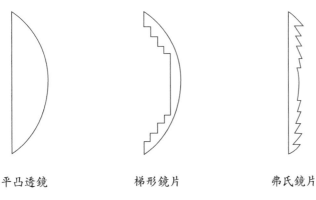

平凸透鏡　　　　　梯形鏡片　　　　　弗氏鏡片

透鏡

併解決了。但是透鏡前後的距離仍然不變，如此便限制燈光設計師使用較長的器材。

　　第三種透鏡顛覆了梯形鏡片的觀念。透鏡凸出來的一邊被挖掉成為一個個的小彎曲。這種透鏡如今被廣泛地使用，因為它既輕又薄。它叫做弗氏鏡片（Fresnel或fruhnel'），是依據發明它的法國人的姓名而取的。

六、燈光器材

　　舞台燈光可以被分成兩大類：一般燈光（general lighting）和特殊燈光（specific lighting）。一般燈光提供平穩而均勻的光線給大範圍舞台或是佈景（比方像是一整片垂幕或是天幕）。特殊燈光提供可以獨立操作的小區域燈光。這兩類各需要不同種類的燈光器材。

一般燈光

　　一般燈光使用兩種主要的燈光器材：條燈（strip lights）和汎光燈（floodlights）。讓我們很快看過這兩種燈光。

★條燈

　　條燈是被劃分成好幾格的金屬長槽。每一格裡可以放一到兩個燈，但是沒有反射罩也沒有透鏡。這些格子是依照用電來分組的，所以每三格（或每四格）用的是相同的電路。那意味著每一個電路可以使用不同的色片。如果三組電路使用三原

色，紅、綠和藍的話，一個接到三組調光器上的條燈便能混合出幾乎所有的顏色來。條燈通常是掛在舞台上方來使用的，這樣便能控制住整個舞台的色調。它們有時候也用來照亮垂幕。傳統劇場裡的腳燈便是條燈的一種變形。

★汎光燈

　　汎光燈基本上是擁有一個燈光插口外加反射罩的大型燈具。每一個汎光燈都有一個大的燈，通常和家用燈光設備所使用的燈是相同的。它並不用透鏡來聚集燈光，所以光一旦離開燈便會快速照射出去。最常見到的汎光燈因為造型的關係，常被叫做是杓燈（scoop）。在燈的開口處有一個金屬溝槽可以扣住一大片有彩色框框的彩色色片。

特殊燈光

　　特殊燈光使用聚光燈來照亮整個表演區域或照亮舞台上的小區域，或甚至於照亮一個單一演員（即使他已經結婚了）。一般常見的有兩種聚光燈：一種是有Fresnel透鏡的，一種是有橢圓形反射罩的。

★Fresnel

　　有Fresnel透鏡的聚光燈叫做（你猜到了）Fresnels。Fresnel是一個裡面含有燈座和拋物線形反射罩的金屬盒。燈座和反射罩是做成一組的，所以它們可以往透鏡方向移近或是往相反方向移開並且繼續維持正確的位置關係。將燈往透鏡方向移近會使燈光照射範圍廣一些，相反地，將它調離透鏡方向則會製造

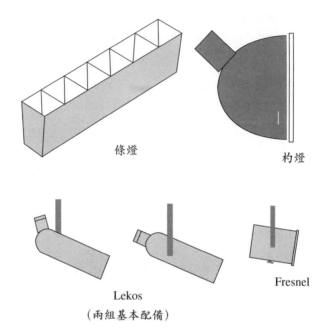

條燈　　　　杓燈

Lekos

Fresnel

（兩組基本配備）

出較小的光束。一般是從燈具的下方（小的Fresnels）或是背面（大一點的Fresnels）來調整的。Fresnel會製造出邊緣柔和的光束。因為它的光束散發地相當快，所以它多半是掛在舞台的上方（而非在觀眾席上方）以照亮上舞台區。

★橢圓形反射聚光燈／Klieg light／Leko

另一種聚光燈就沒有這麼容易稱呼了。有時候它們就只叫做橢圓形反射聚光燈。它也有其他的名字像是Klieg light（一種品牌的名字）以及Leko（大概因為最早做出這種燈的是Mr. Levy和Mr. Koch吧）。這種燈會用到一或兩個平凸透鏡並且製造出相當狹窄而有清楚邊緣線的光束。它們有一組內建的遮板可以用來雕塑光束。有些這類型的燈具含有光圈（一方面減小光束，

一方面還保留它的圓形）和／或一個花樣燈片溝槽（可以插入
剪出某種造型的小金屬片，以便在舞台上照射出該種造型的燈
光和陰影）。因為這種燈光比較容易準確照在你要照的地方（比
方像是要照在舞台上，而不是在舞台拱框或是觀眾席前排的部
位），所以它們通常是掛在觀眾席上，並且用來照亮下舞台區。

七、燈泡

　　早期在劇場裡使用的電燈是白熱（incandescent）燈。這些
燈裡裝有一個由鎢絲做成的小燈絲，當電通過這條小燈絲時，
它便會受熱而發光。燈絲外面罩著一層玻璃囊，玻璃囊裡的空
氣則被抽空。這樣當電燈打開時，燈絲才不會因為玻璃燈囊裡
有氧氣而燃燒起來。燈的設計日新月異，不過到今天仍然有許
多（雖然不是絕大部分）的照明器材仍然使用白熱燈。

　　現在劇場裡使用最多的是石英（quartz）燈。這種不是使用
鎢絲燈絲的燈燃燒得更亮更久，而且也較省電。所以讓設計師
和工程師可以開發新的、比較小的，而且效能更高的照明器
材。

　　燈泡是依據玻璃燈囊的形狀和它們底座的類型和尺寸來分
類的。在此我們列出眾多燈泡類型裡的幾種。普通燈泡有一個
中型的螺絲底座（燈帽）。其他種類有對焦型（pre-focus）底
座，和兩腳（bi-pin）底座。有些石英燈在兩邊各有一個電的接
點──有點像一個自動保險絲，或是一個手電筒的電池。尺寸
從迷你到大型的都有。

　　中型對焦底座的T型燈廣泛運用於Fresnels和Lekos上。T型燈

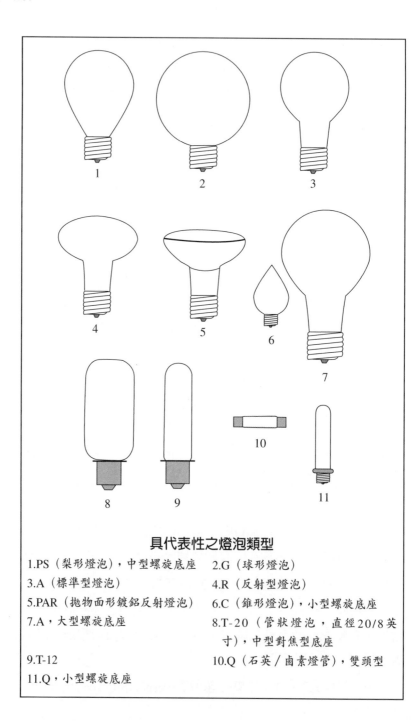

具代表性之燈泡類型

1.PS（梨形燈泡），中型螺旋底座　　2.G（球形燈泡）

3.A（標準型燈泡）　　　　　　　　4.R（反射型燈泡）

5.PAR（抛物面形鍍鋁反射燈泡）　　6.C（錐形燈泡），小型螺旋底座

7.A，大型螺旋底座　　　　　　　　8.T-20（管狀燈泡，直徑20/8英
　　　　　　　　　　　　　　　　　　寸），中型對焦型底座

9.T-12　　　　　　　　　　　　　10.Q（石英／鹵素燈管），雙頭型

11.Q，小型螺旋底座

是以號數來指認的（像是T-12或是T-20），它的號碼代表玻璃燈囊的直徑有幾個1/8"。傳統的Leko用的是T-12，便是直徑12/8"（1.5"），而傳統的Fresnel用的是T-20（直徑2.5"）。因為是傳統燈具的設計，所以Leko燈的底座必須在45°仰角以內（BU+/-45°）才能燃燒發光。T-20是設計來符合傳統Fresnel的需要，所以它必須要有水平底座（BDTH）才能燃燒發光。懸掛這兩種燈時，如果它們的底座超出這些限制將會導致燈的提早毀損，因為燈絲的熱度無法排出以至於會軟化玻璃囊。

這些燈的燈絲必須與反射罩和凸透鏡排成一行。對焦型底座正是如此設計，所以它只有一頭能被插入（除非你真已下定決心）。在底座上不同尺寸的兩個「耳朵」必須要被插到插座上兩個大小不同的插孔中。燈被插入，下壓到一個裝了彈簧的接點上，然後順時鐘方向轉直到它停止為止。它停止時便是正好到了燈絲與反射罩和凸透鏡排成一行的正確位置。

熱是燈泡無法避免的副產品和敵人。一個500瓦的燈泡製造的熱度會在很短時間內讓整支燈泡熱到「沒辦法拿」。讓燈泡維持乾淨是非常重要的一件事。留在燈上的指紋會招來灰塵，在玻璃上產生一塊黑黑的部分。這塊變黑的區域會吸收多餘的熱度，在玻璃上生出一個泡泡來。到最後——在還來得及之前——燈泡就燒掉了（而換個燈泡要高達五十美元）。

八、一種燈光設計理論

正如我們在本章節前面學到的，燈光設計師的首要任務是提供可見度。現在我們必須探討的是一種特別定義的可見度。

顯而易見地，如果有一個巨型聚光燈直接吊在舞台上方，而焦距調在演員的眼睛高度的話，那麼演員肯定是會被看到的。問題是他們全會看起來像是被車前燈攫住的鹿，或是罪犯照片一樣。

我們所說的可見度有一部分是要使舞台上人物和物件的形狀和細部輪廓被看見。一般室內照明或是戶外陽光是以造成陰影來顯示形狀和輪廓，而且因為光線多半總是來自一個頭上的光源，所以我們便習於以此種方式來判斷輪廓。

如果我們移動我們那「一個巨型聚光燈」並且提高它讓它以45°角照到舞台上呢？它會製造出自然，可以顯露輪廓的陰影嗎？並不盡然。它會在演員的下巴、鼻子和眉毛下製造出非常黑的陰影，但是它不太會讓我們看出臉頰的圓潤來。

假設我們移動聚光燈，讓它從側面45°角（同時從45°仰角）照過來呢？啊哈！這當然就解決問題了吧！抱歉，沒這麼好運。這次的結果稍微好一些──鼻子以及臉頰的圓潤出來了──但是有一邊臉的陰影卻黑到好像叫我們看月亮的背面一樣。

好吧。那如果我們用兩盞聚光燈，每一盞以45°仰角和舞台中心外45°角照過來呢？Well，那麼我們可就會消除掉幾乎所有的陰影，並且再度把形狀和輪廓給藏了起來。

在現實世界裡──相對於舞台而言──從一個單一室內燈光設備照來的光線會自地板、牆壁、天花板，和其他物件上反彈回來。在戶外，陽光不只從地面和四周物件反射回來，而且還會被空氣本身分散開來（那就是為什麼在月球上太空人靠陽光照的照片會有如此之暗的陰影：沒有大氣嘛）。這被反射出來的光線會柔和沖淡陰影。

　　舞台佈景很少有天花板，而觀眾席和外舞台多半都故意塗黑以吸收光線而非反射光線。而到目前為止還沒有聚光燈強到可以複製太陽可經大氣擴散的把戲！所以可憐的燈光設計師還能做些什麼呢？

　　色彩來救駕了！如果我們還是將聚光燈擺好如宜，不過我們在一盞燈上加上一張暖色色片，另一盞燈上裝上冷色色片的話，那麼我們的頭腦便會將演員臉上冷光的部分解讀成是陰影，雖然它也是十分明亮的！形狀和輪廓將會被完全地彰顯出來，使得演員——道具和家具以及其他的佈景——看起來是立體而非扁平的。

區域交叉光線（area cross-lighting）

　　照亮舞台，將之分成好幾個區域，每個區域大小剛好只讓一個單一聚光燈的光束涵蓋它。每個區域會被兩盞聚光燈照到。每一盞聚光燈應該掛在舞台上方45°以及舞台中央區側面45°角的位置。142頁的圖例即是一種典型掛法。

　　這個圖例可以稍做變化以適應任何舞台上的任何佈景。舞台區域數也可以改變以順應較深或較淺的佈景。聚光燈的角度可以改變以符合懸掛空間以及劇場的所有立面。

冷暖色系

　　多數人認為紅、黃和橘是暖色，而藍和紫則是冷色。綠色常被視為是中性色——視它的特殊色調濃淡而定。做為燈光設計師要記住的一件重要事情是冷色和暖色是相對的名詞。淡紫

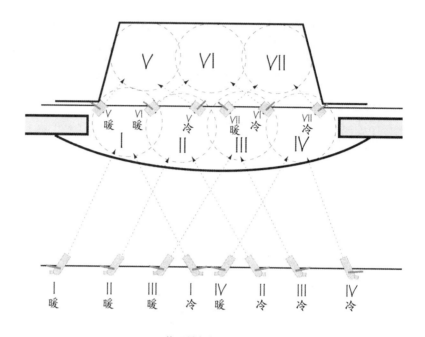

典型基本燈光表

平面圖顯示組裝、器材位置、區域和顏色配置

色和鋼青色相比便是暖色，但當它和黃褐（琥珀）色相比時則
絕對是冷色。

　　設計師如何決定該用哪些暖色和冷色呢？一般而言，選擇
的顏色會是互補的──當它們混合時會產生白光。一齣戲的風
格和情緒決定了是否該用鋼青／淡褐組合，或是粉紅─黃褐／
淡紫組合，或是其他成千上萬可能組合當中的其中一種。（記
住，這齣戲的其他設計師也應該被徵詢到！）

　　我們早先對顏色的討論涵蓋的多半是原色和第二色。演出
區域倒是很少用到這些色光，原因很簡單，因為它們太強烈，
觀眾的眼睛很快就會疲勞吃不消。比較不強的色光也有相同的
顯現輪廓效果，而且對眼睛來說也比較舒服一些。

我的motivation是什麼？

　　說到窗戶、檯燈和壁爐，便引出motivating和motivated燈光的概念，它們是燈光設計師特殊效果錦囊裡的一部分。做為一個顯著光源的窗戶需要兩種特殊燈光。motivating燈光是直接打在窗戶外背景上的燈光，所以觀眾會看到一片藍色的天空等等。motivated燈光是從後台照射穿透過窗戶，在地板上產生一片明亮長方形的燈光——就好像陽光一樣！其他顯著光源也需要類似的處理。

　　很重要的一件事是所有佈景的陰影應該有它的統一性。那也就是說所有的暖色應該來自同一邊，如142頁的平面圖所示。究竟哪一邊要用暖色，哪一邊要用冷色通常是看佈景本身而定——這正屬於舞台燈光似真功能的部分。想像有一場戲發生在半夜幽暗山中小木屋裡正燃燒發亮的火爐前。那溫暖的光線應該來自佈景上含有火爐的那片牆的那一邊，讓舞台上所有（或大部分）的光線看起來好像真的是從火爐裡映照出來的一樣。窗戶、檯燈、牆上裝置、支形吊燈架——在分配暖光應該從何處出來時，也應該考慮到所有這些東西的使用和位置。

調整以適應其他舞台

　　觀眾圍繞在舞台三面或四面的劇場裡，兩色交叉光線可以

變成三色交叉光線。每個區域由三盞聚光燈來照射，每一盞之間相距120°。這三盞燈分別使用暖、冷、中性色調，這樣不管你坐在觀眾席的哪一個位置上，陰影都會比明亮部分來的冷一些。這使得顏色的選擇更形重要，而且也更不易於維持它的一貫性。

如果劇場有足夠的燈光器材和調光器，每一區可以用到四盞聚光燈。要配搭這四盞燈的暖／冷色調是很複雜，不過還是可行的。

九、調光

在不久之前劇場才搬到室內，才開始使用人造光線，人們也才試圖去控制舞台上燈光的亮度。在蠟燭和瓦斯燈時期，調光控制是由不同機械設備在火焰和舞台中間移動某種光盾而構成的。當電力加入陣容以後，真正的調光器才成為可能。

最早的調光器是靠改變電路裡的阻力數來產生作用（記得歐姆定律和PIE公式顯示改變電阻但維持相同的安培數將會降低燈光的瓦特數吧）。電阻調光器，不管它們是使用金屬電阻器或甚至是鹹水，都很龐大笨重。要用很大的力氣才能推動控制調光的把手，將把手連結在一起──好將所有調光器一次推暗──對燈光組工作人員而言，更是要好好練習才能上陣的吃力工作。它們也會產生巨量的熱度，所以非得使用冷卻系統不可。

自動變壓器（auto-transformer）的調光是以不同的電子原理來運作的。因為它是利用變壓器而非電阻器來降低燈光的伏特

數，所以熱度問題便大大地降低了。然而
每個調光器上仍然需要附有它自己的控制
把手或控制鈕，而且需要將所有把手做機
械連結才能一次同時控制好幾個調光器。

最早的電子（electronic）調光器使用
的是真空管。只需輸送很小伏特到真空管
的柵極去便能控制流經真空管的電流量。
這是調光器本身首度不需控制把手或控制
鈕。調光器從此可以被放到地下室去，而
且儀控板可以放在可以看到舞台全景的位
置去。儀控板和調光器之間須由小電線紮
成的電纜來連接，因為每一條電線只能攜
帶很小量的電力（即控制中的伏特）。

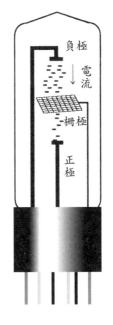

真空管

用於調光器的真空管——叫做
thyratrons——很容易製造熱度，而這個熱度經常會降低它們的
可信度。最新一代的電子調光器似乎已經解決了所有的問題。
這些調光器使用固態半導體技術（諸如電晶體、積體電路等），
這便使它們體積變小許多，而且也排除了熱度的問題。

這些被稱做是矽控整流器（silicon-controlled rectifiers）的東
西，以一種不同的方式運作著。想想看你可以用很快的速度打
開和關閉電燈開關以至於你無法看到電燈的閃爍不定。如果開
關關的時間和開的時間一樣長而且一樣頻繁，那麼燈光會只有
一半亮。而整流器使用一種電子「門」來取代開關的位置。這
道門可以做到開關之快，快到我們看不到閃爍的情形，而且開
關時間的比例可以在全關／全不開到全不關／全開之間做任意
變化。

電子調光器甚至可以做到比例主控操作（proportional mastering）。意即一個設在100％而另一個設在50％的調光器可以同時由一個主控器來操作，它會在任何一場戲時讓第一個調光器的燈光亮度是第二個調光器燈光的兩倍。將主控器設在80％，那麼兩個調光器就會是在80％和40％的程度。如果將主控器設在20％，那麼調光器就會分別在20％和10％的程度。

十、實際演練

下面是針對一場戲實際打燈的一個快速指導。每個步驟都應該要細心執行，並隨著每齣戲的需求和劇場裡可供使用的設備而有所調整。

1. 閱讀劇本。注意整齣戲應該對觀眾產生的整體效果。
2. 再次重讀劇本，這次注意燈光的cue（如「漸暗到全黑」）以及燈光設計裡的特殊需求（如「風吹過桌上檯燈，使得整個房間全暗。」）。
3. 和導演討論之後，在劇本上標出燈光的cue來。標出每一個燈光「事件」的正確cue點。爲每一個cue點標出號碼。在每個實際cue點之前大約半頁的地方標示出cue點預告來。
4. 填cue表（Cue Sheets）。寫下另一個燈控人員所必須要知道的所有事情——以防萬一你另有要事的話。
5. 拿到一份舞台設計的平面圖。直接在平面圖上或是貼在平面圖上的那張紙上（透過那張紙你可以看到平面圖）畫出

燈具可以懸掛的位置。

6. 在你的可透紙或是平面圖上，畫出打燈區域和燈具。用羅馬數字（I、II、III、IV等等）來標示區域。

7. 當所有燈具都畫上去之後，用阿拉伯數字（1、2、3、4等等）將它們連續標示出來。從離舞台最遠的燈光開始一路標到最後吊在上舞台區的那盞燈為止。別忘了任何「實用設備」像是在第二幕裡必須被打開和關掉的那盞佈景裡的燈。這便是燈具號碼（instrument number）。

8. 在每個燈具下方，加註區域號碼和指定顏色（W代表暖色，C代表冷色）。

9. 將這些訊息抄到燈具表（Instrument Schedule）裡。我知

潤肯實驗劇場

燈光Cue表

劇名 _____　　　　　　　　　　頁___

Cue	頁數	描述	執行	指示

道，我知道，你絕對不會弄錯而且你可以全部記得，但是這是十分重要的，把所有事情寫下來以免這齣戲要完全仰賴在某一個人身上。

10.填妥燈具表上的其他欄目。如果你的劇場是固定線槽（每一個燈光位置固定接線到它自己的調光器上），那麼插頭號碼和調光器號碼便是相同的。否則的話，你可以在儀表板上貼紙片，將每個燈具指定到你想要的調光器上。在顏色欄裡務必要準確填寫：寫上你指定要用的顏色色片的確實名稱／號數。

特別注意：你有多少調光器將會決定你可以用你的燈光

潤肯實驗劇場
燈具表

劇名 _____ 頁 ____

器材	插座	調光器	目的	懸掛位置	器材種類	瓦特	顏色	注意要點

做到什麼樣的事情。如果你有足夠的調光器可以控制每
個個別區域（每個調光器管兩個燈具），你就可以逐區變
化燈光的亮度。如果你只有少數的調光器，那麼你可能
要將它們分成不同的組──也許分成暖光組和冷光組，
這樣你便可以控制舞台的色調。理想的狀況是，每個聚
光燈都有一個調光器，讓你可以同時控制區域和顏色。

11.依照燈光設計圖和燈具表為戲掛上燈光。當每個燈具放
在該放的位置並且插上插頭後，將它大略瞄準在該照射
的方向並且稍微「用手旋緊」，這樣比較容易進行下一個
步驟。同時這也是該設定儀表板的時候了，將每個燈具
指派到正確的調光器上。

12.為燈光對焦。用板手把螺帽轉緊。對焦最好要有三個
人：第一個人操作調光器（一次調一個燈比較容易看出
它照的地方，而且也比較不會把燈具弄到太熱的地步），
第二個人在梯子上（或者不管在哪個可以碰觸到燈具的
地方），第三個人則在舞台上。第三個人站在燈照區域的
中心點，以尋找燈柱中央那個「熱點」的方式來指示梯
子上的人（戴太陽眼鏡是不錯的主意，但那並非絕對必
要）！在對焦之後才放上彩色色片。

特別注意：你設計燈光時畫在平面圖上的圓圈只是原則
指引而已。燈光並不會在地板上畫出一個圓來，它畫出
的是橢圓形。除此之外，你要做的並不是照亮地板（除
非你要做的是一種特別的踢踏舞秀）。你的光線必須對焦
到讓演員被照到，尤其是他們的臉。想像你在做的是照
亮一柱空間而非地上的一個圓圈。

13.出席排練。對整齣戲產生一種感覺。和導演討論不同漸

暗漸亮的速度——你在燈控室裡的作為會對觀眾針對這齣戲的欣賞和理解有決定性的影響。

14.設定度數。這通常是在第一次技術綵排（first technical rehearsal）時做的事，不過也可以在任何時間進行。導演——和演員或是替代人員——和你一起工作，好定出這齣戲裡每一場戲的最後調光度數。把這些度數加到你的Cue表上。

15.排練，排練，正式演出。在執行每一個cue時眼睛都要盯著舞台看。盯著調光器控制檯看並不會讓你知道燈光是否真正在舞台上發揮效果！

16.在技術彩排、整裝彩排和演出時，你對劇場做報告的首要工作便是做一次燈具檢查（instrument check）。打開所有燈光在舞台上走一回，以確定所有燈光都沒有問題。換掉燒壞的燈泡或是褪了色的色片。

習作：

1.畫一張海報說明一個Fresnel和Leko的內部運作。

2.讀一齣獨幕劇，然後假設它是要被製作上我們舞台般地完成一個燈光設計。包含燈光表、燈具表和cue表（從老師那裡取得劇本和表格）。

3.畫一張海報顯示並確認在顏料和燈光上分別混合顏色所產生的效果。

4.畫一張海報，讓海報上面的「圖」在燈光顏色改變時跟著改變，以說明彩光的效果。

第十一章
對角戲

本章要說的是如何準備與演出一場兩位演員的戲，亦即對角戲。它融合了第二、四、六、八章裡的某些概念，所以在你還未深入本章之前，你可能應該稍微複習一下前面這幾個章節。

做一齣對角戲需要用到你在前面課程裡學到的技巧和知識。你做過的即興（第四章）給了你如何與其他演員合作、如何讓你自己在感情上準備好演一齣戲的概念，而且強調了衝突與自發性的重要。你準備的獨白（第八章）讓你知道理解劇本、準備平面圖、設計走位和排練（排練再排練）的重要性。

一、對角戲有何不同？

較大的不同是你得和另一個人一起工作，而且工作的時間通常會比較長一點。你為一個共同目標而工作的能力將是對角戲成功與否的關鍵。

選擇夥伴是你必須要面對的一系列重要抉擇裡的頭一項。你的成功（還有你的分數）至少有一部分是會仰賴在另一個人身上。在打分數時，不管你的老師花多大力氣去將你的表演和你夥伴的表演分別開來，你們兩個人在整個排練期還是會彼此影響到對方的演出。這樣的影響還是會左右到甚至是最有經驗和最客觀的老師們，因為它們已經深深滲入整個演出的結構裡了。

你如何挑出一位好的夥伴呢？大部分人會立刻跳起來去找一位他們的朋友來充數。你和你的夥伴具有或者可以建立友好關係的確是一件要緊的事，但是有很多案例告訴我們親近的朋

友卻是最差的選擇。有時候那意味著你們兩個人有很多話要說，以至於你發現你們很難真正開始工作。你甚至可能會和友人為戲以外的事情吵架，因為我們好像更常並且更有精力和身邊的熟人爭吵。

那是不是說你乾脆閉起眼睛做盲目的選擇呢？那倒也不是，不過它的確意味著是該坦誠檢視你自己和你工作態度的時候了。如果你確知自己對工作是認真而且會全力以赴——而且你相信你的朋友也是一樣的話——那麼拜託請你們一起工作吧。但是，如果你可以感受到（而且對你自己坦承）你有拖拖拉拉的傾向，在你應該工作的時候會坐下來高談闊論些其他不相干的事情——那麼千萬不要挑選和你有同樣心態的朋友做夥伴！

不用說（不過反正我還是會說一下）定期出席排練是絕對必要的。除非你們兩位在課餘時間可以定期碰面，否則的話，你們的戲將無法成形。當然這是一體的兩面：你要選擇一位出席紀錄和工作習慣良好的可靠夥伴，那麼你也要對你的夥伴承諾每次排練時你都會出現——手裡拿著劇本和鉛筆（或是腦袋裡裝著台詞和走位），準備好要上工了！

二、排練步驟

排練一場對角戲在很多方面都很像是在排練一場獨白戲。大部分的步驟和第八章裡的步驟是一樣的。額外的步驟，不適合單人工作者，會使你工作起來更容易一些。

1. 先選一場戲再選一位夥伴。或者先選一位夥伴再選一場戲
 ——視指定的作業較適合何者而定。

2. 和你的夥伴一起讀這場戲。確定你倆都了解裡面的文字，
 而且你們知道這場戲裡究竟發生了些什麼事（如果可以的
 話你們應該讀完整齣戲，但是要在課餘時間讀以免浪費排
 練時間）。如果該場戲是給兩個相同性別角色的話，你們
 可能要讀個兩遍，並且互換角色，然後再決定到底誰要演
 哪一個角色。

3. 決定衝突的本質。每個角色在這場戲裡究竟要的是什麼？
 要準確而具體。

4. 畫一張簡單的佈景平面圖。

5. 設計走位。用鉛筆在劇本上標出主要的走位和動作表情。

6. 手中拿著劇本和鉛筆將整齣戲走一遍。照著你設計好的走
 位走一次，但要注意發掘可能發生的問題，例如擋到另一
 位演員或是搶了另一位演員的戲，以及注意找到可以改善
 整齣戲的地方。

7. 如果需要的話，修改走位。

8. 再走一次以檢視走位情形。

9. 和夥伴面對面坐下來，慢慢讀這場戲。把劇本放在大腿
 上，把第一句話（或是第一個句子，或甚至是第一個句子
 的第一個部分）記到腦海裡，然後看著你的夥伴說這些
 話。眼睛再回到劇本上「拾取」下一組的對話，然後再看
 著你的夥伴。重複這個步驟直到整齣戲完成為止。
 在你們彼此相視之前絕對不要說出任何話！
 重複這整個步驟，不過這一次你要先看，先想，先有所反
 應然後再說話。在你說劇本的對話之前，看著你的同夥，

演員自我防衛法

　　如果有人在演出時忘了台詞，觀眾可能不知道（或不在意）到底是誰的錯。他們知道的只是戲停住了，而且兩位演員看起來好像有點手足無措。

　　你可以藉著熟讀劇本來保護你自己，讓你知道該如何做或如何說好讓整齣戲再繼續演下去──從它斷掉的地方開始。具備這種能力的最簡單方式是熟知這場戲裡的所有台詞，而不是只有你自己的台詞。

　　幸好，排練時在這方面多加注意便可以解決這個狀似困難其實並不這麼複雜的問題。事實上，它幾乎可以成為一種反射動作呢！

在他或她的臉上尋找某種你可以將之轉換成心裡話的東西（如「她不能看著我的眼睛……她在隱藏些什麼？」）。這個過程非常地緩慢，而且也不容易讓你持續專注於其上。但是其結果絕對值得你如此做！它會讓整場戲鮮活起來，而且也有助於記憶台詞。

10.回到舞台上──或是任何你可以排練的地方──連同走位將整場戲走一遍。切記看劇本和說台詞是分開的兩件事。

11.丟本。你要儘快不看劇本地排練，千萬不要遲過一半的

排練期。這個時候你也要開始搭配著道具——可以是你在演出時實際會用到的東西或是替代性的道具（例如拿紙杯來代替水晶杯）——一起排練。

避免在排練時彼此提詞，因為在正式演出時你很難去停止這個習慣（如果排練時你的夥伴沒來，也許你可以為其他組當提詞人）。

12.在你覺得無論如何也走不下去的時候，休息一下為你的戲寫些介紹詞吧。它的內容裡應該包含你們二位的資料，在你裝台時說這份介紹詞不僅可以節省時間，而且可以讓觀眾覺得不會太無聊。介紹裡應該提到你們的名字、戲名和劇作者，以及可以幫助觀眾了解他們即將要看到的戲的任何背景或是前一場戲的資訊。介紹部分也要一再演練，直到它成為一種反射動作為止，就好像這齣戲的其中一部分一樣。

13.繼續排練。記得排練的目的有兩個：建立說正確話和做正確動作的「習慣」，以及拓展並加深你們對角色本身和角色彼此之間關係的了解。第二個目的意味著每一次的排練都要比前一次「還要好」；如果你們並沒有比較進步——如果每一次的排練都只是在重複前一次以及再前一次的話——那麼你就必須要對你角色的動機做更深層的挖掘，或者是找出更多背景或前一場戲的具體細節，或者想出其他的辦法好讓整場戲不至於陳腐而疲乏。

14.至少在最後的五或六場排練時不要有提詞人或任何其他幫助提詞的方法。你應該練習在「沒有安全網」的狀況下演出，這樣你才能夠自演出時突發的任何意外難題中脫困而出。

三、演出與評量

　　整個過程的最後兩個步驟和你獨白裡的最後兩個步驟是一模一樣的。準備好要演出囉。有效率並且信心十足地執行你的裝台和介紹詞。避免說任何抱歉的話；讓觀眾感到放心而有安全感，讓他們明白你知道自己在做什麼。演出你的戲，然後向同學們的掌聲和恭賀聲致謝。

習作：

　　按照本章的指示。準備，排練，並且演出一場對角戲。

第十二章
家族相簿 III：
伊莉莎白時期與法國的
新古典劇場

一、英國與法國的文藝復興

　　從依斯克勒斯、索福克里斯和尤里皮底斯以降，這個世界便不曾在劇場上見識到這樣的創造力。當文藝復興終於抵達英格蘭後，它便創造出一個爆發盛世來。它帶來對希臘和羅馬古典主義廣大無邊的認識，也帶來樂觀主義的新情感，鼓舞人民對世界做一種科學而地理式的探索。

　　十五世紀中葉德國人若翰・古騰堡（Johannes Gutenberg）發明的實用活版印刷，使得知識擴及每個人手裡。閱讀，原本只有神職人員才知曉的技能，如今廣泛流傳開來。隨之而來的便是對歷史和國族文化產生興趣。

　　到了一五五八年伊莉莎白一世登基的時候，已經是各地都有業餘和職業劇團演員的演出了。中世紀的禮拜儀式戲劇和循環劇已經演變成在學校、私人宴會大廳和庭院裡上演的世俗戲劇。

　　大眾劇場迎合每一個人的喜好：富人和窮人、文盲和知識份子、朝臣和老百姓。而且可以肯定的是——劇團和劇作家是為了錢入這一行的。成功的劇團努力提供給觀眾他們想要看的戲。當民眾對英格蘭歷史興趣正濃時，歷史事件便被搬上舞台。當興趣轉變時，製作的戲碼也跟著改變。

二、伊莉莎白時代的戲院

伊莉莎白時代在倫敦的大眾戲院是充滿活力的地方，排滿了各式各樣的活動。戲院的外觀和結構影響了寫作的戲劇種類以及它們的演出方式。最早的戲院就叫做劇場（The Theatre）。它被燒毀之後，人們便蓋了環球（The Globe）和天鵝（The Swan）兩座戲院。環球是張伯倫爵士組（The Lord Chamberlain's Men）劇團的家，而該劇團的劇作家正是威廉・莎士比亞。

有好長一段時間我們以為所有原始木造建築的遺跡早就不見了。我們對它們的認識全部來自於到倫敦的訪客所繪製的幾張圖片（或是複製圖片），外加劇作家們針對它們所寫的一些文字。這些圖片顯示出這些戲院不是圓形就是多角形的（也許是八角形），而且是蓋在一個開放庭院的四周。

然而，最近，這兩座劇院，包含了環球戲院本身的基地在倫敦邦克實區被挖掘出土了。環球戲院這棟建築有二十四個面向或者至少二十個包廂（難怪藝術家們要不厭其煩地描繪這棟建築），重建的環球戲院——除了地下和緊臨的博物館之外——將會和莎士比亞在世時一模一樣。

有三個包廂的座位圍繞著場（yard，後來叫做池子pit），是演出時開放給只付得起一便士的人的區域。這些觀眾通常被叫做是站地觀眾（groundlings），因為他們都是站在地上的。他們也被叫成是發臭便士（penny stinkers），因為他們行為舉止的關係。（好吧，好吧！也許也因為他們不常洗澡吧！）

在環球戲院裡，舞台大約40呎寬，延伸27呎到觀眾席（pit）

裡。舞台至少比觀眾席地板高出5呎,以改善站地觀眾的可見度,也可以在舞台上使用活板門以製造特殊效果,例如巫婆或靈魂的出現或消失。舞台下的區域叫做地獄(the hell),可能是充當早期的回聲室以便從外舞台傳出隱形鬼魂的聲音。

舞台有它自己的屋頂,有時候被叫做是天堂(the heavens)。天花板上的活板門可以將演員從上面降下到舞台上。舞台後方的兩扇入場門中間是一個小小的可以用簾幕隔開來的內舞台(inner stage)。這個區域可以用來做一個小景——例如茱莉葉的閨房,或是布魯特斯的帳篷。就在它的上方也有一個相同的區域,提供場景如窗戶、陽台或城垛。在其上則是一個有著茅草屋頂的小建物,叫做草屋(hut)。升降演員的升降機就放在這裡,製造音效如大砲和雷聲的薄片也是放在這裡。在外舞台打出隆隆鼓聲和吹出花式喇叭的音樂家們也是待在這裡。草屋上面是一個角樓,每當有戲碼上演時,角樓就會掛出旗子隨風飄揚。

三、演出

一個像這樣的開放舞台不能做什麼佈景,而且只有陽光照明,對我們這些習於現代戲劇——尤其是音樂喜劇——和電影的人而言好像綁手綁腳限制多多。當時的人就是得面對這樣的限制與挑戰,其結果卻成為伊莉莎白時代劇場的最偉大資產。

因為不需要等待繁雜而耗時的佈景移動,所以伊莉莎白時代的劇作家們便可以隨意並經常轉移情節發生的地點。莎士比亞的《安東尼和克麗歐佩特拉》(*Antony and Cleopatra*)便有超

過四十次以上的場景變化！他只消在一場戲的開始由一位演員
口中帶出幾個字便能交代這場戲的場景地點了。這些話語同時
也取代了舞台的燈光，因爲它會指出這是一天裡的什麼時候、
季節，還有天候狀況。

　　服飾是否符合史實並不重要。演員穿著伊莉莎白時代的服
飾演出《哈姆雷特》、《凱撒大帝》、以及《羅密歐與茱莉葉》。
每一位演員以自認爲適當的穿著演出。

　　伊莉莎白時代的劇場裡並沒有女演員。年輕小夥子打扮成
女人模樣演出女性角色。這在當時無疑是相當自然的一件事，
而且也部分解釋了在戲劇裡女性角色數量偏少——以及缺乏男
性與女性角色之間肌膚相親戲分的原因。（女角扮裝成男人也
是常見的，造成一種男人假扮成女人再假扮成男人的情況！）

　　舞台的開放——還有在觀衆席裡很可能有的互動和吵雜聲
——助長了一種比較朗誦演說式的演出，比較不像我們習慣的
寫實風格演出。那可能也可以解釋爲何伊莉莎白時代戲劇裡有
許多熱情洋溢的長篇演說。

四、劇作家和戲劇

　　隨便問一個人請他說出伊莉莎白時代的劇作家，答案是
「莎士比亞」的比例會很高。大部分的人，甚至是戲劇科系的學
生，會很驚訝地發現即使沒有莎士比亞，伊莉莎白時代的舞台
仍然充斥著令人激賞的情節、棒極了的演員，以及美麗而詩意
的語言。

　　這些優秀的劇作家裡面最早的是約翰・李立（John Lily,

1554?-1606），《安德米翁，月亮上的男人》（*Endymion, The Man in the Moon*）的作者，以及湯瑪斯・濟德（Thomas Kyd, 1558-1594），他寫了《西班牙悲劇》（*The Spanish Tragedy*），是一齣復仇劇。

　　伊莉莎白時代早期最偉大的劇作家是克里斯多福・馬羅（Christopher Marlowe, 1564-1593）。馬羅在他最早的戲劇《譚伯倫大帝》（*Tamburlaine the Great*）裡所開創的無韻詩（blank verse）為他日後劇作立下了一個標準。他最好的戲是《浮士德》（*Doctor Faustus*），重述一個男人出賣自己靈魂給魔鬼以換取世俗知識與權力的德國傳說。在這裡，當浮士德描述特洛伊城海倫的著名美貌時，我們發現如班・強生所說「馬羅有力詩句」的一個絕佳範例：

空白詩？

　　無韻詩（blank verse）並不是指書頁上是空白的。它只是由包含五個抑揚格音步不押韻詩句所組成的詩歌名稱。（原諒我聽起來好像是一位英文老師，一個抑揚格音步是由兩個音節所組成的：一個弱音節後面跟著一個強音節——像是在「To be or not to be....」裡便有三個抑揚格音步。）抑揚五步格在英文裡是一種非常自然的節奏，允許詩句可以在大師手中流動——甚至飛翔。

便是這張臉啓航了一千艘船隻，

並且燒毀了伊林的無頂高塔？

　　班・強生（Ben Jonson, 1573?-1637）也是和莎士比亞同時代的人。他也是伊莉莎白時代最長壽的劇作家之一──可能是因爲他避免進出那使克里斯多福・馬羅斃命的酒館和爭端吧。有一段時間，有些人眞的喜歡強生的戲勝過莎士比亞的戲，因爲它們遵循古希臘和羅馬戲劇的形式。他的劇作包含了《脾性人各不同》（*Every Man in His Humour*）以及《錬丹術士》（*The Alchemist*）。他最爲人熟知的劇作是喜劇《伏爾朋》（*Volpone*），描寫一位富有但自私的老人，經由他僕人莫斯卡的幫助，設計去找出最愛他──並且會繼承他財富──的親戚，他假裝快要死亡，讓他的親戚們受盡他奇怪念頭與想望的壓榨。

五、威廉・莎士比亞，雅文河畔的詩人

　　伊莉莎白時代的劇場的確有許多優秀的劇作家，但是如果沒有莎士比亞的話，我們的世界將會相對貧窮許多。他的戲劇被演出、觀賞，並且受到全世界千百萬人口的喜愛，而且看得出來在未來的幾個世紀裡它們仍將繼續會是一個帶來眞正歡樂的寶庫。

　　他出生於雅文河畔的史特拉福，可能是在一五六四年的四月二十四日（他在三天之後受洗），其父是一位成功商人和鎭上官員。他在史特拉福的文法學校唸書，並且成爲他父親所從事的手套製造業學徒。他十八歲時便和二十六歲的安・哈瑟薇結

婚。幾年之後，爲了我們可能永遠無法得知的原因，他離開史特拉福、他的妻子和三個小孩，搬到倫敦去。

　　莎士比亞初到倫敦幾年的活動鮮爲人知。之後他進入頗爲成功的演出團體張伯倫爵士組劇團。到了二十八歲的時候，他已是知名的演員和劇作家了。

　　他持續在倫敦居住和工作了好幾年。在劇院因爲瘟疫而關閉的時間裡，他寫下最早的十四行詩和兩首長敘事詩。他居住並工作於倫敦的東北區，那便是詹姆士・勃比吉（James Burbage）經營的兩座劇院——玫瑰劇院和天鵝劇院所在之處。在一五九六到一五九七年間他跨過泰晤士河，搬到邦克賽區去，那便是勃比吉在一五九八年蓋環球劇院的地方。

　　一六○三年伊莉莎白女王辭世時，她的繼位者詹姆士一世便全力資助莎士比亞的劇團。他們於是成爲國王劇團（The King's Company）。一六○八年時他們取得布萊克弗瑞爾劇院（Blackfriars Theatre）——一個比較小、比較高級的劇場——並繼續在兩個劇場裡演出劇碼。

　　莎士比亞在一六一○年時自劇場退休下來。由於他的戲廣受歡迎——而且他深諳投資之道——所以他已經是一個富翁了。而且經由國王認證他也榮登合法紳士之榜。他於是榮歸故里史特拉福，住在新地這個地方，他的家想當然爾是當地城裡最大的一戶。

　　莎士比亞在一六一六年四月二十三日辭世，享年五十二歲（是的，他顯然是在他生日那晚去世的，但記得嗎？他的生日只是基於新生兒出生三日後要受洗的習俗而猜測出來的）。莎士比亞的遺體被安葬在史特拉福聖三教堂的聖壇裡（據我們所知它仍然在那兒）。

六、莎士比亞的戲劇

　　莎士比亞的戲劇一般而言是被分成三大類：歷史劇、喜劇和悲劇。莎士比亞在寫作的時候當然不知道這個分法，所以他的許多劇作其實可以符合不只一種的類型，而且其中有些劇作還獲得諸如「黑色（或是諷刺）喜劇」副種類的稱謂。無論如何，這三大類提供給我們一個可以檢視他作品的實用分類。

歷史劇

　　莎士比亞以寫許多關於英國國王的戲來呼應他同胞對他們歷史的濃厚興趣。他寫了《理查二世》（*Richard II*）、《理查三世》（*Richard III*）、《約翰國王》（*King John*）、《亨利五世》（*Henry V*），以及《亨利八世》（*Henry VIII*）。有些題材是如此有趣以至於他還不只寫了一部而已：《亨利四世》，第一部和第二部；以及《亨利六世》（*Henry VI*），第一、二和第三部。（莎士比亞也許是好萊塢主打商品、續集的始作俑者！）偉大的英國演員勞倫斯‧奧立佛在一九四○年代演了《理查三世》和《亨利五世》的電影版本。一九八○年代晚期又拍攝的另一部《亨利五世》電影版本正足以說明該戲的不朽魅力。

　　《理查三世》描寫葛羅卻斯特公爵理查‧普蘭他奈血腥取得政權的故事。理查的確是一路謀殺直到取得王位為止，他殺盡所有妨礙他的人——包括他自己的兄弟克萊倫斯，和兩位年幼王子。被描述成是一個駝子醜八怪的理查，不知怎麼地說服了

安，一位他早年手下冤魂的寡婦，嫁給他。理查國王接受李奇蒙公爵軍隊的挑戰。在那場戰役裡理查不幸落馬，於是喊出那句著名的話來「馬！馬！我用我的王國來換一匹馬！」李奇蒙於是和他單挑，殺了他，成為亨利七世。

喜劇

　　莎士比亞寫了至少有十六部喜劇：《暴風雨》（*The Tempest*）、《如願》（*As You Like It*）、《冬天的故事》（*The Winter's Tale*）、《威尼斯商人》（*The Merchant of Venice*）、《第十二夜》（*Twelfth Night*）、《無事自擾》（*Much Ado About Nothing*）、《辛伯林》（*Cymbeline*）、《仲夏夜之夢》（*A Midsummer Night's Dream*）、《溫莎的快樂妻子們》（*The Merry Wives of Windsor*）、《馴悍記》（*The Taming of the Shrew*）、《維若那二紳士》（*Two Gentlemen of Verona*）、《皆大歡喜》（*All's Well That Ends Well*）、《錯誤喜劇》（*A Comedy of Errors*）、《波里克利斯》（*Pericles*）、《愛的徒勞》（*Love's Labour's Lost*），以及《高貴親戚二人組》（*Two Noble Kinsmen*）。兩部黑色或諷刺喜劇：《惡有惡報》（*Measure for Measure*）和《脫愛勒斯與克萊西達》（*Troilus and Cressida*）。這些戲劇的風格涵蓋範圍從鬧劇到奇幻劇，從粗鄙、低俗的幽默到伶牙俐齒的急智反應和文字遊戲。

　　《馴悍記》說的是一個落魄的年輕紳士薄楚秋（Petruchio）答應和脾氣又壞又愛撒潑的凱撒琳（Katherine）結婚。他以侮辱她，叫她凱特（Kate）——她最討厭的暱稱——來展開他的追求。她愈攻擊他——不管是言語或是肢體上的——他就愈宣稱

她具有淑女儀態和好教養。婚禮結束後，他帶她回家對她好得要死：他拒絕一切不適合她的食物、服飾和寢具。當他堅持時間是夜晚而非白晝時，她終於同意了，並且再三同意後，才讓他改變看法。到末了悍婦終被馴服，而且凱特還作了一篇絕對會冒犯到現代女性主義者的結尾演說，強調妻子的責任是要去愛，去榮耀，去順從她的丈夫——甚至當他的踏腳墊也在所不惜。

悲劇

　　以下便是莎士比亞的悲劇（注意有些和歷史劇是重複的）：《哈姆雷特》（*Hamlet*）、《馬克白》（*Macbeth*）、《李爾王》（*King Lear*）、《奧塞羅》（*Othello*）、《安東尼和克麗歐佩特拉》（*Antony and Cleopatra*）、《考利歐雷諾斯》（*Coriolanus*）、《羅密歐與茱莉葉》（*Romeo and Juliet*）、《凱撒大帝》（*Julius Cæsar*）、《理查二世》、《理查三世》、《雅典的泰蒙》（*Timon of Athens*）、《約翰國王》、《泰特斯·安莊尼克斯》（*Titus Andronicus*），以及《亨利六世》。

　　莎士比亞的悲劇和依斯克勒斯、索福克里斯和尤里皮底斯的希臘悲劇相當地不同。莎士比亞並不堅持時間、地點和情節的統一性，他允許他的故事天馬行空自由自在，涵蓋很長的時間並且經常包含副情節。他的主角的確具有悲劇性的缺點，但有時候（像在《理查三世》裡）我們很難看出他們像是希臘悲劇裡的「骨子裡是個好人」。

　　李爾王讓我們看到一個愚蠢的老國王決定在死前將他的王國分給他的三個女兒。當他要求她們說出她們是如何地愛他

時，他的兩個女兒，蕾崗（Regan）和崗娜瑞爾（Goneril），在他耳邊誇大地宣稱了她們的愛，而第三個女兒卻堅持她只給她該給的愛。他覺得她的言行「比蛇牙還要利……，」所以什麼也不分給柯蒂莉亞（Cordelia）。不多久之後這位老人就被他那兩位「充滿了愛」的女兒給掃地出門了。在他死前他終於明白柯蒂莉亞才是最愛他的。

閱讀莎士比亞

如果想到要讀莎士比亞你的脊椎就發麻的話——而且還不是高興期盼的發麻——那麼請牢記在心：莎士比亞是他那個時代的史蒂芬·史匹柏或是法蘭西斯·福特·柯波拉。他寫的戲是要給各式各樣的人欣賞的，沒有人會認爲他是一個經典，得正襟危坐，充滿敬畏之情地去看待他。的確，我們的語言和莎士比亞所寫的已相去甚遠，但人性的根本——以及莎士比亞將它們呈現給我們的純熟技法——一點兒也沒改變。

大部分美國高中學生會閱讀一本或多本以下列出的劇本：《馬克白》、《如願》、《凱撒大帝》、《哈姆雷特》、《羅密歐與茱莉葉》、《威尼斯商人》、《仲夏夜之夢》、《暴風雨》和《第十二夜》。任何一本上述的劇本都很適合做爲初讀莎士比亞者的開始。

莎士比亞對於詩句的運用應該不會讓你一頭霧水。他絕大部分的詩句都很流暢而美麗——而且它還會是演員的夢想。大聲唸出這段在《暴風雨》裡普拉斯培若的演說吧：

我們的宴會到此結束了。我們的演員，

正如我所預告的，全都是些精靈，而且

就像這無端編織的幻影，

那雲彩繚繞的高塔，華麗的宮殿，

神聖的廟宇，偉大的地球本身，

是啊，所有它所承繼者，都將灰飛煙滅

而且，像這虛幻盛會之褪卻，

不留下任何的軌跡。我們之為物

正如夢境之構成，我們小小的一生

也只不過是夢境一場罷了。

七、法國文藝復興劇場

　　文藝復興也是砰的一聲轟然而至法國。它對法國劇場的衝擊叫人震驚。這個時期的法國劇場不似伊莉莎白劇場那樣有廣大的群眾訴求。最好的劇作家和演員在一個比較小的室內劇場裡，為宮廷和社交圈裡的的菁英們演出。模仿新近重新發現的希臘羅馬作品的新古典主義（neoclassicism）浪潮具現在兩位劇作家的作品裡：皮耶·高乃依（Pierre Corneille）和讓·拉辛（Jean Racine）。

　　高乃依（1606-1684）在一六二九年以一齣叫做《梅麗特》（Melité）的儀態喜劇展開了他的事業，但是很快便改走比較古典的方向。他的悲劇《米蒂亞》（Medea）、《何瑞司》（Horace）和《龐貝之死》（The Death of Pompey）刻板地固守著時間、地點和情節的統一性。他最受歡迎的戲，根據傳說中西班牙英雄冒險犯難的故事寫成的《席德》（Le Cid），在風格上就比較浪

漫，打破了古典主義的規範。

拉辛（1639-1699）挑戰了高乃依法國劇場祭酒的地位。他的悲劇《布瑞塔尼柯斯》（*Britannicus*）、《奧利斯的依菲吉尼亞》（*Iphigenia in Aulis*）和《費德拉》（*Phedre*）為他贏得殊榮地位。許多人相信拉辛將法國的悲劇人性化了，就如同索福克里斯和尤里皮底斯將希臘悲劇人性化一樣。據說柯涅爾（Corneille）展示了人所應該是的樣子，而拉辛則展示了人原本所是的樣子。

莫里哀（Molière）是Jean Baptiste Poquelin（1622-1673）的筆名。他是許多喜劇的作者。他對當時人物和大眾文化的諷刺經常受到批判而且有時還慘遭禁演。他同時身兼演員、導演和劇作家，而且和莎士比亞一樣，是特技表演的大師。他最著名的戲劇包括了《太太學校》（*The School for Wives*）、《塔圖夫》（*Tartuffe*）、《唐璜》（*Don Juan*）、《小氣鬼》（*The Miser*）、《自我憎惡的醫生》（*The Doctor in Spite of Himself*），以及《想像病人》（*The Imaginary Invalid*）。

《想像病人》是一位憂鬱患者阿根（Argan）的故事。他鬼計多端的僕人幫阿根的女兒欺騙她老爸答應讓她結婚。很多笑點是在嘲弄這位病人，以及假扮名醫毫無忌憚的蒙古大夫身上。據說莫里哀在演這位憂鬱患者時當場倒地不起，並且在同一天稍晚即告不治與世長辭。

習作：

1. 做一個模型或是畫一張海報介紹伊莉莎白時代的劇場。

2. 爲克里斯多福・馬羅、班・強生、詹姆士・勃比吉，或是莫里哀寫一份傳記。

3. 讀《伏爾朋》、《浮士德》、一齣莫里哀的喜劇或是任何非英文課指定的莎士比亞劇作，並向全班做報告。

4. 背一篇任何莎士比亞劇作中的演說（大約二十五行）。向全班朗誦。

5. 做一張海報，介紹從獅心理查到伊莉莎白一世的英國國王和他們的家族關係。

第十三章

劇場化妝

　　從第一個演員踏進營火旁的光圈裡重現那成功的打獵起，從雅典的戴奧尼斯劇場的第一齣戲起，從莎士比亞在環球劇院演出起——Well，你知道的——演員已經了解到他們外表看起來如何的重要了。他們知道觀眾評斷他們靠的不只是他們的表演，而且還有他們的外表。

　　不管演員是如何地才華洋溢與辛勤工作，不管他的聲音和舉手投足之間是多麼神似那位為近視眼所苦的西雅圖四十歲高薪主管——如果他的臉和雙手（以及所有看得到的皮膚）看起來更像是美國西南部青少年的話，那麼觀眾就得苦苦奮鬥才能保住成功刻畫角色的絕對必要條件「信假為真的張力」。而我們當然不希望觀眾必須要奮鬥才能欣賞我們的表演，不是嗎？

　　預備有效的化妝是一個重要的步驟，同時也是每個演員，尤其是那些想要進到正規劇場者所必須要能掌握的步驟。在電視和電影工業裡，他們照慣例是會提供化妝師的，但是舞台演員幾乎從來沒有被提供過什麼化妝師。而且，就像那句老話說的，如果你希望某事做對的話，那麼就自己動手吧！

　　讓你自己看起來像另外一個人——一個劇中角色——有兩個步驟：決定這個角色的外表，然後上妝達成那個效果。就讓我們仔細分析吧！

一、角色分析

　　「你們這些 ＿＿＿＿＿＿ 都一樣！」（在空格裡填上下列任一項：小孩、青少年、男人、女人、學生、老師、父母、退休的人、南方人、西方人、東北佬、美國人、移民、墨西哥人、亞

直接化妝法vs.角色化妝法

從來沒有學過劇場化妝的人有時候會以為只有兩種化妝法:直接化妝法——當角色和演員本身是同一年齡層而且外表普通的話;以及角色化妝法——當角色和演員本身在年齡和/或其他人格特質上明顯不同時。錯了!

除非你的劇作家朋友特別為你量身定做了一個角色——在每個細節上都正好像你——否則的話你就必須要去分析角色,去發掘這個角色的外貌在哪些特定方面是和你自己不相同的。

有時候(比方為了上綜藝節目或電視上的訪談)一位表演者必須要做修飾化妝,這樣他或她的臉在會讓臉看起來像是沖刷過而且扁平不堪的強光下有儘可能不錯的狀況。而那正接近於我們所謂的直接化妝法!

洲人、歐洲人、英國人……諸如此類的)。問題是,當然囉,沒人喜歡只因為一個或兩個相同的特點就被拿來和一整個大類的人混在一起。學生並不全都一樣。老師並不全都一樣。父母並不全都一樣。退休的人並不全都一樣。諸如此類的!

為了能夠創造一個獨一無二的角色特徵——在化妝上同時也是在表演上——你必須要去分析角色,去找出使這個角色有別於其他角色的地方。換句話說便是,準確一點!究竟是哪些

因素使得每個人／角色之間有所不同？

H.E.A.R.T.H

　　hearth這個字是幫助你記住角色分析六大要素的記憶法。每個字母代表六大要素的其中一個：遺傳，環境，年紀，種族，性情和健康。所有這些要素都會影響到一個人的外表──在現實生活或是在戲裡。

★遺傳

　　遺傳（heredity）指的是那些遺傳自我們父母和祖父母的特徵──我們的家族特徵。如果你演的角色是戲裡另一個角色的血親的話，那麼遺傳就很重要了。在林絲（Lindsay）和克魯斯（Crouse）演的《與父為生》（*Life with Father*）裡，所有的孩子們都有跟他們父親一樣的紅頭髮便是一件要緊的事。有時候，當然啦，孩子看起來並不怎麼像他們的父母，而且兄弟姐妹之間彼此也不太像。

★環境

　　環境（environment）是決定一個人外表的一大因素。圖書館員和伐木工人看起來不一樣，至少有部分原因是因為一個是在室內工作，而另一個是在室外工作。一個一輩子都在逛街旅行的富婆看起來會和一個每天都在速食店裡工作到了晚上還得在辦工大樓裡清掃地板的婦女非常地不同。佛羅里達人和明尼蘇達人不同──即使他們工作性質雷同──只因兩州的日照量大大地不同。環境還包含了時間因素：深褐色肌膚在今天已經

不像幾年以前那樣受到歡迎了，「蜜桃奶油」肌膚在一百年前是多麼令人豔羨，而復辟時期最受喜愛的膚色竟是我們說的蒼白無血色！

★年紀

年紀（age）是可以欺騙人的。人的時間年齡只有部分等同於外表。並非所有五十歲的人看起來都一樣。外表的年齡受到遺傳（早衰的灰髮、男性的禿頭）、環境（日照或風刮引起的皺紋）、健康（慢性病使人老得特別快）和性情（皺眉引起的皺紋）的影響，這只是其中的少數幾個例子。

★種族

種族（race）也是一個重要因素。現在已經不像以前那麼常有演員必須扮演其他種族成員的戲了。不過，在有些戲和有些地方還是要了解主要種族團體的相關外表特徵。

★性情

性情（temperament）是我們用來指涉人格特質的字眼。臉會洩露一個人的感性人格。一個經常微笑的人比較會在眼尾出現我們叫做「魚尾紋」的細小皺紋。一個成天皺著眉頭的人就會產生皺眉紋——在雙眉之間垂直的皺紋。一個很少表達情緒的人——以及很少出外受到日曬風刮的人——通常只會有極少的皺紋。

★健康

健康（health）在許多方面會影響一個人的外表。有兩個必

須要分開考慮的疾病範疇：急性病和慢性病。有時候在戲裡的角色會得到急病像是感冒、麻疹或是暈船。有時候角色故意假裝生病。所以你必須要知道他所犯疾病在外表可以看得到的症狀。角色有時候患的是慢性病、病期很長或是經常反覆發病，像是關節炎、哮喘、多發性硬化症或是糖尿病等。這些疾病也會產生特定的外顯症狀（像是一種偏黃的膚色），而那便得成為角色「外表」的一部分。

演員的化妝分析必須包含hearth要素裡的每一項。在某些製作某些戲的某些角色身上，某些要素比起其他要素來說可能比較不那麼重要，但面對每個角色時，所有要素至少都要被考慮到。演員到哪裡去找到這種分析的資訊呢？

角色研究

我們會將這部分精簡處理，因為在第七章裡已經提到過相同的東西了。針對一個角色可以有三個訊息來源：劇作家在舞台指示或描述裡是怎麼描述這個角色的（以及這戲的時空背景）、角色怎麼說他或她自己的，以及戲裡其他角色怎麼說這位角色的。就是這些了！不過這三者分別都有一個重要的補充。

首先，許多戲只以「當前」來指出該戲發生的年代。如果你的表演是在一個正式製作裡的話，那麼導演和設計師會決定一個特定的時空背景（有時候它甚至會遠離原先「預期」的背景……莎士比亞的《暴風雨》就被當成是科幻小說來處理，太空船取代了原劇作裡的帆船），但如果你是在準備一份角色分析並且構成你自己的練習的話，那麼決定權就在你身上了。一個不錯的線索是去找出那齣戲的版權或是首印日期——這可以看

MCMXLVI？

　　找到版權日期可能只是打了一半的仗，如果你看不懂羅馬數字的話。（羅馬數字是出版社和電影公司發明的產物，目的在使他們的讀者和觀衆對一本書或電影的實際年齡感到一片霧煞煞。）以下是一個簡短的說明。

　　每一個字母代表一個特定數字。

I=1　　　　　V=5

X=10　　　　L=50

C=100　　　D=500

M=1,000

　　一個較小數目放在較大數目之後時，要把較小數加到較大數去。反之，較小數放在較大數前時，則要被後面的較大數減掉（IV等於4，LX等於60）。

　　那也就是說MCMXLVI可以被分解爲M=1000，CM=900，XL=40，還有VI=6。合起來就等於1946。（爲什麼他們不直說就好了？）

出劇作家所謂的「當前」是什麼時候。這個特定線索對那些老到已經重印好幾次的戲——像是《我們的美國表親》（*Our American Cousin*）或《皆大歡喜》——或是那些譯自其他語言的戲——像是《櫻桃園》（*The Cherry Orchard*）或是《羅斯馬復》（*Rosmersholm*）——而言卻沒什麼多大幫助。這些例子的解決方

法是到另外一本書去（顫抖地）查這齣戲或是這位劇作家，看看這齣戲是在什麼時候寫的。那應該就可以解決問題了，除非你是面對一齣寫於一個時代而背景卻設定在另一個時代的戲，像莎士比亞的《凱撒大帝》（它原來演出時是穿著莎士比亞時代，而非羅馬帝國的服飾）。在那些案例裡，你必須非常具有創意──或者就向你的老師尋求協助吧！

記住在仔細閱讀之後才可以決定劇中角色所做之陳述是否為真。有時候角色會說謊。有時候他們會誇大其辭。只因一位角色說他自己是「高大、黝黑，而且帥氣」並不意味著它就是事實──同理，另一位角色將他描述成是「一個蒼白疲憊、乳臭未乾的小矮子」這句話也是一樣的。你必須將所有事情考慮進來，包含角色的動機！

二、臉部解剖

針對人類臉部結構的清楚了解，對設計並執行好的劇場化妝而言是非常重要的。熟知隱藏的骨骼結構，它的凸起和凹陷，會讓演員／化妝師可以清楚描繪出應該如何處理一個特定臉龐，以及在研究一個特定角色知道這個角色的臉龐大致應該是何模樣。

研讀185頁圖。用你的眼睛和手指頭在你的臉上找出每一個突起和凹陷的地方。學習它們的名稱，因為下面的討論中常常會提到這些名詞，所以你理所當然要記住它們！

人類頭蓋骨之突起及凹陷處

三、……的臉部變化

　　曾經想過你五十歲或六十歲或七十歲時會看起來如何嗎？對老化過程有一個基本理解——以及在化妝室裡上個幾堂課——就能夠給你一個相當不錯的概念！

　　一張有著光滑皮膚和硬挺上下顎的年輕臉龐共有四個主要敵人：時間、地心引力、陽光和情緒。日積月累地，這四個因素會結合起來給一張臉所謂的特徵。

　　隨著時光飛逝，我們的肌肉和肌肉之間的連結組織會喪失彈性。我們臉上最常使用的肌肉會比那些較少使用的肌肉維持較久的彈性和力量。這些使用過少的肌肉會因無情地心引力下

拉的作用而拉緊並下垂。那麼為什麼有些肌肉比起其他肌肉而言較常使用呢？那便要歸因於陽光和情緒了。我們的臉會反應出我們的情緒狀態。我們笑的時候，我們會使用某一組的肌肉。皺眉時則使用另一組。瞇眼時——通常由太陽和風所引起的——則又是使用一組特定的肌肉。正如在重量訓練或健美過程當中，經常做輕微重量但不斷反覆的練習將會使肌肉強壯而且線條優美。這些因素的結合，再加上遺傳的特質，便會產生一張與別人有所區分之老人臉上特定樣式的皺紋和摺痕。

說得再準確一點兒

讓我們看看臉上的特定部位以及它們是如何受到老化過程的影響。

前額骨和眉拱一樣，通常會隨著年齡增長而變得更明顯。太陽穴通常也會變得更明顯。魚尾紋，即從眼角往外擴散出去的皺紋，是老化的一個非常普遍的產物。顴骨會變得更明顯，而法令紋（從鼻角到嘴巴的外側）會變得比較深。隨著皮膚下垂，鼻翼也會變得更容易看到了。其他個別的特點如年輕時即出現的內凹下巴，也會變得更明顯。下陷的雙眼甚至會更往眼窩裡縮進去。

雙唇會變薄而且失去它們自然的顏色。顎線會因為肌肉下垂造成的肥胖雙頰而變得不太明顯，尤其是在那些較為豐滿的臉頰上。眼皮有時候也會下垂無神。

臉色也會改變，不過這有個別差異。就男人而言，鬍鬚在變灰之前經常會長得更為濃厚一點。女人跟男人一樣在年歲漸長時會產生不同的疤痕、斑點和膚色暗沉。酒喝得多的人會因

為靠近皮膚的微血管破裂而經常有紅鼻子或紅臉頰。

四、面相學

面相學是一種看人臉特徵來判定一個人人格特質的方法。我知道，我知道：你不能靠書的封面來判斷書的好壞。但那卻是我們一直都在做的一件事。我們會將特定的人格特質和情緒與特定的長相聯想在一起，並且由此來判斷一個人——有時候便會造成莫大與永久的損失！

長相在傳達一個人的訊息（或錯誤訊息）上有很大的力量。在卡通裡就可以看到這樣的力量，只消卡通畫師幾筆筆觸就可以傳達給觀眾對所畫對象的情緒和人格一個立即而強烈的指涉。

我們不會花大幅篇幅在討論類似面相學的這類東西上——那要花好幾頁才說得盡。我們只須提一些些引起你的興趣便行。請謹記在心的是個別長相的「訊息」有很大程度是會受到其他長相的影響。整張臉必須要做整體的考量。

前額

額頭高和後退的髮線經常和高智商聯想在一起。這適用於男人和女人身上，不過在男人身上可能還要強烈一些。

皺眉紋一般來說有兩個成因。皺眉紋可能代表一個脾氣很壞的人，但它也可能代表一個人花很多時間在沉思上面。

這些臉除了「眉毛」以外其他全部相同，然而我們卻「看」到不同的感情狀態：悲傷、生氣、嚴肅、吃驚。

眼睛

「眼睛是靈魂之窗。」……諺語是這麼說的，而眼睛——或是眼睛周遭的肌肉——當然會透露關於一個人的許多訊息。

突出的雙眼通常被認為是美學家或夢想家的特有屬性，而深陷的雙眼則和善於分析的心靈有關。眼睛距離相近的，尤其是眼睛也小小的話，通常會被認為指涉的是不老實。大而空間配置得當的眼睛則是讓人可以信任者的象徵。

魚尾紋可以指涉一個經常微笑或大笑的快樂的人——或者它們可能只是意味著這個人花很多時間在日照多風的戶外。

粗眉常被認為是象徵有主見的人，而細眉指涉的可能是柔弱被動的人格。眉毛濃密而且往各個方向生長的人象徵一個任性而沒有組織感的人。靠近眼睛的眉毛——尤其是雙眉在中央連結或幾乎連結者——被認為是狡詐卑鄙的象徵。高而彎曲的眉毛可能指涉一個智商低而且容易受騙上當的人。

鼻子

鼻子有許多形狀和尺寸大小。它們可以是筆直或彎曲的，

節粒或平直的，長的或短的，下彎或上曲的，寬的窄的或是斷掉的。一般而言，大鼻子指涉的是力量和領導能力。長而窄的鷹鉤鼻暗示一個有高雅品味的人。一個球莖鼻子，即鼻頭大而圓者，暗示著放蕩好逸樂，特別是如果它是紅色的話。

因為鼻子和耳朵是身體最後停止生長的部位（通常長到四十多歲為止），所以較長的鼻子經常暗示著上了某種年紀了。尖鼻子代表好管閒事的人。彎曲的鼻子讓人聯想到粗魯肌肉型的人──很容易和人幹起架來。

嘴巴和嘴唇

寬嘴巴指涉的是一個大方的人，而小嘴巴則暗示這個人可能很小氣而且口風很緊。厚唇指涉一種感官本能；薄唇則指涉嚴謹的個性。

下巴

堅硬的下巴暗指堅強而積極主動的個性。一個有孱弱而退縮下巴的人經常被視為是意志不堅而且消極被動的人。

臉頰

圓潤微紅的雙頰屬於快樂的人。削薄雙頰可能指涉一個很少有時間享受生命樂趣的生意人。在嘴巴和耳朵中間清楚可見的凹陷皺摺（叫做jugal fold）暗指殘酷的特性。

五、觀察臉形

　　只要對著一張臉看它一眼就行了。我們幾乎立刻就會知道這張臉有狹窄的鼻子、深邃的眼睛以及消瘦的雙頰,或者那張臉有寬鼻和豐潤的雙頰,或者又另一張臉有豐唇、深陷的法令紋和凸顯的雙眼。換句話說,我們所看的已經超過了它的顏色和臉部的輪廓,我們看到的是它的縱深。

　　人類有雙目視覺(binocular vision)——兩隻眼睛聚焦在一起,我們可以看到立體的三度空間,亦即具有縱深視覺。當你凝視你「另一半」的雙眼時——或者在近距離看別人的臉——你就在運用你的縱深視覺,但我們雙眼的距離並不是那麼地遠,所以說立體作用會隨著那張臉的快速遠移而迅速轉弱。一張距離八到十呎的臉對我們的眼睛而言已經是太遠了,無法製造真正的縱深視覺。

　　所以……我們到底要如何才能「看」到一張臉的縱深呢?亮影和陰影!我們已經習於臉上亮影和陰影的尋常模式,當一張臉遠到雙目視覺無法發揮效用時,我們便依靠亮影和陰影的位置和大小來顯現出臉部的立體結構。這對劇場化妝師而言真是一大福音,因為它意味著只要在我們需要的地方畫上陰影和亮影色,我們便可以欺騙觀眾的眼睛讓他們看到實際上並不存在的形狀。

欺騙我們的眼睛

　　化妝師並非劇場裡唯一依賴光影和陰影錯覺的人。舞台設計師和畫師也使用這個技巧。一個完全平面的物體可以像這樣只畫上幾條線條就讓它看起來有一種縱深。因為我們習慣看到物體從上方受到光照，所以如果我們用「陰影色」在上方和一邊畫線，用「亮影色」在下方和另一邊畫線的話，我們就會看到下沉、洞，或是凹陷。將顏色對調則會製造一個突起的區域。

雙眼注意囉！

　　重要的是你開始要注意（全心地）你所看到的（用你的雙眼）臉龐！從你自己的臉開始吧！看著鏡子注意你鼻樑上的亮影，以及你鼻子兩側的輕微陰影。看你額頭上的光線。如果你太年輕沒有皺紋，你幾乎總是可以靠著拉緊或擠壓你的臉以逼出暫時的皺紋來。大口地笑然後找出凸顯你自己法令紋的陰影和亮影來。瞇眼皺眉好看出魚尾紋和皺眉紋來。看看這些陰影和亮影的關係為何（假設臉部的光線來自正上方）？

研究其他人的照片。許多演員搜集人們的照片名之為化妝參考圖樣（makeup morgue）。這些照片通常是由雜誌等地方剪下來，然後小心地用黏膠貼到硬紙上去。小的圖樣，或是比較大張的，通常就存放在活頁夾冊裡，分門別類如兒童、青少年、成年人、老年人、不同種族等等。一套收集管理良好的參考圖樣對演員／化妝師而言是極有用的資源。

練習亮影和陰影畫法

在你開始將化妝品塗到臉上前，先學會如何用亮影和陰影來欺騙眼睛吧。你只須用一張白紙和一隻附有橡皮擦的軟心鉛筆就可以開始練習了。

背景不要像紙張那麼純白的話會比較好，因為你可以用橡皮擦去製造亮影部分。首先，用鉛筆側塗出一系列寬、軟，而且重疊的淡灰色線條。接下來，用你的手指將那淡灰色均勻摩

擦開來（你的手指也會沾染上石墨，所以要進行到下一步驟之前記得先要將手洗乾淨）。

　　用筆尖或筆側畫陰影，開始時非常黑然後漸淡到幾乎和背景一樣（放一張紙在你的手和畫紙之間以免弄髒你的作品）。用橡皮擦在陰影最黑部位接合處製造出最明亮處，然後漸暗到幾乎和背景一樣灰。

　　要記得那句老話：「一開始沒成功的話，再試一下，再試一下吧！」如果一開始成功找不著你的話，不要放棄！換到背景的另一個地方再重新試試看！試著畫出像下圖一樣的東西來。它顯示的是臉上皺紋或摺痕處的亮影和陰影的正確關係（是的！當光源在臉部上方時——它幾乎總也是如此，亮影部位必須要在陰影部位的下方）。

　　玩一下！做個實驗吧！用你的鉛筆、橡皮擦和紙張玩一玩吧。很快你就可以轉去畫臉了。你的老師可能會提供給你空白臉紙張，要不然你也可以去影印一些來。如果你想省錢，你可以描下195頁的臉。

　　步驟基本上都是一樣的，就像194頁連續圖所示，但這回你要做的是讓一張臉產生立體感。再一次叮嚀，不要害怕用你的

工具做實驗。

　　195頁有一張空白臉讓你去影印。用影印好的紙去練習陰影和亮影畫法。你要完成一張你分析並設計出你所飾演的特定角色的圖樣來。

用來設計一個妝的空白臉。下面是完成圖例。

六、在化妝室裡

　　最後終於到了不再只是用鉛筆和紙張的時候了。你要把化妝品塗到你的嘴巴上，還有你的鼻子以及眼睛上了！不過在你大筆揮舞你的海棉和刷子之前，還有一個重要事項你必須要了解。

　　現代演員使用的有三種化妝品：油彩彩妝、餅狀彩妝以及乳狀彩妝。這三種都各有其利弊。

　　油彩彩妝（grease paint）是現代化妝品裡最早的一種。它是將不同的顏料（顏色）混合調到油裡去。它通常是裝在軟管裡（像畫家用的油彩一樣）或是小罐子裡賣的。油彩彩妝的好處是顏色很容易攙雜調和，而且它可以完全覆蓋住演員的皮膚，所以可以徹底而任意地改變膚色。它的缺點是它會封住毛孔和汗腺，引起演員流汗和發癢（而且你不能去抓它，因為你會破壞你的妝，即使你的妝已經用蜜粉「固定」住了），而且非得使用冷霜或類似產品才能卸妝。此外大部分人也真的不喜歡將任何油膩的東西塗到敏感的肌膚上。

　　餅狀彩妝（pancake makeup）是乾的。它是裝在扁平塑膠粉盒裡賣的。它必須沾水（沾溼的海棉和刷子）上妝。它很容易卸妝（香皂和水），它不須用蜜粉來「固定」，而且它不會堵塞皮膚上的毛孔。不過，一旦上妝後，便很難去遮掩畫錯的地方——通常你必須要洗掉畫錯的地方然後重新再畫——此外也很難在臉上調和顏色或做濃淡處理。

　　乳狀彩妝（creme-type makeup）是最新且漸受歡迎的產品。

它同時擁有油彩彩妝和餅狀彩妝的一些特質。雖然需靠蜜粉來固定彩妝，而且很容易調和顏色，它卻是以水為底（非油性）的產品，不須額外的水便能用手指、海棉或刷子來上妝。而且它只須用香皂和水便能清洗掉！

上妝

這部分可用來當作一系列的化妝實驗指導。當你逐項進行時，讓你自己有足夠的時間嘗試並且犯錯，而且要記得那句老話：「一開始沒成功的話，再試一下，再試一下吧！」也要記得，每次在化妝室裡工作完畢之後你必須要花時間去清理（你的臉和你在化妝室裡使用的空間）。

仔細閱讀（並了解）每一項之後才開始化妝。

★粉底

乳狀化妝品是用手指頭或小海棉塗到臉部的。取出少量你選好的粉底化妝品分散著點到你整張臉上去。點好之後，用你的指尖將它們塗抹開來，在整張臉上形成一張平滑的膜。太多的粉底會形成難看的塊狀物（記得要將粉底塗抹到所有看得到的皮膚上，諸如你的脖子和耳朵，不過因為在化妝室裡練習的時間有限，所以你可以只塗在臉上）。

★法令紋

這是從鼻角開始往下到嘴角外的大皺摺。它們是許多人——尤其是年輕人——臉上最大的「皺紋」。用刷子取出少量陰影色。握住刷子使之和你的臉成垂直狀，用筆尖在皺摺最深的

部位畫一條細而黑的線。然後用側刷來柔和或畫出線條的外側。確認這條線的外側是柔和的邊而內側則是硬而尖銳的邊。整條線的寬度會決定皺摺的深度。這條線的兩端必須收成一個尖尖。接下來，延著陰影內（硬）側畫出一條細的亮影線來。不要讓亮影色和陰影色混在一起。這條亮影線必須有一條硬邊緊靠著陰影的硬邊。軟化亮影線的另一邊（靠近臉的中央）。最後，在兩邊臉頰前端各畫出一條柔軟的亮影線來，用你的手指頭摩挲它們的邊緣，讓它們漸暗到溶入周圍的粉底去。

用刷子末端來畫一條線

用刷子側面來「畫出」一個陰影

★魚尾紋

這些是從眼角向外放射出去的小皺紋。它們有時被稱為笑紋。它們的畫法和法令紋一樣，只是比較小一些：每一條皺紋的陰影在上，亮影在下，硬邊相遇在中央，而軟邊自皺紋中央往外暈開去。一定要將這些皺紋──和其他所有的皺紋──只畫在它們自然生成的部位。你可能需要擠眉弄眼，或甚至用一根手指和姆指去招擠你的眼角以找出它們的位置來。

★鼻子

　　鼻子的形狀和大小會向觀眾透露許多人格特質。他們是藉著陰影和亮影來感知鼻子的大小和形狀。基本鼻影畫法是：黑色往後，亮影色在前。要讓你的鼻子看起來比實際上細一點的話，就要將陰影色塗到從軟骨鼻樑邊上開始的鼻子兩側；然後在鼻子中間塗一條細的亮影。要讓你的鼻子看起來比較寬的話，就要將陰影色塗在鼻子兩側的下方，並且將亮影處畫到鼻樑中間的兩側——即陰影自然會出現的地方。至於斷掉的鼻子則可以畫彎曲的陰影和亮影線來表現。

亮影和陰影可以使鼻子看起來窄一些、寬一些，或甚至是斷了的樣子！

★眼睛

　　要讓眼睛看起來比較深邃的話，便要將陰影色塗到上眼瞼內側靠近鼻子的部位。突眼的畫法則是用亮影色取代陰影色塗

在相同的部位。注意這裡的
陰影色也會讓兩眼顯得比較
近一些，而亮影色好像會將
雙眼拉開一些。眼睛下方的
眼袋最好能夠按照實物照片
來描繪。基本上，眼睛下方
的眼袋或眼囊會包含一條相
當深的皺紋——硬邊遠離眼

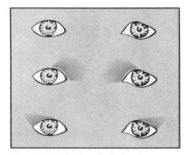

每一對眼睛的距離都相同。

睛——其下有一條銳利的亮影線，而其上還有一條較細緻的亮
影線。

★眼線

在睫毛底塗上陰影色（或其他顏色）可以強調眼睛，而且
經常是必須的——即使對男性角色而言——當劇場很大，角色
很年輕，或是那齣戲在每一方面都是非寫實的時候。就像在畫
皺紋一樣，用筆尖畫出一條細線來。除非你是扮演一個古埃及
人或是一個默片明星，否則絕不要去描出整隻眼睛來。一般的
畫法是描出整個上眼線和下眼線的外面一半。試著畫出不同長
度，而且讓上下眼線在外眼角處接合或留一個小小的開放空
間。描繪眼線通常會讓許多人練習滿久的。幾乎所有人都會用
另一隻手當穩住拿眼線筆的那隻手，而有許多人在畫上眼線時
會用一個指尖來壓住眼皮不讓它張開。

★前額

你可以對你前額所做的一件最壞的事情就是在它上面畫皺
紋線。不管你是多麼地小心，結果可能都是一個看起來像遭卡

假扮的細節

　　如果你扮演的是一個比較老的角色，要知道單單只有皺紋是不夠的！有兩件事最容易讓觀眾感受到他們看到的是一張畫了皺紋的年輕的臉：光滑無瑕的皮膚，以及明顯的下顎線。回去看你的參考圖樣研究上了年紀的人的照片，特別注意老人斑以及其他臉色方面的東西。這些可以（也應該）用化妝品模仿出來。下顎線則可依以下所描述般地完成假扮。

　　車輾過的前額！想要給一種上了年紀的印象的話，只要在前額骨和眉拱上畫上亮影即可。這樣便會增加它們二者中間稍微低陷處的深度感。不要在這兩者中間畫上陰影，否則你會看起來好像有一個骯髒的前額。特別要給男士的建議是，在髮線，就在前額高一點的地方，塗亮影會產生髮線後退的效果。

★下顎線

　　隨著年歲漸長而失去光彩並且下垂的眾多肌肉之一便是嘴巴正下方顎線上的小肌肉。要造成這種效果，你必須要先找到那塊肌肉，方法是將一根手指頭放在下巴上，再把大姆指放在下顎線大概中間的位置，然後輕輕擠壓。這樣通常會引起一個皺摺出現在這塊肌肉的前端邊緣上。用一小條陰影標出這條皺摺的位置，往下畫到下顎去。從這一點，延著下顎線下方往後畫一條半圓的線，然後再往上到下顎線上來（你也可以在下巴

絕無例外！

　　我可以想到的毫無例外的規則只有一個，而且它是適用於劇場化妝的：

　　陰影絕對不能沒有亮影的搭配

　　很多時候是只有亮影而沒有陰影，但是從來沒有發生過只有陰影而沒有亮影的情況！

下方畫一條陰影線，連接到兩條原初皺摺的內端。這在表現雙下巴時特別有用）。在這條半圓線裡畫一條柔和的亮影，記住它要下到下顎線下面去。至於雙下巴，在下巴下方陰影的下面塗下一條柔和的亮影。如果是一個比較肥胖的角色，你就必須將原來的陰影線在顎線下方拉得更後面一些才回到下顎線上方來。

★瘦削的雙頰

　　要製造出瘦削雙頰的外貌，主要的工作是要找出塗陰影的

正確點。陰影應該延著顴骨線來塗，就在它開始下彎靠近上齒
齦和牙齒的地方。陰影塗得太下面會看起來像是骯髒的雙頰。
陰影必須要小心延著顴骨塗抹，然後用刷子的側平面把它往下
拉到臉頰下。讓陰影上端維持相當清晰可見的線條，不過不必
像皺紋線那樣地銳利。在陰影上方塗上亮影，稍微往上拉。小
心別讓兩個顏色碰到或混到了。

★太陽穴

隨著年紀增長，太陽穴會變得愈來愈明顯。將陰影塗到界
定太陽穴的那條從眉毛開始延伸到髮線位置的線外。將陰影往
下往外刷到太陽穴本身去。稍微將陰影的前端畫柔和一些，並
且在陰影靠向髮線之際增加它的柔和度，使隆起的骨頭看起來
平一些。將亮影直接塗在骨頭突起處，將它稍微拉向前額的中
央去。

★蜜粉

蜜粉必須塗在乳狀化妝品上以固定它並且去除它的發亮情
況。它是整個化妝程序裡的最後一個步驟，因為要在蜜粉上塗
抹以及混合額外的彩妝是非常困難的事。上蜜粉最好是用那些
大、軟而圓的刷子（將蜜粉灑在刷子上——或者用刷子去沾蜜
粉——然後輕輕地將它刷到臉上去），不過傳統的粉撲也可以
啦。只是要記得：將蜜粉拍到你的臉上去——用粉撲摩擦會擦
掉你臉上的妝，毀了你的妝和粉撲。而不管你用什麼方法，都
要傾身向前，這樣粉才不會掉到你衣服上。

多濃？

　　要塗多少的化妝品？以及它應該有多濃？唯一可以確知的是盡你所能地猜測吧，然後在畫好後站到舞台上去，站在你表演時要使用的燈光下。請你的導演——或另外一位有好眼力的人——從不同的距離來看你。事情常常會是如此的，當你的妝從多數觀眾席看起來剛剛好的時候，從前排看起來卻很可能太濃了一點，而從後排看起來又太淡了一點。此外請記得，當你在化妝鏡裡看著你自己的時候，你比任何一位觀眾都還要靠近你的臉！

七、超越基礎

　　當然囉，關於化妝還有許多要學的。如何使用蓬鬆亂髮來當鬍子和落腮鬍、用粉撲和其他材料來改變鼻子的真正形狀，讓老演員看起來年輕一點，諸如此類的。電視和電影的妝，在攝影機（和觀眾）非常貼近演員的情況下，有時候需要做一個演員臉部的模型，並且製作橡皮塊貼到皮膚上，然後再將「顏料」化妝品塗上去。

　　這些以及其他的技巧在任何有關化妝的書裡都可以看得到。如果你有興趣想要超越這些基礎的話，到圖書館和書店去找這些書，並且不斷地學習吧！

習作：

1.開始製作你自己的化妝參考圖樣。最好的照片——彩色或黑白的——來自於雜誌上。確定在獲得允許之後才剪下它們！用黏膠將你的照片貼到厚紙上。組織化是重要的：你的收集會增加，而且你會希望儘可能容易地找到你要的東西！也要記住，你做的是圖樣而不是拼貼，所以讓每一頁上的照片都有很好的空間排列。將你的圖樣頁集中到活頁夾冊裡。

2.完成這章節裡的化妝項目。

3.為一齣戲裡的一個角色設計並執行化妝。包含一個完整的角色分析和化妝圖樣。清楚標示你要使用的材料。最後把它當成要在你學校舞台上演出般地把妝畫好。

第十四章

舞台導演

　　導演是做什麼的？總管！導演引導一齣戲劇製作的各個層面：演員、佈景、服裝、燈光——所有你說得出來的事情。導演負責定義並達成一齣戲的特定藝術標的。

　　雖然導演並不能製作或繪製任何佈景、縫製任何戲服，或是吊掛任何燈具，可是他或她卻負責整合所有這些事情的從業人員。儘管導演沒上台去為觀眾表演，他或她卻負責設計並排練表演的人。簡單地說，導演正是一齣戲劇製作背後的統合力量，是那個確保所有部分可以搭配合宜的人。

　　要成為一個好導演需要一輩子的時間。你要儘可能知道更多事物的更深層面——並非只有劇場的事物，而是一般廣泛的事物。你對每件事物知道得愈多，你就可以引領更多的東西到導戲這個深具挑戰和報酬的工作上。歷史、音樂、心理學、文學、科學、哲學、藝術、數學、木工、舞蹈——所有這些及其他領域的知識將會對你的導演功力加分。事實上，這些知識將會對你人生裡幾乎所有的事情都有所幫助：你對人、這個世界、這個宇宙知道得愈多，你就愈有機會去看去理解。

　　因為這本書是專為劇場學生寫的，所以我們將我們的討論限制在與演員共事過程裡的特定要件：詮釋劇本、設計表演以及指揮排練。了解這三個議題之後你就可以開始當導演了。

一、詮釋劇本

　　導演必須要從仔細理解劇本開始。為了達到這個目的，我建議至少要讀完三次全部的劇本。第一遍時，將你自己當成觀眾般地閱讀劇本——只要得到對情節、角色和情緒的基本概

念。第二遍時，再次閱讀整本劇本，這一次特別注意每一單場戲的內容（看第七章），以及它是如何透過演員的對白與動作來呈現表演的。第三遍時，手裡拿著一隻鉛筆來讀劇本——可以記筆記、畫下重要片段，並且在邊邊畫一些小圖示。

第一次閱讀

坐下來一次讀完整個劇本，就好像你是觀眾在看戲一樣。你甚至可以在中場時間休息片刻！記得所有的東西都要讀進去，就像第七章所建議的一樣；這樣你就不會錯過在舞台指示裡所提到的重要表演細節。到了你閱讀完畢時，你就會知道基本的東西了：情節、角色以及主題。這時候花個幾分鐘寫下你對整齣戲的印象，包括「那齣戲裡發生了什麼事？」以及「那齣戲是在講什麼？」

第二次閱讀

這一次沒有驚奇了。你已經知道情節的結果、角色的身分，以及其他的種種了。在你閱讀時，用一隻鉛筆將劇本分成眾多小而可以處理的片段。

有著很多角色以及／或者很多場次的戲通常可以被分成「單元、節次或段落」（French scenes）。一個單元包含任何兩個角色之間所發生的對話和動作，結束（以及下一個單元開始）於一個新角色進來和／或其中一個角色離開時。有彈性一點！你用的劇本最好是三場戲或是四個角色，或任何方便的數目。有時候根本不可能去決定一個單元結束而另一個單元開始的正

確時刻，但是為一場具有多位角色的戲排排練進度表常會變得比較容易一些——而且排練時間可以更有效運用——如果使用這個方法的話。

你必須列出劇中角色。為每一個劇中角色寫簡短描述。為每一個角色決定他在劇裡的一個整體動機——這個角色想要做什麼？

第三次閱讀

這一次，紙筆在側地讀過整部劇本，在你注意整齣戲的機制時記下筆記與要點。記下卡司議題諸如角色人數。有幾位男角？幾位女角？有無特殊的卡司要求（如其中一位角色必須要彈吉他，一位角色是六歲小孩）？寫下舞台設計議題諸如舞台佈景數量，以及在每一個佈景裡舞台上同時間之最多角色數。他們會在相同時間全部坐下嗎？在服裝、道具、燈光和音效上有特殊需求嗎？

導演新手很少有與全數設計人員一起工作的豪華待遇，所以你很可能必須自己做舞台設計。一開始先列出舞台佈景的特殊需要：門、窗戶、座位安排等等。然後用鉛筆畫出幾個可能的鳥瞰圖來。確定你有考慮到劇場視線——不要把家具或其他佈景物件放到會遮住大部分舞台讓觀眾席裡許多位置看不到舞台的地方。也要時時刻刻注意舞台動線：當演員在舞台上走動時，會不會撞到其他演員？他們的移動會不會製造出有趣的視覺圖案來？如果你做的是寫實劇，確定整個佈景，包含外舞台的「房間」，在建築上是可能的——別把窗戶放到臥室門和廚房門上去了！

當你考慮過所有的草圖並且下決定之後，畫出最後的鳥瞰圖來。並非一定要將每一個物件按照正確比例畫出來，但至少要接近正確的尺寸大小和距離。

二、設計表演

設計走位和表演是一件耗時的工作，它強迫導演要去擷取他或她對該齣戲的藝術靈視。以下是一些你應該考慮到的事項。

構圖

導演必須考慮到觀眾看一齣戲是在看一系列的圖像。就算舞台上可能幾乎經常是在移動當中，你仍應謹記在心必須要做出令人愉悅的視覺構圖。最重要的元素可能是平衡。佈景本身必須要是「平衡」的，而演員在舞台上的安排也要是平衡的。

重要的是要記得平衡並不一定是絕對的對稱——舞台上一邊的東西並不絕對一定要和另一邊的東西相配才行。把舞台想像成是一個翹翹板，中間點就在舞台的正中央。視覺上沉重的物件（像大型或黑色的家具），如果把它們擺放在靠舞台中央位置的話，比較容易取得平衡。單一和成群的演員也都是「物件」。

分析到最後，最好的指導方針是：用你的雙眼。如果你覺得「舞台圖像」看起來還不錯的話，那麼整個構圖可能就沒有問題（當然，我必須要捉住這個機會提出，對藝術、藝術本身

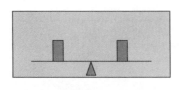

上圖：對稱平衡。
中圖：靠中央的大物件被遠離中央的小
　　　物件平衡過來。
下圖：遠離中央的大物件被許多小物件
　　　平衡過來。

——繪畫、素描、雕刻——以及藝術史的研究，將會對你的藝
術、美學品味提供珍貴的訓練）。

圖像化

　　導一齣戲就像是一個延長而且擴張了的說故事形式。多半
故事是隱含在對話當中的，而導演必須動用他可以運用的所有
工具——包括舞台圖像——來幫他說這個故事。從這個角度來
想吧：廣播劇依靠的是觀眾可以聽，電影和電視劇多半依靠的
是觀眾可以看（那就是為何常有很長的片段根本沒有任何的對
話），舞台劇則結合了看和聽——雖然強調但並非完全依賴在聽
的部分。

　　觀眾看到的東西一定有助於整齣戲的故事述說。想像你是
在看電視而且把聲音的部分關掉。多半時候你至少可以跟上故
事情節的大綱：銀行裡男人拿槍穿過櫃台指著行員，行員把錢

塞到袋子裡，男人拿著袋子走到門口，男人射擊銀行守衛，以及等等等等。雖然大多數人在看一齣戲時無法把聲音關掉，你仍然必須設計好整場演出，讓如果他們可以關掉聲音時，他們還是可以了解情節的基本大綱。

　　導演必須要做的是將劇本的文字和角色的意圖轉化成圖像。這些圖像並不會靜止不動地站著，所以移動的模式（patterns of movement）是非常重要的。以下是一些基本移動

模式，它們經常在舞台上被用來表現一段關係之間的變動態勢。首先，A角「攻擊」B角，B角站著不動。這個攻擊當然並非一定是身體上的，只要A角企圖說服B角某事，那就算是攻擊了。有時候，B角會「逃離」A角的攻擊。這個移動模式可以是任何一種，從鬧劇裡在舞台上彼此互相追逐，到通俗劇裡的潛近受害者，到羅曼史裡英俊小生對美麗少女的緩慢而浪漫的追求。第三種可能性是B角具體回應，在舞台上反擊回去。這個模式常用到爭吵和打架的戲。在一場A角為B角所拒，並且決定繼續嘗試不同說服策略的戲，比方像一個青少年企圖說服他老爸晚上把車借給他，還可以在視覺上用其他的移動模式來表現。

最後一個你需要知道的模式必須包含三個（或更多的）角色。
經常發生的情況是，在一場衝突的戲裡，會有一個「支持」A或
B的第三角色。如果在那場戲裡C角立場有所改變的話，你可以
用變化三角形的模式來暗示他的改變。

心理學

　　以下少數的幾個要點當然無法取代介紹心理學的課程，甚
至也無法取代幾年的生活和對人群的觀察。不過它們爲你的走
位，特別是從圖像化的角度而言，提供了一個起始點。

　　多數沒有仔細思考過的人可能會說愛與恨是相反的兩極。
然而這卻值得我們三思，愛和恨——或任何強烈的情感——其
實具有許多的共通點。事實上，愛與恨兩者的反面是冷漠。這
對導演來說是重要的，因爲它透露了劇本裡的移動模式。

　　將愛與恨想成是馬蹄磁鐵的兩極好了。最強的馬蹄吸引力
是在磁鐵的兩極，隨著你逐漸遠離兩極，磁力就跟著逐漸變
弱。到了磁鐵的中央便根本就沒有吸引力了。同樣地，愛與恨
兩者都有吸引力，而冷漠卻沒有吸引力效果。

　　在舞台上兩個彼此相愛的角色似乎很明顯地會往對方移動
靠近。比較不明顯但事實卻如此的是，兩個相恨的角色也會彼
此靠近。兩個相愛的人獨處時，他們的引力可能會以擁抱爲結
束，而兩個相恨的人可能便是拳腳相向了。導演通常都會讓這
兩組角色在舞台上靠近。擺一個障礙物在兩個仇人中間，不管
他是另外一個人、一件家具，還是其他什麼東西，以避免兩個
角色真的打起來。

　　在許多戲裡佈景可以用來透露角色的心理，因爲它決定了

每一個角色花費最多時間在舞台的哪一個地方裡。這個「家庭基地」（home base）理論滿好用的，比方像在一齣關於一個家庭的戲裡，佈景就是家裡的客廳。爸爸有最喜愛的躺椅嗎？媽媽老是坐在沙發邊靠桌燈的位置嗎？小強習慣坐在某個特定位置做功課嗎？許多現實生活中的家庭正是以這種方式在使用他們的家，而類似的概念在其他種類的戲劇裡也經常是很有用的。

吸引眼光

有時候電影或電視劇的導演好像很容易做到這件事。如果觀眾在某個時刻必須要看一個特定演員臉部表情的話，導演所要做的只是為他的臉部反應拍一個特寫鏡頭即可。這樣在那個時刻觀眾便沒有其他選擇只能看那張臉了。

對舞台劇導演而言，日子就沒這麼好過了。除非你是在導一齣非寫實的劇，可以把所有的燈光關掉只剩下一盞對焦聚光燈照在演員的臉上，否則你便無法強迫觀眾一定要看著某樣東西。他們的眼光可以自由地在整座舞台上漫步游移。你必須要使用更細緻的技巧來確保觀眾看你要他們看的地方。

下列每一個重點提示的技巧會將觀眾的眼光和注意力導向一個或一群特定演員的身上。我們將單獨說明每一個技巧，可是切記戲劇是一個動態而充滿活力的過程，所以有時候我們很難在同一時間只使用到一個單一的技巧。再次提醒，要用你自己的眼睛和耳朵去鑑定你工作的成果！

★動作

動作會吸引人類的眼睛。那就是為什麼一般認為一個演員

導什麼？

　　多數人都以為導演的工作是在舞台上「引導演員」。那些具有較多劇場知識的人可能會在單子上再加上設計師、技術員以及舞台工作人員。話雖如此，許多導演卻發現可以將他們的工作視為是「引導觀眾的注意」。畢竟，劇場就是這麼一回事，娛樂以及啟發觀眾。如果我們無法使觀眾看／聽和注意重要表情、動作和對話的話，那麼我們根本就無法娛樂或啟蒙了！

正在說台詞時，另一個演員有所動作是錯誤的形式安排。一個演員的一個強烈動作幾乎就會立即引來觀眾的注意，不管此時舞台上正在發生什麼其他的事情。所以，打個比方，觀眾在看瑪麗對法蘭克的台詞所做的反應時，確定要讓那位扮演法蘭克的演員在說完台詞後維持靜止不動，好讓扮演瑪麗的演員，就算她並沒有任何台詞要說，也能轉個身，或者走一步，或者坐下來，或者突然站起來。

★高度

　　當其他事物高度相等時，觀眾傾向於看著身高比較高或站在舞台地板較高處的演員。站著的演員會比坐著的演員吸引更多的注意。站在佈景高處如台階上的演員比站在地板高度的演

門在哪裡？

　　身體位置和舞台位置的考量通常會影響到舞台佈景的設計！許多舞台佈景都至少有一個進場的門。這扇門應該被擺在佈景的側牆還是後牆上？研讀劇本，研判有沒有本身很重要，或是伴隨重要對話的入場或出場。一般而言，一個演員從側牆門出場會是一個比較強的出場——他無需背對觀眾。然而，進場最強烈的則是從上舞台的牆進來——演員一進場就面對觀眾了。

員會獲得較多的注意。

★身體位置

　　正面面對觀眾的演員最容易吸引觀眾的注意。1/4位置次之。側面也還可以，3/4位置比背對觀眾還要弱一些。

★舞台位置

　　舞台上有某些位置是比其他位置還要「強」的。也許因為英文——以及多數其他的語文——是順著左到右、上到下寫和讀的，所以右上區（從觀眾角度看來即是左上角）可能比左上或甚至左下要來的強一些。當然囉，隨便問一位演員「最好」的地方是哪裡，答案幾乎總是「舞台中央」！

★聲音

其他事物相當時，觀眾會看著正在說話（或發出其他聲音）的演員而不會看著安靜不出聲的演員。這一點在言談之間需要暫停片刻的緊張戲裡特別重要。做這暫停動作的演員必須「抓住cue點」這樣觀眾才知道應該看向哪裡，一個實行方法是弄出一個聲音來，或是在暫停之前說出一兩個字來。

★燈光

許多戲，甚至是那些叫做寫實的戲，都允許「玩」一些燈光亮度的東西。就算差距小到幾乎沒人注意到，觀眾還是比較會注意站在比舞台其他燈光要稍微亮一些的燈光裡的演員。

★視線

這對導演是一個非常有用而且細緻的工具。當一個觀眾看舞台上的好幾個演員時，他或她的眼睛並非同時看著所有的東西。其他事物相當時，我們的眼光傾向於從「左上角」開始看起，然後跨越整個舞台到下舞台來。當我們的眼光遇到一位演員時就會立刻停下來，而且一定會去看他或她的臉。如果這個演員正在看著另一位演員，我們就會跟著他或她的眼神看過去，然後我們發覺我們也正看著那位相同的演員。小心運用這個技巧可以讓導演將觀眾導向一個單一的演員身上，而不必讓所有其他演員直接盯著他看。

★對比

對比有許多種。對比和前面探討過的各類技巧不同，因為

它並不依賴「其他事物與之相等」。事實上它正好相反，它依賴的是不同的事物。觀眾傾向於去注意舞台上與其他人物或事物不同的——在任何一方面不同的——人或事物。如果有十位演員穿著藍色衣服，那麼一位穿著棕色衣服的演員就會吸引觀眾的注意。如果六位演員是站著的，那麼一位坐著的演員就會引起注意，除非站著的演員擋住他不讓觀眾看到他。如果除了一位演員外，其他演員都在四處走動時，那麼那位靜止不動的演員就會成為觀眾注意的焦點。以下是一些對比的圖例。尺寸大小、形狀、顏色、位置、光線、位移，甚至是聲音——所有這些都可被用來提供引起注意的對比。

編排練進度表

　　因為有許多因素會影響到排練進度（劇本長度、可使用天數、每天可使用的時數、卡司和工作人員的經驗水準），所以一

齣特定戲的排練進度表就非得由該戲導演在製作時間裡排出來不可。

下面即是一張排練進度表應該包含的東西。右手邊的百分比是我們建議給你的排練時間分配比，請自由採用以配合你的特殊需求。

讀劇
走位和複習排練　　　　　20%
重點排練　　　　　　　　25%
整排
在排練時間一半之前演員就要丟本
丟本排練　　　　　　　　5%-10%
整排
修戲　　　　　　　　　　25%-30%
整排
技術排練　　　　　　　　5%
彩排　　　　　　　　　　5%

許多導演發現倒著排排練進度滿方便的，從上演日開始，然後是最後彩排，然後依此類推到最早的讀劇。在本章後半部（「三、指揮排練」）會提到每一種排練的特殊訊息。

準備排演本

導演手中的劇本通常叫做排演本，因為它或者類似的東西在演員丟本後會用來做提詞本。在有影印機之前，排演本是將劇本剪開來，一頁一頁貼到中間有一個長方形洞——略小於劇

本——的三洞活頁紙上。這種方式讓每一頁劇本都有很寬的邊，讓導演可以寫下走位、角色筆記、燈光cue點等等。影印機則讓今日的導演可以不用做所有這些剪貼工作就可以達到類似的效果。

　　排演本是不可或缺的。它給你足夠的空間寫或畫小簡圖以提醒你自己重要的角色關係、位移模式、座位安排等等。一本仔細準備的排演本是排練時的一大時間節省器，而且它會說服卡司（和工作人員）相信你是認眞在導這齣戲的。

　　許多導演仍然使用一個經過時間淬鍊（或是老掉牙，如果你堅持的話）的設計走位方法。他們坐在廚房或是餐廳的桌子那兒，清出一個小區域當作舞台，然後用鹽罐、胡椒罐以及其他桌上的「東西」來代表演員，讓他們在桌子舞台上移動就好像他們在演戲一般。這是一個很棒的方法因爲它用眞實物件來幫你把整齣戲視覺化。這樣也比較容易去設計好的構圖和圖像化，並且避免排練時的交通阻塞。有些導演則會畫上無以數計

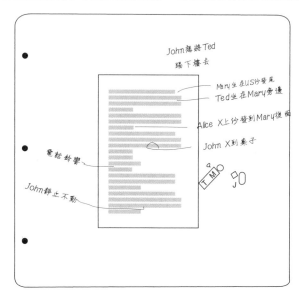

的小草圖，儘管其中大部分都會被丟到垃圾桶裡去。有些導演則發展出他們自己視覺化以及記錄他們「看到」舞台上發生種種的技巧。你也得發展出你自己的方法，可是目前，請先試試設計劇本走位的「鹽巴胡椒」法。

請確定你是用鉛筆寫下所有的筆記。導演總是會更改關於走位和其他事項的想法，而擦掉會比畫掉乾淨一些！

如果所有這些看起來像是一大堆麻煩的話，請記住你花在準備你排演本的每一個鐘頭，將會在排練時省去你和演員至少兩個鐘頭的時間。排練時間太珍貴，絲毫浪費不得，演員也會厭倦站著等導演苦思下一步該怎麼做。一旦你看著演員站在舞台上時，你就無法避免要去更改走位。話雖如此，花在事先仔細研究走位的時間和精力，還是可以幫助你避免犯耗時的錯誤，例如必須讓所有卡司回到兩頁前去更改走位，因為當主角要進場時，竟然有三個人站在門前面！

這是一個不錯的主意，排演本裡應該包含所有燈光表、服裝表、道具表、排練進度表，和其他任何事關整齣戲成功與否的表。雖說舞台經理也應該從設計師和工作組長那兒搜集到相同的資訊，但是有備無患嘛。如果燈光組長生病了，文字記錄的燈光cue表、燈光表、燈具表等等將會讓代組長不必花太多的力氣就可以上手。如果舞台經理丟了他或她的排演本，導演的本子可就是比黃金還珍貴的資源了。而且如果導演無法出席排練的話，排演本還是可以讓舞台經理、卡司和工作人員繼續工作而不會浪費掉一次的排練。

謙沖為懷

　　不要怕聽演員給的建議，而且還要認真考慮這些建議。你無需同意所有的想法，但也不應該予以斷然拒絕。對這類討論採開放的態度並不會減低你對卡司的權威，反而還可能會有所增加。更何況，大約在排練的第一個禮拜之後，每個演員比起你來，可能對他或她個別的角色還要有更深更廣的認識呢！

三、指揮排練

好的排練有三個原則：

1.不要浪費時間。
2.不要浪費時間。
3.不要浪費時間。

　　換句話說，不要浪費時間！在排練的時候，演員和工作人員都在等著你的指揮。所以事先準備才會如此之重要。如果你花了三個鐘頭來準備一個鐘頭的排練，你就會在排練時替每個人省下許多時間。如果你是和五位演員和四位工作人員一起工作的話，只要二十分鐘的時鐘時間就等於三個鐘頭的人頭時間

（9×20＝180分＝3小時）。

讀劇

　　第一次的排練通常都是坐著的——但是沒有晚餐可以享用！導演（通常還有舞台經理）會帶領演員大聲唸過整本劇本。這是可以釐清少見字的發音和意義，並且探討導演對這齣戲的基本概念的一個機會。

　　導演必須準備好告訴演員關於這齣戲的一些重要事項。這包含該戲的時空背景，以及它的類型和／或風格。在許多時候也包含關於劇作家以及他或她在劇場史上定位的訊息。不要害怕演員問一些你無法回答的問題！何不記下問題及時尋找答案以便下次排練時可以回答。

走位和複習排練

　　走位排練要慢慢來。你必須給每一位演員他或她的走位指示，而且給他們時間將這些走位寫到他們的劇本上。你必須經常掙扎著要去適應演員傾向「正常」速度的習慣。要他們動作快一點可能會使他們沒有時間寫下走位指示。表面上看起來好像節省了時間，但結果將會導致浪費更多的時間，因為下次排練時，你勢必要再給一次走位指示。

　　在給完每一場戲的走位之後，在同一天或是下一次排練時，讓演員再走一次。這會讓他們對那一場戲有一種流暢感，而且讓你有可以看出走位問題並且予以更正的機會。

重點排練

這些密集排練應該用來讓演員加強角色表現，讓導演強調整齣戲的重要結構因素。應該鼓勵演員多多實驗他們的身體和聲音，嚐試不同的走路方式和說話方式，好讓他們的角色鮮活起來。導演應該指出重要的情節重點（像是危機和高潮）、角色之間的關係，以及它們對整齣製作之整體效果的重要性。

演員可以拿著劇本來排練，但是應該儘早鼓勵他們將眼光移開劇本。舞台經理應該拿著劇本坐在一旁喊cue點（「燈亮」，「鈴……鈴……鈴……」等等）以及唸缺席演員的台詞。導演必須得空來看和聽演員；如果你不知道整齣戲現在進行得如何，你就無法正確地引導它。

這些排練經常都是非常多變而瑣碎的。有時候一頁或兩頁就要來回重複好幾次。有時候只是幾行的對話或是一個小地方就要花好多的時間。但是，很重要的一件事是，你要知道劇本裡沒有一個地方是不重要的，而且你不能讓每一場戲的排練間隔隔太遠。舉例而言，如果你每一場戲排三場排練時間，那麼一場戲的排練間隔將會是八到九天。那麼為避免間隔太久，你就可以在第一場戲和第二場戲的排練期之間安插一個第三場戲的「整排」（run-through），第二場戲和第三場戲中間安插第一場戲的整排。

丟本排練

大約排練進度到一半的時候，整齣戲會開始看起來和聽起

分段排戲

　　以下是一個可以讓你儘可能經常排「整齣戲」的好方法。將你的排演本倒著從後面往前標出頁數，從最後一頁開始。將頁數寫在書頁的右上角。在重點排練或修戲時，請你的舞台經理注意剩下的時間。當剩下的分鐘數等於劇本剩下的頁數時，便讓卡司毫無中斷地演完整齣戲。到下一次再排戲時，讓卡司毫無中斷地一直演到你們昨天停止「working」的頁數。就從這個地方開始繼續working（放慢腳步）直到剩下的分鐘數等於剩下的頁數為止，然後再繼續一直演到結束。

　　如果你們排戲時間很短，你可以每一幕戲分開來從後往前標頁數，以確保每天可以「做完」一整幕戲。

　　來像一齣真正的戲了！但是災難卻正要來臨：演員必須要丟本了。突然之間，那美好的timing、戲的流暢性、角色之間鮮活的互動，全都消失殆盡了。演員滿腦子能想的竟只是「我接下來要說什麼」？

　　有些導演新手會同情他們的演員，准許他們「再排練幾次」再丟本。但是在這個排練階段，劇本之於演員就好像拐杖之於一個從斷腿中復元的人一樣。你延遲丟開拐杖，你也就延遲增強腿（或劇）力。整齣戲的「肢離破碎」恐怕在所難免──它

反正都會發生的，不管你等了多久才丟本。而且你等得愈久，
你的演員就愈沒有時間從災難中復原，好繼續建構一個強而琢
磨發亮的表演。

　　在這類排練中不要對你的演員有太多的期望。暫停排練以
增加新的東西或是處理一場戲的timing問題可能是毫無意義的。
重要的是你要採取堅決但是支持的態度。堅持你的演員必須要
專注，能二話不說並且不看提詞者地大叫「提詞」。

　　丟本最壞的影響在兩或三次的排練後便會消失不見。每個
人終於可以嘆一口氣放下心來，然後繼續準備修戲。

修戲

　　丟本之後，你的演員會發現他們進入一種創造的新境界
了。可以走過並琢磨幾個單場戲、幾頁戲，或是幾行台詞，直
到它們發亮為止。就像前面所說的，要記得安排定期走一遍和
／或使用分段排練技巧以維持整齣戲的「現時性」。

　　從觀眾席的不同位置來看排練。確定你不管坐在哪裡都能
看以及聽到演員。如果需要的話，你還可以變更走位。

　　最後的修戲應該不要有提詞人。讓卡司不要中斷地至少走
過一整場戲。記下問題（例如讀台詞、cue點太慢出、沒有能量
等等），在排練之後提醒演員。當然，也一定要提到他們的進
步！

技術排練

　　這些排練代表與演員的工作在有一定的成績之下可以告一

導演的角色

> 　　導演要扮演許多不同的角色。下列只是其中的
> 一部分！
>
> | 表演老師 | 個人顧問 |
> | 舞台助手 | 啦啦隊隊長 |
> | 評論者 | 設計師 |
> | 公關高手 | 教官 |
> | 搞笑高手 | 廣告經理 |
> | 演員 | 超級劇迷 |

段落了。此時不宜再變更走位，演員也應該停止實驗，專注於
連貫性而非創意的表現。

　　燈光、音效、所有道具和佈景都應該完成並且在排練時放
到戲裡面。這通常意味著你必須叫演員暫停，好調整燈光或音
量，並且重複某些片段以利燈光和音效組的工作。

　　因為技術排練非常煩心費時，所以許多導演偏愛在排練過
程較早的時候，在聲音、燈光等等已經預備好時就將它們整合
進來。如果你的排練空間、可使用的時間，以及工作人員經驗
夠的話，那麼我們極度推薦這個方法。

　　現在你要記下燈光、聲音、道具、換場和卡司方面的筆
記。在排練結束時留下足夠的時間將所記下的種種告知劇組人
員，同時清理劇場、收好道具等等。

彩排

　　彩排像是沒有觀眾的表演一樣。整齣戲無間斷地演出——除非發生緊急嚴重的狀況……比方第二場戲開始時燈光出問題沒法亮了、舞台上的右牆倒塌了等等。

　　時間允許的話，不妨讓演員不上妝地做兩次彩排。這可以讓他們熟悉穿戲服的感覺，並且練習換戲服的動作——而不會將妝弄到衣服上。至少要有兩次完整化妝的排練，其中包括最後的彩排，這一次應該儘可能像是正式演出般地處理，要逼真到連開幕的時間都要計較。有些導演喜歡在最後彩排時邀請幾位觀眾來看戲，好讓卡司和工作人員有機會在第一次「真正」演出前體驗觀眾的反應與回應。

　　你在彩排時記下的東西應該包含整齣戲的每一個面向。要留下充分的時間將筆記告知卡司和工作人員，並且讓演員收好他們的戲服以及卸妝。

演出

　　終於到上演夜了！在幕升起前你要向卡司說些什麼？大部分的導演——至少在業餘劇場裡——會提醒演員他們投注了多少心血，鼓勵他們「像排練般地把它演出來」，還有就是告訴他們他們有多棒。

　　在職業劇場裡，導演的工作在開演夜就完成了。從現在起整齣戲「屬於」舞台經理了。不過，業餘導演則還要繼續掌控他們的卡司和工作人員。想辦法建立他們的能量水平以避免

「次夜鬆垮」的情況。提醒卡司和工作人員，每一位觀眾，即使
是在閉幕的那一晚，都有權享受他們的最佳表現，此外相互之
間的嬉戲玩耍並不適宜。

　　導演工作挫折有之，收穫也有之。再也沒有像合成一齣迷
人戲劇演出般的心跳悸動了。盡情享受吧！

習作：

1. 寫一篇報告說明劇場導演，從伊莉莎白時代
 的演員／經理，到十九世紀歐陸的舞台監
 督，到我們今天知道的導演藝術的發展。
2. 閱讀並報導一位二十世紀偉大舞台導演的傳
 記或自傳。
3. 為一齣獨幕劇準備一份排演本，包含舞台速
 寫和走位。

第十五章

舞台設計與繪圖

　　為舞台設計佈景是一項創意挑戰，它會給予那些全心追求者在藝術與情感上有巨大的報酬。演員、導演、服裝裁縫、燈光設計師——任何與這項表演藝術有關聯的人——都會從學習舞台設計和佈景繪圖中獲益良多。有許多人也將這些觀念運用到他們自己的居家生活裡。

　　許多職業舞台設計師本身便是畫家。他們的設計流程一開始便是畫一些小草圖，從想像觀眾看到的舞台應該是什麼樣子來開始發展他們的想法。這些設計師用水彩、壓克力，或其他的材料製造出很棒的繪畫——叫做彩繪圖（renderings）——以做為他們最後的設計。

　　我們多數人沒有那種繪畫的技能，但是我們還是可以成為能幹的設計師。首先將我們的注意力集中在平面圖上——家具的安排、門和其他的佈景裝置——我們可以做出可被導演和演員接受的設計，幫助他們將劇作家的訊息傳達給觀眾。

一、閱讀劇本

　　不管我們採取何種方式，設計流程總是從閱讀劇本開始。大多數人發覺閱讀三次會滿有助益的。

第一次閱讀

　　將劇本從頭到尾讀一遍——最好是坐下來一次讀完。這次閱讀會讓你得到這個劇本的一些基本訊息，和對這個劇本的一個大概感覺：這齣戲的情節、角色、歷史背景、情緒、類型和

風格。它幾乎和觀衆第一次看這齣戲演出時會得到的訊息和感覺是一樣的。

第二次閱讀

當你再次閱讀劇本時，你的焦點要從情節、角色和情緒的筆觸中移開來。因爲既然你已經知道故事裡發生了什麼事情，那麼你就可以集中注意力在劇本的結構上。

說明、引發事件、危機、高潮、結局──所有在第七章探討到的名詞──在這次閱讀裡會比較容易看出來。你也比較能夠看出整齣戲的主題，與看出不同因素是如何交織在一起運作的。

第三次閱讀

到了第三次閱讀時，手中便要拿著鉛筆和紙了。在閱讀時你必須記下特殊的要點。在這次閱讀中特別注意在對話或舞台指示中直接與舞台佈景有關的部分。

需要多少個入口／出口？它們是一般常見的門、法式門、有秘密鑲板的，還是有布簾的拱門？當角色下場時，他們是走向哪裡──大廳、臥房、廚房、戶外，還是其他地方？

有多少人必須在同一時間一起坐下？你必須爲他們所有人提供足夠的椅子、沙發、長椅、窗邊的座位、凳子，或甚至是地板空間。

演出中需要一個壁爐或是火爐嗎？或是對話中特地禁止這類東西？舞台上有實際可用的燈具嗎？舞台上有電話、收音

聽起來很熟悉？

　　「嗯……，」你自言自語道：「我之前好像有讀過像這樣的東西。」你絕對是對的，如果你有讀過第十四章「舞台導演」的話。如果你還沒有讀過那一章，那麼在還沒太深入舞台設計之前，趕快去讀它一遍吧。導演和設計師一定要一起緊密地工作（雖然他們並不是同一個人！）而且他們的工作是互相仰賴的。他們之間共有的看法和理解是非常重要的。

機、電視機或是洗衣機嗎？

　　必須將全部或部分的階梯（如果有的話）露出來讓觀眾看到嗎？如果有窗戶的話，在演員進來或出去時，我們會看到他們從房間「外面」經過嗎？觀眾必須透過窗戶看到其他什麼東西嗎？

　　在對話或演出中有關於房間裝飾的線索嗎？地板是否非要鋪上東方地毯？圖畫後方要有一面堅固的牆嗎？

　　戲劇如此廣泛而多樣，所以我們不可能在這裡列出所有的可能性。只能說閱讀時必須要專注，開放你的心還有揮動你的鉛筆！

二、基礎素描和草圖

在過去為劇場做設計需要會用鉛筆和紙來畫基本草圖的技能：使用畫板、T形尺和三角尺。電腦時代則為設計師帶來新的便利，允許經驗豐富的電腦使用者可以嘗試許多想法，而不必一再重新來過或是擦掉大部分的線條。人們仍然使用基礎草圖的技巧，即使是在電腦時代，它們仍然影響著平面圖和其他設計草圖的外觀。具有能看與畫鉛筆素描和粗略平面圖的能力——甚至在沒有電腦時仍然可以完成草圖——是非常重要的。

平面圖

在建築和室內設計裡，平面圖被稱作floor plans。在劇場裡，它們則被稱作groundplans。不管它們被稱作什麼，它們都是舞台的「鳥瞰」或地圖。它們顯示出舞台上物件的尺寸大小和位置。

平面圖是按縮尺比例繪製而成的，也就是說圖上的每一吋代表真舞台上一個固定而統一的較大距離。大比例草圖通常使用圖上1/2”等於舞台上，空間的比例。許多學校則使用較小的縮尺比例，大概是1/4”等於1’，因為這樣可以把整座舞台畫入標準的A4紙張上。

初步的平面圖可以比較像是素描。它們無須按照比例準確畫出，但你的確要合理統一你的平面，這樣椅子才不會大過一張沙發。

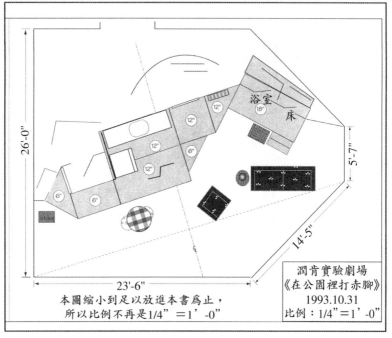

浴室
床
18"
12"
12"
12"
6"
12"
6"
6"
6"
6"
stove

26'-0"
5'-7"
14'-5"
23'-6"

潤肯實驗劇場
《在公園裡打赤腳》
1993.10.31
比例：1/4"＝1'-0"

本圖縮小到足以放進本書為止，
所以比例不再是1/4"＝1'-0"

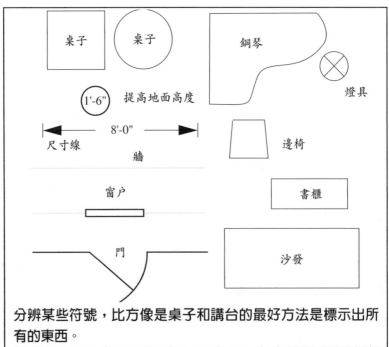

桌子　桌子　鋼琴

1'-6"　提高地面高度　燈具

8'-0"

尺寸線　牆　邊椅

窗戶　書櫃

門　沙發

分辨某些符號，比方像是桌子和講台的最好方法是標示出所有的東西。

椅子在平面圖上看起來像什麼？至於桌子、門，或者窗戶呢？記住，平面圖是一種俯視──你只能畫出你向下看物件時你會看到的東西──所以你無法看到椅子或桌子的腳。以下是一些在平面圖上使用的標準符號。

就像你看到的，這些符號只是簡單的線條而已，不複雜也不難用鉛筆和橡皮擦畫出來。要注意標示平面圖上不同物件的重要性。你可以在長方形上畫一個圓圈，然後分別註明它們是電話和桌子。

你還需要一把尺。一把三角尺（用來畫角度）和一支圓規（用來畫圓圈和弧度）會很實用。但是其他物件也可以拿來應急。看看四周隨手取用吧！CD盒可以用來畫直角。不同的硬幣、咖啡杯和玻璃杯可以畫不同的圓圈。

一個鋼捲尺，或至少是一支直碼尺，也是必須的。躺椅有多長？一把椅子的前端到後端相距多遠？在沙發椅背到牆壁之間需要多少的空間讓演員走動？你需要知道你繪圖裡物件的實際尺寸，以及你舞台或是其他表演區域的空間大小。如果你設計的佈景會為你的戲專門建造、組裝和繪圖，那麼你測量的準確度就非常重要。不過它還是重要的，即使你只是做一件小佈景，而且問題要單純許多，如「門在哪裡？」和「家具要怎麼擺？」

素描

　　許多人大聲抗議說他們「不會畫圖」。Well，我們很少有人必須面對要將自己作品拿到文化中心去展覽的危險，但那並不意味著我們無法用一支鉛筆來溝通！只須稍稍練習一下，幾乎每個人都可以學會在紙上速寫出某種東西以告訴另外一個人在一個特定佈景裡需要的是哪一種椅子，或者是某扇窗子應該是什麼樣子的。總而言之，你不需要是一位藝術家。你需要的只是一支鉛筆、一些紙張、一些動機，和一點點的練習。

　　平面圖也是開始於粗糙的素描。設計師快速地將他或她的第一個想法畫到紙上去，然後更改，變換，再試試其他的想法。當其中一個想法終於「click」作響時，就是需要動用尺、三角尺和圓規的時候了。

創造另外的想法

　　創意——此處即意味好的設計——最常來自於辛勤工作、知識和堅持，而非來自於好運或靈感。下面是一個例子。

　　一位設計師（或任何其他有創意的人）會掉進的一個陷阱是「我第一個想法正是我唯一的想法」。這是一個很容易掉進的陷阱，因為一個想法經常會蒙蔽可能有其他諸多想法的可能性。如果你在劇本裡讀到客廳的前門是在舞台左方，你很可能發現很難去產生可以把前門放在其他地方的設計想法。即使把前門放在舞台左方是出自你自己的想法，即使它以一種令人目眩的白熱靈感之姿降臨到你身上，那也並不意味著它就是最好

的想法！除非你有兩組想法，否則你就無法決定一個是否好過另一個。藉著想出另外的想法，你就可以給你自己選擇的機會。兩個腦袋好過一個，兩個想法也好過一個（而三個當然也就好過兩個囉）。如果，在檢視過好幾個想法後，你決定你的第一個想法正是最好的想法，那麼你是受益於選擇，而非機運。

　　你如何能想出其他的想法？有時候的確可能可以用完全「機械性的」技巧來讓我們自己發現新想法或看事情的方式。

　　如果你最早的速寫好像會蒙蔽新想法，那麼試著顛倒事情吧。把門和窗戶從舞台左邊換到舞台右邊。把較低區域搬到平台上，然後次低區域搬到地板高度吧。如果你有一堵長而封閉的牆，試著把它切割成較短的片段吧。把直線換成曲線。如果你的室內舞台佈景有三面牆兩個角落，試著改成較深的兩面牆和一個角落的佈景吧。

　　經常的情況是，這類「強迫性創意」會打開我們雙眼讓我們看到先前看不到的可能性。到最後，我們的設計可能就是使用我們好幾張速寫中的幾個想法，以如果我們視第一個想法為唯一時絕對想不到的方式來結合在一起。

三、設計元素

　　藝術家和設計師——不管他們的領域為何——常使用下列名詞來談他們的作品。這些名詞所代表的想法對他們而言已經成為設計語言的一部分，幫助設計師想設計正如同他們談設計一樣。

線條

線條是你用鉛筆畫出來的
東西。在紙上的一條線條會讓
觀看者的眼光從一端遊移到另
一端。在舞台上,線條也有相
同的作用,引導觀眾的眼光走
過一條道路。

舞台上,線條可能是一堵牆的頂端、一座平台的邊緣、一
條裝飾用的壁帶,或是椅子上的橫木。線條也可以由家具的擺
設製造出來,一排電線桿可以製造出一條延伸到高速公路邊邊
天際的線條來。

線條可粗可細,可直可曲,可橫可豎,或是斜對角。一般
而言,直線和正劇有
關,而曲線則令人想到
喜劇或浪漫劇。橫線意
指安定;直線產生一種
雄偉高尚的感覺;對角
線則意指緊張的張力。

體積

舞台上,體積多半讓人想
到的是一個大的物件:一個有
實邊的高台、一堵大牆,或甚至一個

「體積龐大」的家具。在視覺和心理上,體積給人一種堅固而穩定的感覺。

空間

體積占有空間。有時候設計師會談到正空間和負空間。基本上,正空間是一個實體的物件,而負空間包圍著它(有時候則是穿過它,就好像隧道穿過山或是走道穿過牆壁一樣)。由體積(或正空間)定義的負空間包含了演員占領的地區。

構圖和對比

這些名詞意指十四章裡討論過的重要觀念。在這章裡它們同樣重要。

顏色

處理顏色需要學到三個觀念:色相、明度和彩度。色相(hue)是色彩的名字(紅、藍、綠等等)。明度(value)是色彩的明或暗(淡明度的紅色加上白色,就是粉紅色)。彩度(intensity),也叫做飽和度(saturation),是色彩裡灰色的含量,可增加互補色(色輪上對面的顏色)來改變它。

四、實際考量

視線

　　設計佈景時要記住最重要的其中一件事是不同區域的觀眾會從不同角度看到舞台。水平視線是想像的線條，它標出坐在最左（或右）後方位置觀眾的終極視線。垂直視線則標出最低到最高座位的視線。

　　水平視線對設計師在設計觀眾一定要看到什麼和觀眾一定不能看到什麼時非常重要。設計師要確定所有觀眾會看到重要的物件和演員。將大物件放在下舞台區會遮擋可以看到比較上舞台區演員或 其他物件的視線。這裡是一個簡化了的三牆包廂佈景平面圖，有一個箱子（或椅子或桌子）擺在中下區而另一個東西（小地毯？活板門？）剛好放在中上區的左方。

　　243頁是從觀眾席的三個不同的角度——左、中和右所看到的景。

　　請注意坐在觀眾席左側的人完全看不到中上區的物件，觀眾席中間的人只看到一部分的物件，而觀眾席右側的人則幾乎可以看到全部的物件。讓我們祈禱這「東西」不是裝有犯罪證

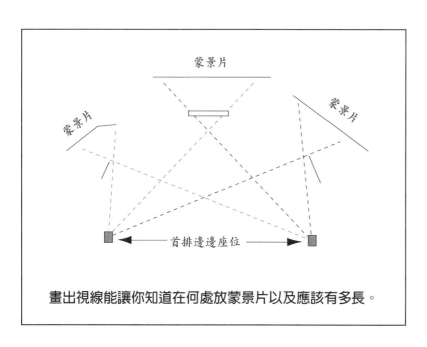

畫出視線能讓你知道在何處放蒙景片以及應該有多長。

據的活板門，將它打開正是第三場戲的高潮！

　　水平視線經常畫在平面完成圖上以幫助設計師設計門和窗「外」的外舞台遮幕（讓觀眾看不到道具桌、工場門，和其他的後台物件）。確定你的平面圖有為前排最左和最右位置留下空間，然後使用直尺畫下視線。

　　垂直視線也很重要，尤其如果你是為鏡面劇場或有樓座（或有非常陡峭傾斜區域）的劇場做設計的話。你需要一種叫做縱剖面的不同畫法來畫這種視線。這種畫法呈現的是從舞台後方到後排觀眾席的一「片」劇場。找出最低點和最高點的座位，然後畫出視線以顯現出舞台上緣的最佳高度以及前沿幕和掛燈處。

　　即使你的劇場沒有鏡面舞台也沒有頂棚，你還是要考慮到垂直視線。舞台高度高出前排地板的程度和觀眾席逐排升高的陡度（或沒有陡度——有些劇場的觀眾席是平面地板）決定了觀眾可以看到多少的舞台地板。在地板可見度高的劇場裡，設計師多半會想要將地板做為總體設計的一個有力元素。而相對地，如果觀眾不太能看得到地板，你大概不會想要花大量時間

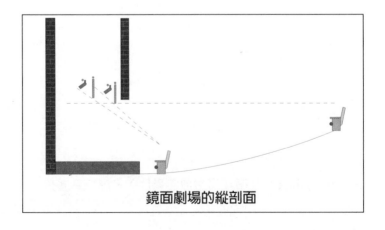

鏡面劇場的縱剖面

或金錢去做炫麗的地毯。而且你可能想要提醒導演觀眾會看不到那場劇力萬鈞的死亡戲，如果它是在舞台地板上演出而非在沙發上或是平台上或是其他挑高區域演出的話。

門I

佈景側牆上的門幾乎總是開向外舞台和上舞台。也就是說，門把是在門的下舞台方向，當演員要離開舞台時，他是將門往前推開的。也是依這種方式，門本身（叫做扇片shutter）亦充當遮幕用。當然了，從「外面」進到佈景裡充當入口的門，即前門，就一定要向房間裡開了。

門II

由許多景片組合而成的牆會站得好好的不會倒下，如果它

是依附在角落的另一片牆組上的話。但是如果牆上有門的話，你就要提供額外的支撐，理由有二。首先，當門打開時，它的重量會把牆拉歪。第二點是，當演員關門時，牆會搖擺晃動。

外舞台實況

當你在設計室內平面圖時，請記住觀眾會比較樂於接受你的房間是「真的」，如果你的門和窗合乎建築感的話。舉例而言，不要在門的下舞台方向擺一扇通往另一個房間的窗戶——除非透過窗戶看過去的景真是另一個房間！花一點時間去思考（或甚至畫出）整棟公寓或房子或諸如此類，這樣你就會知道主角如何在第二場戲從左下方出場到廚房去，然後在同一場戲裡再從臥室出場。

厚度

景片不到1吋厚。而現代建築的牆壁至少有4吋厚。你無法看出牆（或景片）有多厚，除非你可以看到牆上會露出牆緣的一個洞像是門、窗戶或拱門。當觀眾看到景片邊緣時，你如何繼續維持結實厚牆的幻象？你可以像此處

示範般地在看得到的景片邊上黏上厚紙板以增加厚度。

簡化，簡化

我們很少有人曾經有過足夠的錢、空間和專業知識來設計和建造我們喜歡的佈景。試想想舞台設計師在一晚的三齣獨幕劇裡要面對的其中幾個問題：

★數量

大部分的劇場可以提供一些可以重複使用的庫存佈景、景片、平台和家具。但很少劇場有足夠的庫存佈景可以同時組裝三組——或甚至兩組——複雜的景。而且很少劇場有足夠預算可以去買要建那麼多新佈景的材料。

★換景時間

由景片做成牆的佈景一定要釘到地板上才能穩固牢靠，尤其是如果上面還有百葉窗門的話。需要的支撐倒並不複雜，但是組裝和拆卸這類佈景通常需要比短暫的換戲中場時間還要長的時間。

★換景存放

從舞台上下來的每一個佈景物件必須要被放在某一個地方，而它不能是會擋到下一齣戲（或再下一齣戲）的佈景的地方。

★組裝空間與專業技能

大部分學校劇場缺乏足夠的空間、工具，和／或具有必備

知識技能的人員可以從事這樣龐大的組裝工程，就算要做佈景的材料業已備齊。

可憐的設計師該怎麼做呢？簡化！

也許可以將整個室內簡化到只剩下房間的一個用幾個景片鉸鍊在一起的角落，這樣無須大量的支撐就可以提供一個背景了。

也許可以不用讓觀眾看到門，而將入場／出場設在「大廳下面」剛好看不到（所以也就不存在！）的門那裡。

一齣戲裡的桌子只需再加上塊桌布就可以在另一齣戲裡使用了。扶手座椅或沙發只要換上不同的靠墊或椅套就可以使用個兩、三次了。折疊組裝的牆可以在另一齣戲裡使用如果它的顏色相當中性的話——而且你可以在每齣不同的戲裡在它上面掛上不同的畫。

除非角色必須真的從窗戶進或出，否則的話，它也許可以被放在佈景裡看不到的下舞台「第四面牆」上，讓演員在面對觀眾時也能製造出有窗戶的幻象來。

記住，觀眾會相信你要他們相信佈景裡的任何合理的東西——只要你的設計和演員的表演支持這個信念。如果觀眾聽到門鈴或敲門聲，然後其中一個角色說：「噢！他在這兒呢！」然後穿過上舞台的拱門（有門簾的）或是繞過景片角落跑出去，那麼觀眾就會樂於相信在那裡的某個地方真的有扇前門！

五、畫佈景

設計和建造佈景只是流程中的一部分。整個佈景需要畫好

之後才能讓觀眾看到。而在畫之前，佈景需要準備妥當，油漆
要選好以及／或者混合好。讓我們看看我們需要的材料。

油漆

　　油漆，任何種類的油漆都是由三種成分調製而成的：色
料、溶劑和黏著劑。色料使油漆有顏色。這些顏色的分子在如
水或油的媒介裡漂浮著。油漆塗上去之後，媒介物乾掉然後黏
著劑將色料固著在物體表面上。

　　流行於家庭使用上的乳膠漆有一種乳液黏著劑。那就是為
何在油漆未乾之前，水可以將它自刷子和布料上洗掉的原因，
不過乾了以後就沒辦法了。乳膠漆對畫佈景很有用，因為它易
於取得而且可以漆到粗糙的表面上。它乾了以後是防水的，所
以景片可以上漆好幾次。不過到最後好幾層的漆會變得太厚以
至於漆會裂開，所以景片必須要重新蓋布。

　　佈景塗料（scene paint）或是乾色料是老式的舞台做工所
需。它有許多好處。因為色料是乾的，所以你無須負擔水的運
送和貯存。你也無須在工場裡存放那些水。佈景塗料有極其龐
大的不同顏色選擇，而且也很容易調出你所要的確切色調來。
不過話說回來，你在調佈景塗料時也得要加入黏著劑才行。傳
統上，黏著劑就是煮好的吉利丁（gelatin）膠，不過聚乙烯膠
（polyvinyl glues，像是Elmer's）更好用，雖然它當然也比較
貴。佈景塗料乾了以後並不防水；事實上，為下一齣戲重新漆
景片前一定要先將它洗掉才能再重新上漆。

　　廣告漆（poster paint）有時候用於緊急或比較小的物件上。
它的顏色不是很純，不過你只須加水進去就可以使用了，因為

裡面已有添加黏著劑了。

假漆（shellac）和洋漆（varnish）有時用來讓已經油漆好的表面產生一種亮光。現在可以買到水性的這種漆了，所以你不必漆得很薄或是用其他的溶劑來清掉它。

噴漆（spray paint）有時用來做比較小件的工作或是某些特殊效果。這些油漆，通常是亮光的，最常用來漆需要有光亮表面的小道具。它們是油性的，要漆薄一點才能擦掉噴出去的部分。這種噴漆的噴霧引起大家對健康以及它可能被用來破壞環境物品的顧慮。

膠和膠水

膠片和木匠膠（carpenter's glue）必須放在煮膠鍋——接近一種電子雙層鍋——裡煮過才可以使用。在內鍋裡放三分之二的乾膠，然後用水淹過它。插上插頭或是打開煮膠鍋的電，偶爾去舀動一下，到第二天早上（或幾個小時之後）你就有膠可以用了。這是極為黏稠的東西，甚至可以用來黏合鬆了的家具。

做膠水時如果有兩個人的話會比較容易做一些。比例是一分煮過的膠對八分的水。因為膠是熱的而且冷了就會變硬，所以溫水或熱水比較好用，不過並非絕對必要。將三分之一到二分之一的水放到空的桶子或是垃圾桶裡——要有很緊的蓋子的東西。當膠慢慢倒進水裡時要用力攪拌。將剩下來的水倒進去時也要繼續攪拌。在這桶混合物裡加入少量的石碳酸溶液或冬青油可以增長它的

使用年限（因為這是動物性產品，所以它會腐壞發臭）。

　　膠水可以用來黏新蓋佈景片的棉布邊邊。用這種膠來漆景片，要用兩分的膠水混合一分的水。用它來做佈景塗料，要用兩分的膠水加一分的水稀釋（塗牆）或是少於一分的水稀釋（塗長條椅、道具——演員會拿或碰觸的東西）。混合物中膠太少會產生容易被擦掉的油漆；膠太多則會讓油漆裂開、剝落以及破損。

　　白色的聚乙烯膠或黃色的木匠聚乙烯膠可以用來替代動物膠。少量的膠水很容易混合出來，而且不會腐壞。以一加侖瓶裝來買這種昂貴的替代品最划算了。

佈景貼縫

　　佈景是由個別的部分組裝而成的。好幾片景片側邊相連就可形成一道景片牆。景片開口的地方則要用厚的材料覆蓋住。平台有頂、周邊，有時候還有腳——腳通常用鑲邊的面飾遮起來不讓觀眾看到。用在佈景上的木工比用在「實際」營建上的木工要少許多收束的工作。那麼你如何讓那三個景片看起來像是一堵紮實的牆呢？

　　答案，簡言之，就是佈景貼縫（dutchman）。佈景貼縫是一條棉布——與用來覆蓋景片的織品相同——專門黏在你不想觀眾看到的接合處。記住這種棉布條的邊

做好的小平台

佈景貼縫之後

塗好的平台

什麼是whiting

乾顏料和膠水可以做成油漆，不過那油漆會是透明的——它乾了以後你可以透過它看到它下面是什麼。whiting是將便宜的白色顏料加進來讓油漆不透明。不要將whiting與用較貴的白顏料調成的白漆搞混了！

邊要用撕的而不是用剪的。使用一條長度足夠用來覆蓋所有接合處的棉布條來黏貼的話效果最好，至於數片短布條的銜接則可以由上往下貼，但是下面的布條必須回貼上方布條才行。

佈景貼縫應該用在佈景的外側角落上。不過因為人們希望在內側角落看到一條「線」，所以內側角落就無需佈景貼縫了。平台、階梯、門框的邊邊和其他這類接合處也應該被覆蓋起來。

記住所有這類黏貼的目的是在於隱藏接合處。那就是為什麼棉布要用撕的，而不是用剪的。所以順順所有的邊邊也就相形重要許多了，千萬不要在邊邊上留下皺痕來。如果需要的話用你的手指去撫平東西吧——膠水可以洗掉的。

混合油漆顏色

不管你是用乾的佈景塗料、乳膠漆，還是其他系統的油漆，你都需要混合出你要的顏色。而將乾色料和膠水混合也需

要一點點的解說。

乳膠漆乾了以後會比它裝在罐子裡呈液態狀時看起來淡一些。唯一可以預測兩種或多種乳膠漆色調混合後之結果的方法，便是塗一些些混合漆到一小片木片上，然後看它乾了以後是什麼顏色。

佈景塗料乾了以後也比較淡。但是它乾了以後和你還沒加膠水之前的色調是一樣的。用佈景塗料來混合顏色比較容易一些，因為你只要混合少量的乾顏料即可。記下你混合的比例（打個比方，一湯匙的黃赭色，兩湯匙的白色，半匙的淡黃色），然後你就可以混合較大的量（一杯黃赭色，兩杯白色等等）。

當色料在桶子裡混合後，就是加入膠水讓它變成油漆的時候了。這對你的手臂是很好的運動，因為你一次只能加一點點的液體到乾的色料上，然後用力攪拌直到所有的色料都溼了為止——大概到像蛋糕糊那樣的濃度。如果太快加入太多液體的話，小塊的色料會被水包住而無法散開。色料不像巧克力粉那樣會溶在水裡；它是懸浮在水裡的。如果你的色料成塊狀了，你必須將手伸進去把它捏散。一旦所有的色料都溼了，一邊加入更多的膠水一邊攪拌直到它混合成油漆的濃度為止（像奶油一樣）。

底漆

個別佈景連結在一起，經過佈景貼縫之後，就可以上漆了。第一層上的漆叫做底漆。如果你要漆一整座的佈景，那麼就要將油漆分成好幾桶。要常常去攪動佈景塗料好讓色料不要

大一點的刷子比較好

　　用你能找到的最大支刷子來漆底漆。六吋寬的刷子無法伸進一加侖桶裝的乳膠漆裡，但是大刷子省下來的時間和精力還是值得你將油漆倒到桶子裡。寬一點的刷子幾乎總是比較好一些——如果你需要漆邊邊用刷子側著漆吧（像化妝刷子畫皺紋一樣）！

沉到桶底去。每次你將油漆刷插入桶子裡時就用刷子攪動一下油漆。

　　不管你用的是哪一種漆，確定要往「所有方向」地漆。注意不要留下往同一方向漆的筆觸。為什麼？因為筆觸正是油漆有一點點厚和細的地方，當舞台燈光照在這些厚的地方時便會產生（小小）的陰影。

　　一層底漆就夠了，假如你沒有留下任何holidays，亦即忘了漆的小地方的話。漆要多久才會乾是視你所在地區的溼度而定，不過在排定油漆部分的進度表時要記得預留等它乾的時間。一旦底漆乾了，你就可以上質感處理層了。

質感處理（texturing）

　　質感處理層（texture coats）是佈景好看的秘訣。一個好的

平滑平均的筆觸對家庭裝潢的油漆而言是好的，但是對舞台油漆而言卻是不好的。

底漆，雖然有交叉來回的筆觸打破光影和陰影模式，可是經常還是會留下隱藏於下的佈景貼縫布塊或布條，因為它撕過的布邊線條會投射出少許的陰影來。質感處理層正像是偽裝一樣。它會欺騙觀眾的眼睛，正如舞台化妝裡的亮影和陰影會欺騙他們一樣。

　　質感處理是將油漆以一種全面無規則模式的方法上到所有的表面上。使用兩種不同的質感處理層，一個比底漆色調淡而且冷，一個比底漆色調深而且暖，你便可以提供人為的亮影和陰影以覆蓋那些由於佈景的不平坦而引起的亮影和陰影。質感處理的技術有很多種，不過最受歡迎的有三種。

尖頭毛刷

細部刷子、平刷筆和平口畫線刷

★敲灑

　　敲灑（spattering）最好用一支大刷和稀釋成牛奶濃度的油漆。將刷子浸到油漆裡，然後在

桶子邊緣擠掉大部分的油漆。你也許還可以在地上
鋪張報紙然後甩掉更多的油漆。抓住刷子的把手然
後急速將金屬包頭（那個圈住刷毛接到把手上的金
屬）朝你另一隻手的大拇指根部敲打。這樣會讓那
些刷毛猛撲向前，灑下噴霧狀的油漆來。只要稍加
練習你就可以控制刷子灑下平均的霧狀油漆，在整
個表面上留下點狀漆。不要只用一隻手來灑漆，朝
景片甩刷子。這樣你會留下肉眼看得到的線條。敲
灑可以做出不同大小的點（視你留在刷子上的油漆
多寡而定）和不同的密度（視你在同一地區用刷子
敲擊手的次數而定）。比較小的點會讓敲灑看起來細緻一些，而
且也會讓敲灑的顏色相當接近底漆的顏色。敲灑之於眼睛的作
用就像漫畫中那些造成顏色的小點點一樣。在一個距離之外，
你看不到點，只看得到顏色。

★滾動破布捲

　　滾動破布捲（rag rolling）提供一種看起來比較粗曠的紋
路，當然這得視顏色對比程度而定。它可以用來仿造厚重的石
膏或石頭。將一塊粗胚或棉布條
捲成一個鬆鬆的捲，然後將它浸
到稀釋的油漆中。是的，你的手
必須要浸到油漆裡！擰掉多餘的
油漆，然後將布捲放在佈景上小
心滾動個幾吋長的距離，在布條
實際碰觸佈景的地方留下隨意的
印痕來。拿起布捲換個方向再繼

改變模式盡情放舞吧！

　　有不只一個人在質感處理佈景時（或漆某一部分時），要常常將這些人調換區域。每個人都有他或她自己上漆的方式，你需要將這些方式混起來——像油漆筆觸一樣——這樣佈景上才不會看出不同部分是由不同人漆的（即使事實如此！耍詐，不是嗎？）。

續滾動。

★雞毛撢子法

　　雞毛撢子法（schlepitska）是用舊式的堅挺土雞毛撢子來操作的。用手將羽毛紮成緊緊的一束，讓它們可以伸進桶子裡。將羽毛浸到油漆裡，然後撢掉多餘的油漆。握住雞毛撢子的手把將雞毛端壓到佈景上。收回雞毛撢子，稍微旋轉調整一下，然後再「印」下去。這個方法既快速又不費勁——如果你找得到雞毛撢子的話！

　　質感處理並不總是隨意無形的，它也可以是有某種形式的。畫上油漆線條可以隱藏你不希望觀眾看到的陰影線條。磚塊、木嵌板、壁紙，還有其他種種皆可由油漆來仿做。其他的質感處理技術經常會加上畫線步驟。用一隻畫線刷子（如果你

有的話）和一把直尺──小心將尺稍稍提離景片，這樣油漆才
不會滲到尺下破壞你的直線。

六、照料你母親不在這兒幫你照料的刷子、桶子以及其他物品

　　有便宜的油漆刷子也有好的油漆刷子。厚而富有彈性短粗
毛的6吋平刷筆可以吸附大量的油漆，上漆快速，而且容易敲
灑。它的價格可以超過四十元。它可以保用，照顧得宜的話，
超過十年的時間。

　　在地的五金店可能沒有6吋刷。4吋刷不到五塊錢就可以買
得到。它比較薄，只能吸附較少的油漆，而且需要較多的精力
和時間來油漆。小心照料的話，它的壽命可達三或四齣戲之
久。

　　我知道的劇場都沒有足夠的錢可以每年去買好的刷子。好
好照顧你的工具吧！

　　絕不要把刷子隔夜留放在有漆或膠水的桶子裡。

　　仔細清洗刷子。清洗它們直到水變清了為止，然後再次清
洗它們。即使在吊乾時只有少量的油漆留在刷子上，那些漆還
是會聚集在毛刷上變硬。而如果它是乳膠漆的話，你乾脆就把
刷子扔了吧。

　　刷毛向下吊掛風乾。

　　把裝有你明天要用的油漆的桶子蓋起來。

　　保持油漆區域──包括水槽──的乾淨。立刻擦掉濺出去
的漆。

習作：

1. 畫一張你學校舞台1/4吋＝1呎的比例平面
 圖。

2. 讀一齣獨幕劇並且發展出你的舞台平面圖。
 假設那齣戲是唯一的製作而且有龐大預算。
 或者假設那齣戲是兩戲同演裡的其中一齣，
 而且只有很少或根本就沒有預算。

3. 準備為班上做關於一位知名劇場設計師的報
 告，包含他／她的設計圖片。

4. 介紹至少五種質感處理技術，將它們畫在景
 片的不同區域以作為展示。

第十六章

家族相簿 IV：
浪漫主義到寫實主義

一、從浪漫主義到寫實主義

　　家族相簿在此只介紹幾張精心挑選的「快照」，其中大半是從英語發音劇場裡挑選出來的。因此恐怕有更多的戲是被略而不提。省略不提的原因有二：隨著美國的擴張，劇場活動已經變得更爲廣泛流行，而且——既然我們談的是相當晚近的年代——我們當然已經接觸到所有這類活動裡較好以及較完整的紀錄。完整呈現這個時期裡我們所知的劇場將要花好幾冊的書頁才寫得完，而我們的目的只是要提供——抱歉使用這個混喻——開胃菜而非完整的七道菜。

　　從「眞的很古老」到「看得出來很現代」都可以是本章的一個標題，因爲一直到十九世紀末葉，戲劇仍有清晰的老式／古典質感。到了二十世紀初始的幾年之間，劇場才成爲某種我們認爲是現代摩登的東西——就像與早期運輸方法如馬車或是馬匹相比，最早的汽車便顯得相當摩登一樣。

　　到了十九世紀初，劇場實務已經從伊莉莎白時代的做法改變了許多。室內演出已成常規而非例外。平拉式活動佈景和劇場景觀（scenic spectacle）已成慣例。一六六〇年英國復辟之後女人業已重返舞台。到了二十世紀初年，劇場實務改變得更多了。就讓我們一同快速瀏覽在舞台、表演和劇作上的一些最重要發展。

二、舞台

　　在十七世紀末十八世紀初劇場搬到室內時，佈景藝術師便獨立而重要了起來。當然最流行的佈景形式，尤其是在沒有頂棚空間的劇場裡，是被稱為平拉式活動佈景（wing and shutter）的東西，因為在舞台兩側有好幾組成對的佈景，在舞台中上有一個比較大但是類似的佈景。這類設計當中有些變得相當精緻，附有舞台下面的連結和操作系統，所以無須任何舞台助手便可以轉換佈景。

　　下舞台的兩片活動佈景畫的是第一場戲的佈景。到了第二場戲時，第一場的活動佈景就被拉滑到外舞台的位置去，露出畫有第二場戲背景的第二組活動佈景來。如果有再多的背景就需要更多組的平拉式活動佈景。

　　有頂棚空間的劇場通常會使用布幕（drops）──大而不鑲邊的幾塊布──做為背景。用這些垂布做佈景可藉同時放下一塊布幕而拉起另一塊布幕地迅速換景。這項技術一直到二十世紀中葉之後仍流行於美國的音樂劇場。

　　沒有頂棚空間的劇場，或者不能保證在每個城鎮可以找到設備完整劇院的巡迴劇場裡，通常都會使用一個捲軸布幕（roll drop）。捲軸布幕也可

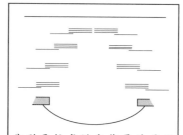

典型平拉式活動佈景的平面圖，其中第一組或下舞台的活動佈景在第二場戲時被拉放到外舞台的位置去。

以畫上佈景，但相對於快速拉入佈景室裡，它是將幕底端的那根軸拉捲上去的。今天，捲軸布幕通常是用在通俗劇（melodrama）裡，也就是那些觀眾看到主角會大聲叫好、看到壞人會噓聲不斷的戲。

畫在捲軸布幕上的一個戶外佈景

　　雖然背景屏風可以輕鬆換景，有美麗的舞台圖片，也可以讓卡司有許多的進場／出場（在屏風之間），但是它的效果卻不夠寫實。十九世紀期間，要求劇場裡有更多寫實呼聲導致標準包廂佈景（box set）的發展。包廂佈景看起來像是一個房間，只是少了一個邊（即是「第四牆」），所以觀眾便可以「偷偷看到」演員的演出，而演員則彷彿觀眾根本不存在似地進行著他們的劇情。包廂佈景有時還包含一個天花板，比較起來便寫實許多了，而且可以被油漆和裝潢得看起來像是茅舍、宮殿或介於兩者之間的任何地方。

　　工業革命也影響到劇場燈光以外的其他方面。舞台機械與裝置日益尋常而且愈來愈繁複。一八八○年，史提爾・麥凱（Steele MacKaye）在紐約開了一家麥迪遜廣場劇院（Madison Square Theatre），以有兩「層」的「升降舞台」為號召，這種舞台可以在四十秒內換上另一整套完全寫實的佈景。

　　十九世紀亦見證了瓦斯燈的發展，並取代蠟燭和油燈成為舞台燈光。當一個大的瓦斯活門歧管可以控制瓦斯流到不同的燈上時，不同亮度的燈光於是成為可能。稍後不久，輪到石灰燈將它較白較亮的燈光照到舞台上了，然後，由於湯瑪士・愛

典型的包廂佈景

迪生的努力，在十九世紀末之前劇場裡開始啓用電燈燈泡。

三、表演（和導演）

十九世紀是演員的一個大時代。美國舞台上充滿了男演員和女演員，他們熱情的演出光照了所有的觀衆。這些演員和劇迷們的熱情至少曾經造成一次劇院外的暴動。

一八四九年五月十日紐約的亞士德地方歌劇院暴動發生在一個對所有英國或歐洲事物普遍不信任不喜歡的時候。美國演員Edwin Forrest的支持者打斷了扮演馬克白的英國演員William Macready的演出。劇院內支持者的叫好聲和「批判者」的不滿噓聲被聚集在外的失控民衆擴大開來。劇場內的警員試圖要逮捕中斷戲劇表演者，而外面的群衆最終被軍隊——包括騎兵和步兵——鎭壓安靜了下來，這些軍隊在嘗試各種方法均告失敗後，終於對著群衆開槍掃射。到了晚間過後，總計有二十二個人慘死槍下。

明星制度

十九世紀早期的表演明顯傾向於華麗誇張而劇場意味濃厚的演出。一場演出通常會因爲它的「劇場效果」而被評斷爲是優秀的，即使劇評家可能會認爲演出缺乏寫實性。這對演員而言其實也是應得之榮耀，我們應該記得劇院通常都是相當大的（而且還沒有電子擴音器材！），所以需要很大的聲音和誇張的肢體語言，而且觀衆也期望演員能展現他或她的技巧和才華，即便要犧牲所謂的寫實性。

十九世紀建立的明星制度將演員帶到顯赫的地位。劇作家、劇院經理和設計師們都成爲演員的副手。而正如所有事物一樣，這種狀況利弊各半。

它的好處是，明星制度將著名的演員帶到幾乎所有的都市、城鎮和小村莊去。Edwin Forrest、Charles和Fanny Kemble、Edmund Kean、Booths家族、Joseph Jefferson、William Gillette、Sarah Bernhardt、Eleanora Duse等十九世紀美國舞台上的所有這些還有其他更多成就斐然的明星們。

他們爲正在成長茁壯中的美國所帶來的戲不僅只是娛樂而已，同時還是一種與世界文化生活的聯繫。觀衆熱切期盼看到他們不管是在古典劇或是新劇裡的演出。劇場當時畢竟是那些喜好文化與（尤其是）社交者露臉的好地方。

而另一方面，明星制度到最後對表演和演出層面而言卻產生了可怕的影響。想像成爲一個被設定來烘托「明星」用的定目劇團演員，會是什麼樣的情形。有時候明星會在演出前一天才抵達，帶來劇本手稿拷貝讓你在次日傍晚以前準備好！排練

時間幾乎付之闕如，即使是眾所皆知的古典戲劇如《羅密歐與茱麗葉》，「在地」的卡司也無法和主角或女主角呈現劇本中的細微精妙處，使得整齣戲顯得拘謹而不自然。事實上，演員經常發現明星一個人占據在舞台中央，而配角則徘徊在舞台的邊緣，喃喃自語那些觀眾並不熟悉的對話。

在表演上轉向寫實主義——在美國以及全世界——的情形，在今天最容易透過康士坦丁・史坦尼斯拉夫斯基（Konstantin Stanislavsky）的作品得到理解，史氏在一八九八年和弗拉德米爾（Vladimir Nemirovich-Danchenko）合開了莫斯科藝術劇院（Moscow Art Theatre）。史坦尼斯拉夫斯基和他的劇組演員建立一種表演系統，放棄純粹劇場效果，偏好以演員自身心理和生理反應來認同劇中角色、「活出」劇中角色來。他的表演系統證明是非常成功而且至今已影響演員將近百年之久。

導演的興起

當觀眾開始需求舞台上有更多的寫實主義時，明星制度便式微了。這個需求與導演發展成戲劇製作裡的掌控因素大約是同時發生的。在歐洲，薩克斯—梅尼根（Saxe-Meiningen）公爵和其他人士正在實驗統一的製作：合乎史實的正確戲服，為符合一齣特地製作的舞台設計與製作，所有演員——主角、配角，甚至連很小的角色及路人們——都要接受訓練，並約束不要有過多過時誇張的浪漫演出。

在美國，史提爾・麥凱和大衛・柏拉斯柯（David Belasco）（還有一些其他人）以製作導演佈景較為寫實的戲劇，與在舞台上重現更有壯觀效果的自然景觀而聲譽日隆。路・華勒斯（Lew

Wallace）的小說《賓漢》（*Ben Hur*）的舞台劇版本是由另一位製作人分成序幕、六幕，和十四場戲來呈現的。「龐大佈景」的移動、準確的戲服，就連羅馬奴隸幾經排練的演出，所有這些綜合製造出令人難以忘懷──雖然也是非常昂貴──的舞台景觀。

很快地導演便接手每一齣製作，做下所有的決定以製造出每一部分都能為一個單一藝術目標有所貢獻的演出。舞台演員從此未再拿回他們在十九世紀早期及中期所擁有的幾乎是無止境的權力。今天的演員可以讓我們感動到流淚或大笑不已，他們可以是崇拜和影迷俱樂部的目標，但是他們並不能控制所有的製作，將所有因素拗來強化他們自己的──而且是只有他們自己的──名聲。

四、劇本和劇作家

十九世紀美國的劇本寫作在我們的家族相簿裡留下極少的紀錄。改編自哈瑞・比秋・史道（Harriet Beecher Stowe）的《湯姆叔叔小屋》（*Uncle Tom's Cabin*）的舞台劇大受歡迎。人們還記得安娜（Anna Cora Mowatt）的喜劇《流行》（*Fashion*），但是不再被製作上演了。在劇本寫作上多數令人激賞的作品大概出於十九、二十世紀之交時，而多半的作品則出自大西洋的彼岸。

佳構劇

　　法國劇作家尤金‧史格瑞（Eugene Scribe）知名於世因為他發展出這個「成功戲劇的公式」：一個緊貼未知但重要因素發展演變的情節、一個漸次高升懸疑的結構，以及那神秘因素被揭露現身的高潮（或必要場次）——通常用於解救主角脫離危險境地。這些戲劇比較傾向是鬧劇而通俗的，而且基本上缺乏嚴肅內涵或寫實人物。好萊塢有被告知這種風格的戲早在一九〇〇年就已經不再流行了嗎？

斯堪地那維亞

　　亨利‧易卜生（Henrik Ibsen）是一位挪威劇作家，後世尊他為現代戲劇之父。他打破廣受歡迎的「佳構劇」（well-made play）公式。他的劇本寫作事業包含了寫於一八六七年的《皮爾金》（Peer Gynt），一齣根據挪威傳說寫成的國族浪漫（和充滿詩意的）劇，今天人們知道它恐怕比較是因為易卜生的同胞愛德伐‧葛瑞格（Edvard Grieg）為它所寫的配樂吧。一八七九年他的《玩偶之家》（A Doll's House）首演時，它對娜拉（Nora）寫實而冷靜客觀的處理，讓她因為認識到自身的無力而離開丈夫和家庭，被認為是如此之令人震驚與悖德下流，以至於許多觀眾在幕落之前就走人不看戲了。他晚期的劇作，全都在探討

生活於現代社會裡人們的心理和社會影響，此類劇作包括有
《群鬼》（*Ghosts*，探討性病的影響，寫於1881年），和《海達·
蓋伯樂》（*Hedda Gabler*，1890年，檢視愛、貪婪和權力之間的
關係——並且再次呈現一個強烈的女性角色）。他還寫了《人民
公敵》（*An Enemy of the People*）和《野鴨》（*The Wild Duck*）。每
當他的作品被翻譯演出時，就會引起一陣騷動，但他堅持處理
個體的內在眞實以及他們彼此之間的關係，使得他無疑是現代
——而且是不朽的。

　　瑞典劇作家奧古斯特·史特林堡（August Strindberg）也許
還要更內省一些。他那部稍長的獨幕劇《茱莉小姐》（*Miss
Julie*），首度製作於一八八八年，到今天仍備受推崇而且經常被
製作演出。它描寫一個上層社會年輕女人勾引她父親僕人的故
事——結果引發嚴重的後果。

俄羅斯

　　俄羅斯帝國後期按年記載的是安東·契可夫（Anton
Chekhov）。契可夫原先是要被教育成爲醫師的，可是他身體欠
佳，迫使他過著一個比較平靜無事的生活。他以短篇小說知名
於世，而他的短劇，尤其是《村夫》（*The Boor*）和《求婚記》
（*The Marriage Proposal*），至今仍常常被搬演上台。他的第一部
長戲《海鷗》（*The Seagull*）在一八九六年首演時反應甚差，契
可夫失望之餘決定封筆不再寫劇本。幸好，該劇因爲得到新成
立之莫斯科藝術劇院稱許有加的評論而得以重生，之後契可夫
持續的努力則帶給了我們一些世上最偉大的戲劇。《凡尼亞舅
舅》（*Uncle Vanya*, 1899）、《三姐妹》（*The Three Sisters*,

1901），和《櫻桃園》（*The Cherry Orchard, 1904*）是他其餘僅有的完整長篇劇作，但是契可夫透過一個特定消逝中社群的殘餘氣息顯露普遍人性的才華卻已然展露無遺。

在《三姐妹》中，我們看到三個女人（和她們的弟弟）住在一個鄉下小鎮裡。他們夢想——並且談論——回到莫斯科活躍的社交場合，可是同時之間他們結婚，搞婚外情，並且遇到不相關連卻個個有力的挫敗失望。他們的夢想是什麼沒人知道，不過這些夢想卻是支撐他們的東西。契可夫結合喜劇、哀愁、戲劇和真實心理的洞見絕少有人可與之匹敵。

愛爾蘭

一九○四年在都柏林開幕，專門製作有關愛爾蘭和愛爾蘭作家所寫之戲劇的阿比劇院（Abbey Theatre），是人稱愛爾蘭文藝復興的重要一環。大約有三十年的時間，阿比劇院是備受爭議之劇作家和演出的歸宿。葉慈（William Butler Yeats）、葛瑞格瑞夫人（Lady Gregory）、辛吉（John Millington Synge）和稍後的西恩‧歐凱西（Sean O'Casey）都與早期的阿比劇院有所關連。

當時的名著之一是一九○七年由約翰‧米靈頓‧辛吉（John Millington Synge）所寫的《西方世界的花花公子》（*The Playboy of the Western World*）。在這齣戲裡，克里斯提‧馬宏（Christy Mahon）相信他謀殺了自己的父親，所以離家遠走高飛。他將事情始末告訴一個小村居民的結果是人們視他如英雄一般——直到他父親（好端端地）出現在村裡。它的劇情簡單，充滿歡笑，不過辛吉的英文熱情洋溢且神采飛揚，倒是頗令人崇敬佩

服的。

英格蘭

　　奧斯卡‧王爾德（Oscar Wilde）只出版了兩部值得紀念並有
完整長度的劇本：《溫夫人的扇子》（*Lady Windermere's Fan*,
1892）以及《不可兒戲》（*The Importance of Being Earnest*,
1895），不過他對英國人的儀態和社群充滿了聰明伶俐、富於機
智詼諧的看法，已經保證他的戲會受到持續不斷的注意。在
《不可兒戲》裡，年輕的傑克（Jack Worthing）想要娶布夫人
（Lady Bracknell）之女關德琳（Gwendolyn Fairfax）爲妻。但是
布夫人反對這樁婚事，因爲他欠缺家庭背景──他是在火車站
廢棄行李區的一個手提袋裡被發現的棄嬰。傑克的朋友阿格
儂‧孟克里夫（Algernon Moncrieff）──想要娶傑克的監護人
西西莉（Cecily Cardew）爲妻──原來正是傑克的哥哥（而傑克
「眞的」就是眞誠‧孟克里夫Earnest Moncrieff），傑克當年原來
是被一個心不在焉的家庭女教師給忘了丟在火車站的。傑克眞
是開心極了，因爲他之前捏造說有一個弟弟叫眞誠，他持續不
斷的麻煩和困境給了傑克一個離家遠赴倫敦拜訪關德琳的藉
口。除此之外，關德琳一直想要嫁給一個叫做眞誠的男人！
　　蕭伯納（George Bernard Shaw）是一位精力過人的作家和社
會評論家。他自一八八五年開始寫作劇本，之後一路寫作不輟
直到一九五○年以九十四高齡辭世爲止。《武器與人》（*Arms
and the Man*, 1894）和《凱撒與克麗歐佩特拉》（*Cæsar and
Cleopatra*, 1899）是他早年最好劇作裡的兩部。
　　《芭芭拉少校》（*Major Barbara*, 1905）是他社會良知的最佳

範例。與劇名同名的角色是救世軍裡的一名軍官，她必須與來
自威士忌製造商和軍火製造商的龐大「髒」錢捐款取得妥協。

他最知名的劇作恐怕是《皮格麥里昂》（*Pygmalion*, 1913），
此劇被羅納（Lerner）和羅（Lowe）改編成他們的音樂劇《窈窕
淑女》（*My Fair Lady*）。蕭檢視了當時刻板的社會結構、「國王
腔英語」的使用與濫用，以及男人和女人的關係。這些角色如
博學多聞的希金斯教授（Henry Higgins）、由賣花女變成淑女的
依萊莎（Eliza Doolittle），以及她一無是處的父親將會持續受歡
迎下去。

蕭的聖女貞德故事版本《聖女貞德》（*Saint Joan*）製作於一
九二三年，就在她被天主教堂冊封爲聖徒後不久。此劇將貞德
描寫成一位置自身良知於教會價值之前的年輕女孩。在一篇充
滿諷刺的跋裡，貞德被告知她聖者的新身分，令人意外地，她
提議要重返陽世。但根據聖者和天才的尋常命運——至少蕭是
這麼認爲的——她再度被拒絕了。

法國

艾德蒙・羅斯丹（Edmond Rostand）在英語系世界裡最爲人
所熟知的是他的浪漫劇《西哈諾》（*Cyrano de Bergerac*, 1897）。
該劇訴說一個有美麗靈魂和非常大鼻子的詩人─演員─軍官的
故事。西哈諾深愛羅珊（Roxanne），但是他卻相信佳人會因爲
他的鼻子而不愛他，所以他幫助朋友克里斯提恩（Christian）贏
得芳心。克里斯提恩不幸死於戰役時，羅珊揮別塵世進到修道
院裡去，自此西哈諾天天拜訪她，但並沒有透露他對她的愛
——也不知道她對他的愛——一直到他死的那一天。

比利時

　　莫瑞斯・梅特林克（Maurice Maeterlinck）寫的也是浪漫劇。他的《培利和美麗桑》（*Pelléas et Melisande*, 1892），對禁忌的愛做了反寫實的檢視，並且涵蓋了超自然力的影響。一九〇二年德布西將它重新製作成一齣歌劇。《青鳥》（*The Bluebird*, 1909）的調性也是浪漫的，不過在精神上比較充滿了希望。

匈牙利

　　費倫・莫那（Ferenc Molnár）寫作超過三十齣戲（此外他還寫長篇和短篇小說），不過今天最為人所熟知的是《莉琳》（*Liliom*, 1909）。這個關於天真浪漫的女孩和世故馬戲團招攬顧客者之間的故事，明顯可見是羅傑斯（Rodgers）和漢默斯坦（Hammerstein）音樂劇《卡羅素》（*Carousel*）的故事來源。

奧地利

　　亞瑟・史尼茲勒（Arthur Schnitzler）寫的劇本，世人咸認是典型以針對性愛百態知名於世的維也納智慧和非道德觀點。人們最記得他的戲是《圓》（*La Ronde*，1903年出版）。史尼茲勒檢視一系列環環相扣情境裡的「愛」——妓女和丈夫、丈夫和妻子、妻子和情人、情人和……最後再回到第一場戲的妓女身上。

習作：

1.做一個可以眞實使用的小捲軸布幕。布幕至少要1呎寬，9吋高；它的兩倍大尺寸會更好。

2.在課堂上做一個呈現，比較與對比《皮格麥里昂》和《窈窕淑女》的情節、主題與角色。

3.研究並建造一個可以使用的鹽水（或肥皂水）調光器，以做爲早期劇場使用電力時期調光器的模型。

4.閱讀並寫一份傳記報告，內容是關於十九世紀的一位偉大演員（或演員家族）。

5.演出自此時期其中一個劇本裡挑選出來的一幕戲。

第十七章
道具、服裝和音效

　　製作一齣戲要花費很大的注意力在細節上。用到對的道具、服裝和音效可以讓戲在整體效果上有很大的不同。問題是，很少高中學校戲劇課程裡有足夠的裝備和經驗豐富的技術人員可以製作出完美的道具、服裝和聲音效果——他們也沒有錢可以買或租這些東西。太常見到的情況是，被指定到這些組別的學生只能靠自己而且認為他們的工作對整體團隊的努力並不重要。

　　那該怎麼辦呢？再一次提醒，是該讓創意和勤奮取代金錢的時候了！首先，讓我們看看這些組別裡常有的一些活動和責任。

一、計畫和準備

　　首先，讀劇本。然後，再次讀劇本，列出劇本裡所有與你所在組別有關的訊息（要使用或在對話裡有提到的道具，每一幕裡每一位角色要穿的服裝描述，音效提示如電話鈴聲、門鈴、收音機聲響等等）。將所有這些訊息轉化成一張乾淨可讀的表，然後和導演與／或設計師商量確認，確定你沒有漏掉什麼（或是單子上有導演已經決定要省略的東西）。

　　查看排練時間表，儘可能多參與排練。從第一次技術排練開始你就必須出席每一次的排練和演出，大部分導演則會要求你在那之前就要到場。排除你時間表上所有可能的衝突吧。

二、道具

　　一般而言，任何卡司帶在身上的東西都叫做小道具（hand prop）：一本書、一個杯子、一支球桿、一盒火柴等等。較大的物件，以及／或者那些演員永遠不會去拿的東西，則叫做大道具（set prop）。到了劇場的這個階段，所有正名為佈景擺飾的較小物件都會歸道具組保管：像是牆上的畫、桌上的寫字本、瓶花等等。

　　是有一小部分有時候還會引起爭議。卡司有時候會拿皮包或是戴手套。那麼這些物件算是道具還是服裝呢？那麼眼鏡呢，特別是那些在戲裡可以彰顯角色的年代或特殊風格而非因為演員戴起來比較好看者？每一個劇場團體在劃分這類物件責任上可以達成自己的內部共識，不過如果你是在道具組的話，要確知你的責任範圍究竟延伸到哪裡！

　　為一齣戲取得道具的方式有四種：

1. 可以從庫存裡找到道具。比如，大部分的劇場都有一套杯盤碟子。
2. 道具可以用借的。在你要借昂貴物件之前先問過你的老師或導演。學校或劇場可能無法或者也不願為私有道具損傷失竊負起金錢責任。
3. 道具可以用做的。可以用拉繩在塑膠馬克杯上黏出蛇形圖案，然後將它塗成金色或銀色，這樣便可以做出一個中古時期的酒杯（但可別用它喝東西）。

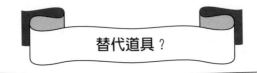

替代道具？

　　你會在你的排練進度表，通常就在卡司丟本的前後，看到一行字寫著「替代道具」。於是你必須確保卡司在那一天可以拿或使用某種東西，雖然它並非你仍在製作或尋找的真正道具。紙杯代替高腳杯，舊的公事包代替手提箱，棒子代替刀──這些替代品允許演員的手也開始加入演戲動作，而且也可以將較貴、較脆弱，或是不易尋找到的道具留到排練後期才使用。

4.道具可以用買的。人造花、便宜的玻璃杯、丟棄的烤箱、特價壁飾──一位戲劇老師或道具組組長必須要熟知在地折扣、二手和倒店大拍賣的店家。

　　你這齣戲取得道具的主要途徑是什麼呢？那要視情況而定！那是道具組員的一個大問題：沒有一件事是肯定的；每一件事都要視情況而定。道具組員裡有人會開車或可以借到交通工具當然會有幫助（否則你要如何去找那些二手商店？），不過更有幫助的是那些有想像力、組織力、毅力和機伶的人。

　　道具組員需要有想像力。我們怎樣可以用免費或便宜的材料做出看起來像是昂貴古董的東西？我們可不可以將第一場戲的枕頭套上套子到第三場時再拿出來用？

　　道具組員需要組織力。道具不只需要尋覓或製作，它們還

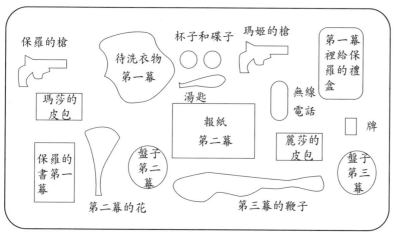

用牛皮紙覆蓋的櫥櫃或桌子可充當很好的道具桌。將道具置於其上描出輪廓線條再寫上標記，以確保道具每一次都放在相同的地方。

需要貯存、使用和歸還。借來的道具一定要仔細確認存放以便完好歸還物主。每一齣戲的每一單場戲都要準備一張道具表，顯示什麼道具要放在佈景的什麼地方、什麼道具要放在右外舞台、什麼道具要放在左外舞台等等。

　　道具組員需要有毅力。每一個道具只有在每一次排練和表演時才從存放處拿出來依據道具表排放好。每一個道具在每一次排練和表演後一定要歸位保存好。整齣戲結束後，劇場擁有的道具一定要在休工期間放回到長期存放處；借來的道具一定要儘快歸還，並且附上（或很快寄上）一張感謝函。你的工作並不會得到觀眾的掌聲。只有劇場人才會真正了解你的工作是多麼艱困、耗時與重要。

　　道具組員需要很機伶。他們必須和導演與設計師確認。他們在找尋道具時必須要能和商人談，通常是在電話上。他們必

照顧餵養演員

　　道具組員應該把演員當成是不太聰明的小孩子。我會說這句話是因為我既當過演員也當過道具組員。並非將道具擺在道具桌上就完事了。道具組員必須站在那兒將道具遞給正要上場的演員，也許還要輕聲說一句「加油」以資鼓勵。當演員下到後台來時，組員必須要在那裡說「演得好！」然後接回道具，否則好心的演員可能會把它帶到化妝間或是其他地方去，讓你再也見不到它了。

須要安排去借某些特定道具，並且向物主保證會完好歸還。而且在排練和表演期間他們一定要面對演員。

三、服裝

　　服裝組員很像道具組員，因為通常也沒有足夠的錢或專才來為每一齣戲做新戲服。服裝經常是從庫存裡找出來、向卡司（和其他人）借，有時用租的，有時則是由學生或他們的家長縫製的。換句話說，很少有機會像職業劇場那樣，可以讓服裝設計師真正為一齣戲設計服裝。

　　儘管如此，服裝組能夠熟知該戲的歷史年代和熟讀劇本的話將會有所助益。比方說，在為演員尋找戲服時，你所知道的

關於歷史考據的幾句話

　　歷史考據是很棒——到某一程度而言。但是想要充分提供可是會叫你發瘋，尤其是沒有服裝經費時。你學到「他們沒注意到的就沒關係」這個觀念的話倒是挺好的。拿鞋子舉個例吧。如果你無法提供舞台指示裡要給男主角穿的皮製歌劇低跟鞋的話，那麼就讓他穿擦得晶亮的黑色淺口便鞋吧。除非鞋子是那場戲的焦點，否則觀眾多半不會注意到他腳上穿的是什麼——不過如果他穿的是網球鞋的話，他們當然就會注意到了！

合適線條與輪廓，將會幫你在喇叭褲或燈籠褲之間做一個選擇。你對劇本和角色的認識會幫你為角色和觀眾選擇適當的顏色和風格：比方對手兩造可以穿著顏色相衝突的衣服。

　　為戲組織並照顧服裝是一件重要的工作。它和在道具組工作一樣需要毅力和機伶。

　　為一特定卡司選好的服裝應該掛在櫃子上有該演員或角色名字的那一格架子上。

　　你必須注意照料服裝以維持在良好狀態。演員每次進場前你都要仔細察看，確定他們的服裝穿法正確而且乾淨宜人——如果它們應該是乾淨的話。你需要某種的衣服刷子、針和線（好縫扣子或縫邊）以及備用的大頭針和安全別針。

在一段時間過後，或在某些狀況下，在演出期間需要去洗燙服裝。在高中學校劇場裡，這通常意味著你要拿襯衫（或其他的衣服）回家，然後第二天要記得帶回來——或者讓卡司帶回家並且確保他們帶回來。

四、音效

科技使得學校劇場在音效方面有點無所適從。才在幾年之前，音效組員可以為一齣戲準備出一捲很棒的「聲帶」來，他可以將選好的唱片部分拷貝到開放（或帶子對帶子）錄音機的1/4吋錄音帶上，然後將帶子上的音效黏接成正確的順序，並用錄音帶開頭的空白部分（leader tape）來分隔最後選取之音效。但是今天，開放錄音機的帶子已經買不到了，除非是錄音室水準（和錄音室價格）的器材，而且也愈來愈難保存維修我們舊式的轉盤。甚至就連要找到1/4吋黏貼錄音帶和器材也很不容易了。

在戲開演前、中場時間，或戲結束後所播放的音樂也許可以直接由CD播放，因為這時候通常不會牽涉cue點或timing的問題。其他那些在戲劇演出中的音效部分則會有些問題，因為它們一定要在cue點上播放出來（比如在演員打開收音機時，或者在對話中需要有狼嚎時），所以從CD——或甚至由唱片——播放出來就好像不太適合了。

有各種長度的錄音卡帶可以製造各種音效，包括像不斷吹在老屋屋簷的風聲音效。將音效錄在卡帶的開端處（允許錄音帶前之空白），便可以建立一套在演出中可以一捲接著一捲播放

的卡帶。聲音cue點可以是稍稍有一點「放鬆的」，比方像是外舞台自遠方漸次靠近傳來的行進樂隊聲，也許可以錄在卡帶稍後的地方，前面留下一段空白（這樣組員就會在前面音效播完之後而後面音效還沒播出之前先按停錄音帶）。不管是哪一種方式，你都可以看到組織化，在每件東西上貼上標籤，還有記筆記是非常重要的。

事先錄音vs.現場收音

有些音效（如音樂、鳥鳴或火車聲）最好事先錄音，然後再從你劇場聲音系統裡播放出來。有些音效（如電話和門鈴聲）最好是現場收音，因為不太有可能讓錄音的電話鈴聲在演員拿起聽筒的當刻就停住。

其他的效果也可以現場收音。將腳前端踩在板子的一端，手指尖抓住板子的另一端。當你放開手指時，你腳和身體的重量會讓板子打在地板上產生一聲很大的槍響。製造木「風」機也不太難——它聽起來像風可是不會搧動空氣。其他諸如此類的方法——許多都沿襲於廣播劇時代——可以在專業劇場技術教科書裡找得到。現場音效傳統上都指派給道具組員負責，不過每個劇場都有它自己的政策。

你混用音源時，有些現場有些錄音，要特別小心。觀眾通常兩者都會接受，不過如果你反反覆覆變來變去的話，那麼聲音（氛圍）的不同經常會嚇到觀眾。

錄你自己的音效

> 　　如果你決定要帶著品質良好的錄音機到「現場」去的話，你必須要先花時間找到正確的聲音。說來奇怪但事實如此，真實交通噪音錄下來之後，觀眾聽起來卻像海灘上衝浪的聲音！一位音效技術師需要某種東西掉到池塘或湖裡那種「水花四濺」的聲音，他卻發現要製造觀眾聽起來像是東西掉到水裡的聲音，反而是要去錄東西從水裡被拉出來的聲音。要一直傾聽，雙眼緊閉地，去聽他們會聽到的聲音。

可以負擔的科技

　　目前市面上已經有低價的電子合成樂器。如果你學校有一台或是你可以借到的話，那麼一台電子合成樂器可用來製造範圍很廣的不同聲音，你可將它錄到帶子裡，或是在戲演出時在現場演奏出來。當然囉，較大較貴的電子合成樂器會提供更多實用的選擇。嘆氣吧。

習作：

1. 閱讀一齣獨幕或完整長度的劇本，然後準備一份道具表。
2. 閱讀一齣獨幕或完整長度劇本，然後準備一份服裝表。
3. 閱讀一齣獨幕或完整長度劇本，然後準備一份音效表和cue表。
4. 研究並製作一台風機、雨機或是模擬行軍腳步聲的機器，以示範「老式」現場音效的作法。

第十八章

開始工作

一、在劇場裡討生活

劇場是一個充滿誘惑的愛人。沒有其他事情差堪比擬在一齣現場演出裡扮演一角時所擁有的權力感，和賦與角色完滿生命的生之喜悅。少數幾個幸運的人甚至還能達到明星的地位，尤其是在電影和電視圈裡，不只賺到一大筆錢，還得到千百萬戲迷的阿諛奉承。但那是有代價的。

社會上不乏兒童和成人演員經不住誘惑而身敗名裂的故事。本章的目的並不在重述這些故事，我們只是要看看工作中演員的實際狀況。

二、表演所在

首先，你必須搬到紐約（尋找舞台工作）或洛杉磯（尋找電影或電視工作）。雖然這國家的地區性劇場愈來愈壯大強盛，不過紐約和L.A.還是中心所在。

找一個便宜的地方住。我指的就是便宜。這兩個城市都不容易找到住的地方，而且你付得起的地方可能會大大改變你對乾淨和品味的需求。

想辦法弄到一個答錄服務或一台答錄機。你可不想錯過任何經紀人、製作人、導演——或隨便什麼人的電話。

找到一個晚上的工作。讓你付得起房租，也許還可以買一點食物、洗你的照片，還有付學費。讓你白天可以去敲別人的

門，找到合法開業的經紀人，然後參加角色試演會。

　　報名參加表演訓練班。不管你有多棒、你以前上過多少表演課程、你在學校裡演出過多少角色，表演課程仍然是保持和改善你演技的必要條件。而且它們還會花你一筆錢。

　　去敲門。首先，你需要一位經紀人，一位可以代表你，為你爭取試演，並且當你和全世界的製作人、導演和卡司公司之間的中間人。即使在你找到經紀人之後，你還是需要去敲人家的門，因為讓你受僱用是你的，而非你經紀人的工作。

三、皮薄，皮厚

　　一位職業演員需要擁有矛盾的人格特質。一方面，你在舞台或螢幕上必須好像透明一般，每一根神經末梢都要暴露開放給從你身邊人或從你自己內裡吹出來的每一道心理微風。而另一方面，你皮要夠厚，能夠經得起別人經常拒絕你的努力和你本身，不讓那拒絕將你丟到沮喪絕望的深淵。

四、工會、經紀人以及Catch-22

　　一個上進演員的眾多目標之一是去得到工會會員證。表演者的主要工會如下：

　1.電影演員同業工會（Screen Actors Guild, SAG）：涵蓋所有電影作品，即使有時候它只在電視上播放。

2.美國電視電台演員聯盟（American Federation of Television and Radio Artists, AFTRA）：涵蓋所有錄影帶作品。

3.美國綜藝演員同業工會（American Guild of Variety Artists, AGVA）：涵蓋俱樂部等地的現場表演。

4.演員公平會（Actors Equity）：涵蓋合法舞台（現場演出之劇場）的作品。

得到一張工會會員證就像是得到一個經紀人一樣。你必須要有經驗。而你沒有經紀人和／或工會會員證你就無法得到經驗。Well，他們的確是有那些公開的試演會，人們笑稱那是眾牛爭鳴（這告訴你一些有關氣氛的事了嗎？），在那兒隨便什麼阿貓阿狗和他們的表兄妹都可以秀他們的「東西」。可是他們只在真正絕望時才會舉辦這個東西（話雖如此，那正是許多演員得到他們「大」突破的方式）。

當然囉，工會會員資格和好的代表並不保證任何東西。它們是世上最奇怪的勞工聯盟，不論是哪一天都有90％以上的會員是在失業狀態中，而且每年有95％的錢都只讓5％的會員給賺了去。

五、這代表什麼？

它代表著你應該只為了愛，而非為了錢，才成為演員。它代表著你應該試著去找其他的事做。如果你真的愛劇場，試著在就業比較穩定而且比較不講求「外表」的相關領域裡工作吧。

經紀人與你

電視劇、電影，甚至連電視廣告都幾乎會到世界的每一個角落去取景，所以你很可能會在某地遇到某人想做你的經紀人。經紀人賺取的是佣金，即你賺到的錢的百分之幾。如果你遇到一個「經紀人」要你先付給他錢，那麼趕快跑，不要用走的，到最近的出口去。不過話說回來，經紀人有權要求你提供職業水準的照片（不便宜）、履歷表，而且經紀人推薦你去上（付費的）課也是合理的。

專長在語言？當一個劇作家吧，或是影視編劇，或是出版人，或是專門撰寫節目冊裡有關演出文獻的作者。

專長在數學和科學？做一個劇場工程師吧，設計和建造新劇場以及新的劇場設備。

喜歡動手做東西？做一個舞台工作人員吧，或是佈景繪圖師，或是到服裝公司去當裁縫師吧。

有一個適合做生意的好腦袋？在「前台」工作吧，賣票、管理販賣部、安排促銷和相關產品。

你是否組織力特強讓朋友嘖嘖稱奇？成為一位職業舞台經理吧——好的舞台經理（以好知名於外）隨時都可以找到好的工作。

你藝術嗎？成為戲劇或電影的佈景、服裝或廣告設計師吧。

　　你是否沒有上述任何一項才華，但仍然熱愛劇場？那麼還有很多其他的工作，甚至如以下者：食品服務（電影劇組裡會有外燴和手工藝服務人員）、開小自客或卡車（負責從旅館到演出地點接送卡司和劇組人員）、電氣師、動物看管者、編輯、錄音師、攝影師、化妝師、宣傳人員……只消去看看主流電影後面的感謝名單。裡面甚至還包含有一位劇組護士和很多位的會計師！

　　有許多機會可以讓你發揮你對劇場的熱愛而無需成為一位演員。教育劇場是一個可能性（嘿！還有比當高中戲劇教師還要糟的工作呢！）。而多數城市和城鎮都有某種類型的社區劇場，在那裡，有「白天工作」的在地鄉親會聚在一起製作戲劇，「只是為純粹的快樂和熱愛戲劇」。

習作：

1. 寫信到某一個演員工會去，或是到國際劇場
 和舞台從業人員聯盟（爲舞台工作人員和電
 影放映師所成立的工會）去詢問會員資格條
 件。在班上呈現你的詢問所得。

2. 問出要如何才能成爲導演協會，或作家協
 會，或任何其他劇場和電影專業機構裡的成
 員。向班上作報告。

附錄A
有關表演的思考

技巧、直覺，和「方法論」

　　表演是人類最複雜的行為之一。它曾被許多教師、演員和導演憎恨和討論過、分解和分析過、解構和重構過，而他們許多（雖然不是全部的）人資格都比我老道些。不過，我還是想寫下我的一些想法——也許就在它們可能可以給其他人有任何助益的同時，也可以幫助我自己釐清它們吧。

　　很久以前我學到有些演員是「天生的」。他們似乎擁有可以選擇正確語調、身體移動，和肢體動作以賦與他們角色生命的一種直覺本能。其他有些不比他們差的演員則好像是有意識地使用技巧——應用觀察、試煉與錯誤、理性與思考——到身邊的工作上。正如我當時所被告知的，也正如我從彼時所觀察到的，重要的並非演員從何處開始，而是在於他或她最後的成就。一位直覺式（instinctual）的演員可以好像是狂野而不受控制的，正如一位技巧式（technical）的演員可以好像是儀態多多而造作不自然一樣，不過一位好的（good）演員似乎總是可以有正確的選擇。他或她的演出似乎總是那樣地鮮活，總是可以深深吸引觀眾的注意。

　　有些演員和教表演的老師說，好的表演是將演員一層一層包裝起來的偽裝過程：化妝、服裝、走位、肢體動作、聲音——所有這些都是經過設計並選擇來讓觀眾看不到演員真實自我的。有些二十世紀最受尊崇的演員說出了他們自己的想法，「我在台上所想的與觀眾無關，唯一要緊的是他們看到和聽到什麼東西。如果我在羅密歐與茱莉葉談情說愛的戲裡想的是明天

送洗衣物的清單，但是觀眾看到聽到的只是一個爲情所苦的年輕人，那麼我就完成我的工作了」。

　　其他受尊崇的知名演員則有相反的看法，他們認爲好的表演是剝掉演員層層防衛盾牌以呈現人類內在眞實的一個過程。馬龍白蘭度、達斯汀霍夫曼，和許多畢業於演員工作室（Actors Studio，在那裡表演方法論The Method被尊奉爲王）的演員都告訴我們他們內在的生命──思想與感情──是最重要的，主宰了他們的演出和台詞，准許他們以自身內在自我的角度來披露他們的角色。

　　兩邊的擁護者多年來有多次的互相誹謗中傷事件──其中有些滿好玩的有些則否，不過對我而言也許兩「邊」都是對的。我們都傾向以教導我們的人的語言來觀看和談論世事（或表演）。那些「由外向裡」，從身體和聲音開始學習表演的人，很可能會鄙視「方法論」演員是毫無紀律、感情衝動的邋遢人士。那些「由裡向外」（方法論或史坦尼斯拉夫斯基表演系統的另一個版本）學習表演者則很可能爲其他人貼上標籤，視他們爲技巧和無視眞相的奴隸。

　　也許兩邊都是對的，或者也許他們都是錯的。也許某些戲裡的某些角色需要一種較爲外向的方法，也許其他戲則需要一種內在、主觀的表演。也許表演的差異比較與流行而非與對錯有關。

　　無論如何，觀眾似乎會知道何者爲對。有些演員會電到觀眾。他們的演出讓我們覺得愉悅而且受到啓發──而且我們並不在意他們使用的是技巧、直覺或是仔細的訓練──因爲演員在舞台上施展魔力時，我們根本沒有時間和意願去想這個問題。

　　那麼這是否意味著才華就是一切？有無訓練和經驗無所謂？當然不。一位才華洋溢但是沒有接受學校養成或接受訓練的演員只能如他目下角色和目下導演的這般好。一個才華不是那麼高但是有良好訓練和紀律的演員幾乎每一次都可以有勝任的演出——並且在劇本、導演和其他因素恰好完美結合時，更可以帶來具有啟發性的表演。

　　表演對我而言好像是一種兩面的過程。首先演員必須將他或她的身體、聲音、心靈和感情準備到儘可能強而有彈性的地步——可以完成劇作家或導演設定的任何工作。然後演員必須讓自己自由，在表演的「海」裡任意航行就好像哥倫布從西班牙出航一樣：對他的準備和技巧深具信心，並且準備好去感應利用旅途上每一微差的風和水。

　　如果一切都很順利，如果演員無懼於抓住戲「海」的力量，那麼偉大的表演便會產生。

附錄B

基本舞台走位練習

　　　　這場兩位演員的戲可以以許多風格——喜劇式地或嚴肅地
——來呈現。因為它的對話原則上是無意義的，所以你可以任
意挑選不同角色來演這場戲。切記要精準地選定某些特定的角
色，而且最好是個性截然不同的角色（大剌剌／害羞，上了年
紀／年輕，無聊／興奮等等）。

　　　　（角色A已在UC場上，在做某些彰顯角色的事。B角色進來
了。）

　　B　早啊！

　　A　噢！你從哪來的？

　　B　*（指出）*從外舞台來的。我是＿＿＿＿＿。

　　A　我是＿＿＿＿＿。

　　B　我知道。*（停，B看著A。）*

　　A　你要做什麼？

　　B　我要跨過你到右舞台去演我的大戲。*（B跨過後，B停了*
　　　　*下來。）*我跨過的時候，你應該往反方向跨過去才對。

　　A　*（照著做。）*噢，對不起。

　　B　不對，不對。你上舞台那隻腳先走。*（B開始詳述某事。*
　　　　A走回去然後做正確的跨走，只不過他繼續一直朝LC椅子
　　　　*走過去。）*我說話的時候不要動。觀眾注意力應該在我
　　　　身上，但是你卻在搶戲。

　　A　我只不過是過來這兒坐下以免礙著你啊。

　　B　對，但是注意力會跑到正在走動的那個人身上。更何
　　　　況，每一步走位都應該要有一個目的。舞台上的一切應
　　　　該都要用來彰顯角色才對。*（B開始跨走到A右邊去。）*

　　A　噢！……你讓我覺得好沮喪好愚笨——就像一個失敗者
　　　　一樣。

B　（*完全跨到A*）不要坐在那裡生悶氣。

A　你說的對。我必須要重新掌控。（*站起來*）如果你比較高的話注意力就會跑到你身上。

B　而且如果我站在四分之三背面位置的話，注意力就會跑到你身上。我要面對觀眾好重新獲得觀眾的注意。

A　不公平，跑到下舞台去了。不是嗎？

B　不公平！你才是搶戲的人……一直在那兒自憐自艾的。（*走開*）我不想再跟你耗下去了。

A　（*跨到B*）亂講，我才不是搶戲的人呢。請不要這樣說。

B　現在你又……再度在我的上舞台方向了。（*A往下移。*）這樣好多了。我喜歡別人和我一起分享一場戲。（*B再度詳述某件事，然後停住。*）你為什麼不說些什麼東西，而非要用凝視的方式來引起我的注意？

A　我在想你說的事情，而且在我說話之前先有所反應。

B　那是應該的。我羨慕你勇於嘗試，不過你太＿＿＿＿＿＿，所以我不想再和你耗下去了。我甚至都懶得跟你說話。（*B轉身然後／或者走開。*）

A　噢，拜託跟我演這一場戲嘛。

B　不。我才不要！你已經聽我說過了。

A　可是如果你不跟我一起演的話，那有誰會跟我一起演呢？

B　我不知道，而且我也不在乎。再說，我要走了。（*B出去。*）

A　喂，等等我呀！（*A出去。*）

經作者Jack Frakes同意予以刊登

附錄C

工作簡述、責任歸屬和

劇團規定

　　每一個製作戲劇的組織團體——學校、大專院校、職業或社區劇場——都需要整合許多人的努力。本附錄包含小組組長和舞台經理的工作簡介，以及適合學校劇場使用的劇團規定。它們在此被提及乃是為了讓你了解戲劇製作裡每個主要工作環節裡的特定活動。

一、舞台經理

　　舞台經理的工作是讓事情順利地進行。

★試演之前

　　1.閱讀劇本並準備排演本，準備好所有空白cue表、工作進度表，和該劇所需要的表格。

★試演時

　　1.準備好舞台。

　　2.分發和收回劇本。

　　3.分發和收回試演須知卡。

　　4.維持試演等待區的秩序。

　　5.寄發錄取通知單。

★排練時

　　1.準備好舞台以便可以隨時進行排練。

　　2.準備與分發卡司／工作組員電話聯絡單。

　　3.分發排練進度表和劇團規定。

4.控制劇本。

5.爲卡司提詞，並隨時提醒組員。

6.根據排演本，說出cue點（電話和門鈴響、燈暗……）

7.維持卡司和組員的紀律。

8.整合並記錄所有組長的工作。

9.與換場組員設計並排練換場。

★技術排練和彩排時

1.在化妝室和演員休息室宣布每一幕和每一場戲。

2.給燈光、聲音、換場等等的cue點。

3.張貼卡司／組員出席紀錄表。

4.在集合時間察看出席情況，並且依照需要電話聯絡。

5.維持後台的秩序、禮節與安靜。

6.替組長給和／或記下注意事項。

7.爲每一場戲、換場、每一幕戲、中場休息時間，和整場戲
　測量時間（用可以按停的錶）。

★最後彩排和演出時（再加上以上各項）

8.在演出前至少一個半鐘頭抵達。

9.打開工作燈、工場的燈等等。

10.打開舞台門和化妝室。

11.準備舞台好讓觀衆席可以在演出前三十分鐘開放。

12.用對講機和呼叫系統檢視各個工作崗位。

13.通知一個小時、半個小時、十五分鐘、就位。

14.立即開演。

15.與前台經理協調中場休息時間。

16.與前台經理、燈光組員、音效組員等協調遲到觀眾的入座時機。

17.掌控整齣戲——在舞台上，甚至在閉幕那晚，都不能有胡鬧的情況。

18.每次演完之後，確定舞台清理乾淨，每樣東西都收拾妥當，燈光關閉，而且門也鎖好。

19.準備（與佈景製作組長協調出）一份休工計畫表。

20.寄發劇照通知書。

★休工期間

1.管理休工一事。

2.收集所有組長的書面報告。

3.將它們和你自己的報告（timing表、遇到的問題、解決方法、建議等等）呈交給老師／導演。

二、舞台製作組長

1.閱讀劇本。

2.與導演、設計師和舞台經理確認。

3.拿到（並保存）佈景所需的平面圖和其他圖樣。

4.清查工具和儲備存貨。

5.清查佈景存貨。

6.以書面向老師申請額外物品（包含每一項物件的商店名、地址、電話號碼和價格）。

7.從庫藏處拿出庫存物件，依需要修復或改裝。

8.在建造中的每個階段監督所有組員。

9.監督舞台裝台作業。

10.如果需要的話，你和你的組員在技術排練／彩排和演出時必須充當換景組員。

11.協助舞台經理準備休工計畫。

12.監督佈景的休工處置。

13.維護工場、工具箱和所有工作區域的整潔。

14.呈交書面報告給舞台經理，包含遇到的問題、解決方式、建議和費用。

三、服裝組長

1.閱讀劇本。

2.針對每個角色記下筆記。

3.準備一份服裝表格列出所有角色和所有場景。

4.與導演確認確切所需之服裝物件。

5.在服裝量身卡上填入每位演員的資料。

6.從庫藏處拿出任何要照用或修改後可使用的服裝。

7.準備一張建議服裝樣式和衣料的清單——以及／或者到二手商店等地去購買——包含估價在內。

8.確認導演允許的預算以及決定服裝樣式和布料。

9.分派裁縫責任給組員、卡司成員，或是家長。

10.將膠帶燙上去以辨別每位卡司的服裝。

11.準備服裝架上使用的硬紙板。

12.在架上貼上每位演員的名字，然後將他的服裝放進去。

13. 監督所有現場裁縫，並盯緊在家縫製物件的進度。

14. 為演員安排試衣（與舞台經理協調）。

15. 確定所有服裝保持乾淨、燙過，而且依照所需修復完成。

16. 隨時維持服裝衣櫃區的乾淨與整齊。

★彩排和演出時

1. 提醒卡司成員洗過澡，噴上除臭劑，化好妝才能換上戲服（或用罩衫蓋住戲服），而且穿著戲服時不能抽煙、吃東西和喝飲料。

2. 指定組員幫忙換戲服。

3. 彩排時，和導演坐在觀眾席裡檢視所有的服裝。

4. 在每次進場前檢查每一位卡司。隨手帶著刷子、安全別針、大頭針和針線。

★休工期間，以及之後

1. 將所有附件（鞋子、帽子等等）放回庫存處。

2. 確定卡司成員將他們自己的衣服帶回家，並且將他們的戲服送洗乾淨。

3. 確定所有服裝在一個禮拜以內送回。送回時要當面點收以確定服裝是乾淨的。

4. 借來的服裝必須乾淨歸還，並附上一張感謝函。

5. 租來的服裝必須立刻歸還以免要額外付費。

6. 呈交書面報告給舞台經理，內容包含遇到的問題、解決方法、建議和費用。

四、前台經理

　　前台經理負責演出期間所有直接與觀眾有關的事項：停車場、走道和地面、座位區，以及（有時）演員休息室。

1. 指派給組員特定的工作和／或執行事項。
2. 每一場演出時都要告知他們的責任並且監督他們。
3. 帶所有組員出席最後彩排，因為這是他們最後一次可以毫無中斷地看完整齣戲。
4. 開幕前至少一個鐘頭抵達劇場。
5. 確定觀眾席和演員休息室是乾淨的，而且用吸塵器吸過了。
6. 確定所有座位都是在「打開可坐」的狀態，並且檢視所有觀眾席和走道燈都可以運作。
7. 確定走道和到劇場的通道是乾淨、沒有紙屑的。
8. 準備在停車場協助觀眾（尋找停車位、指引票房方向等等）。
9. 確定觀眾洗手間已經打開而且是乾淨的。
10. 開幕前四十五分鐘開放票房。
11. 徵詢舞台經理，然後在開幕前半個鐘頭開放觀眾席。
12. 準備準時開演。
13. 與舞台經理協調遲到觀眾入座時機。
14. 票房開放至少到戲開演後三十分鐘為止。
15. 告知遲到觀眾尚有多少時間方可入座。

16.在演出快要開始前確定劇場的門已經關妥（而且觀眾席的燈不是在頭頂上）。

17.在中場休息時間和戲演完之後打開門。

18.中場休息時間計時；在演出前兩分鐘通知觀眾回座。

19.觀眾回座後通知舞台經理。

20.每一場演出完畢之後撿拾垃圾，如觀眾席和演員休息室裡丟棄的節目單。

21.每一場演出票房關閉之後馬上交還所有未使用的票、存根和現金。

22.維持票房的乾淨與整潔。

23.態度要客氣而且樂於助人。

24.保持門廊暢通，避免塞車。

25.在戲落幕之後呈交一份書面報告給舞台經理。內容詳述每一場賣出戲票數量和現金收入多少、每一場戲的觀眾總人數、所遇到的問題、解決方法和建議。

五、燈光組長

1.閱讀劇本。

2.與導演和燈光設計師確認燈光表和器材明細單。

3.在你的劇本上標出燈光cue點和預告。

4.將所有燈光器材懸掛好、插電、對焦和上色片。

5.在第一次技術排練之前即出席排練以對整齣戲有一種感覺。

6.與舞台經理協調你的工作人員集合時間。

7.與導演和設計師共同訂出每一場景的燈光亮度。

8.準備詳細的cue表。

9.保持控制台和器材貯藏室的整潔。

10.查看器材配備的庫存情況。

11.以書面申請額外的配備，包括商店名稱、地址、電話號
　　碼，和每一單項的價格。

★技術排練和彩排時

1.開幕前至少一個鐘頭抵達。

2.檢查所有器材和調光器。試燈，修復，或向舞台經理報告
　　損壞情形。

3.在觀眾席開放之前（開幕前半個鐘頭）確定工作燈關閉，
　　戲前燈打亮，而且觀眾席的燈打在正確的高度。

4.透過耳機與舞台經理維持經常性的聯繫。

★休工期間

1.卸下所有器材（除了基本燈光器材之外）、色片夾、可重
　　複使用的色片等，放到適當的存放處。

2.清除配線板，只留下基本的配備。

3.呈交書面報告給舞台經理，內容包含遇到的問題、解決方
　　法、建議和花費。

六、化妝組長

1.閱讀劇本。

2.爲每個角色記下筆記。

3.在戲當中要改妝的話，準備一張化妝表標明所有演員和所有場次。

4.與導演確認確實的需求。

5.和每一位演員共同完成並分發給他們個別化妝分析和設計表。

6.查看化妝品的存貨。

7.呈交所需額外化妝品清單，包含商店名稱、地址、電話，和每一單項的價錢。

8.依所需安排演員和組員的練習時段（和舞台經理協調）。

9.爲那些沒有辦法親手製作的卡司做鬍子、落腮鬍等。

10.隨時保持所有化妝區域的整潔。

11.指派給每一位卡司一面鏡子，將演員名字寫在膠帶上貼到鏡子上方。

★彩排和演出時

1.至少在開幕前九十分鐘抵達劇場。

2.分發必要的化妝品和用具到每面鏡子去。

3.依照所需協助卡司成員。

4.彩排時，和導演坐在觀衆席上檢視所有的化妝。

5.檢視每一位要進場的卡司成員。手邊隨時拿著粉、海棉等等。

6.每一次彩排／演出時，一旦化妝品用具不用時，便立刻收走──要先清理乾淨。

7.監督卡司清理化妝區，依所需擦拭化妝台和鏡子。

★休工期間，以及之後

1.將所有化妝品和器具——已清理過的——放回貯存處。
2.呈交書面報告給舞台經理，內容包含遇到的問題、解決方法、建議和費用。

七、油漆組長

1.閱讀劇本。
2.與設計師和導演確認計畫中的顏色及其效果。幫助選擇要使用的特定油漆技巧。
3.查看油漆、色料、膠水、刷子，和其他油漆器具的庫存情形。
4.以書面申請額外的材料，包含商店名稱、地址和電話號碼，以及每一單項的價格。
5.和組員一起練習戲裡所需的所有油漆技巧。
6.監督所有刷填布縫（sizing）、油漆和佈景貼縫的使用。
7.維持所有油漆區域的整潔。
8.休工期間，監督所有上漆的佈景被洗乾淨而且歸還回貯存處。
9.呈交書面報告給舞台經理，包含所遇到的問題、解決方法、建議和費用。

八、道具組長

1. 閱讀劇本。

2. 依照劇本所示，準備一份完整的道具清單。

3. 與導演確認找出另外還需要的道具，或是被列出但實際上不需要的道具。

4. 查看道具存量情形；將所有可以充當替代道具或演出時道具的東西移到「即將演出道具」存放區。

5. 在演員休息室張貼需要借用的道具清單。

6. 準備需要採買的道具清單。

7. 準備需要在工場裡製作的道具清單。指派組員擔任製作工作，在他們工作時從旁指導和監督。

8. 準備每一場景的道具表；給舞台經理一份拷貝。

9. 在卡司丟本之前，開始提供他們劇裡使用的道具或替代道具。

10. 開始出席所有的排練。

11. 為每一場戲排放道具；演員要進場時遞給他們拿在手上的小道具，演員出場時接過他們手上的小道具；在每一場排練之後將所有道具收好。

12. 與舞台經理依所需共同擬出換場工作表。

13. 正確記錄借來的道具；確保它們不受損傷或遺失。

14. 指派組員跑場時的特定責任。

15. 教導和／或排練組員換場和跑場的技巧。一定要讓他們穿黑色服裝和軟底鞋。

★技術排練、彩排以及演出時

1.開幕前至少一個鐘頭抵達。

2.安排好第一場戲的舞台。開幕前半個鐘頭準備好。

3.每一場演出後清理以及存放所有道具。

4.維持後台的安靜與黑暗。

★休工期間，以及之後

1.將道具——清理乾淨的——放回永久存放處。

2.將借來的道具清理乾淨物歸原主，並且附上一張感謝函。

3.呈交書面報告給舞台經理，內容包含遇到的問題、解決方法、建議和費用。

九、音效組長

1.閱讀劇本。

2.在劇本上標出聲音cue點和預告。

3.與導演確認額外的（或多餘的）聲音cue點。

4.準備一張該戲的音效cue表，每一個音效都要包含有：出處（錄音帶、CD等等）、錄製聲音者，以及收音的地點和器材配備。

5.查看供應品、原料、器材配備，和可供使用聲音的存貨狀況。

6.以書面申請額外的物品，包含商店名稱、地址和電話，以及每一單項的確實價格。

7.與舞台經理共同依所需訂出卡司成員錄音日期的進度表。

8.錄製所有音效和音樂（除了舞台現場收音之外）。

9.確定所有器材和供應品被正確操作，以使其受損可能性降到最低。保持控制台和工作區域的整潔。

10.使用可靠的器材，將聲音編輯到一個母帶上，以供正式演出時使用。

11.在第一次技術排練之前即出席排練，以獲得對整齣戲的一個感覺。

12.與導演一起設定出所有音效的音量大小位置。

13.在技術排練之前的兩場排練，開始將音效整合融入戲裡去。

★技術排練、彩排和演出時

1.開幕前至少一個鐘頭抵達。

2.檢查所有器材和帶子；修復、重新接妥，並向舞台經理報告所有損壞處。

3.準備在開幕前半個鐘頭開放觀眾席（播放戲開演前的音樂）。

4.透過耳機與舞台經理隨時保持聯繫。

5.在控制台裡儘量保持鎮靜和安靜。

★休工期間

1.存放好所有器材。

2.處理剪接的帶子。

3.準備將借來的物件歸還原主，並附上感謝函。

4.呈交書面報告給舞台經理，內容包含遇到的問題、解決方

法、建議和費用。

十、票房經營

1. 開幕前四十五分鐘開放票房。

2. 將票和錢放在從票口不易拿到的地方。

3. 接聽電話時要說「（劇名），我可以爲您效勞嗎？」

4. 隨時禮貌周到而且樂於助人。顧客永遠是對的！

5. 熟悉免費招待券名單，並且翔實記錄發放情況。

6. 可以計算出多張票券的價格。

7. 每次交易情形如下：

　　A. 接過錢將它放在檯面上。

　　B. 算出正確票數將它們交給顧客。

　　C. 正確而迅速地找錢，將錢算到顧客手中。

　　D. 將收進來的錢放進現金盒裡。

　　E. 說「謝謝您！看戲愉快！」

8. 絕不要在沒有請人代管的情形下離開票房辦公室。

9. 只讓前台經理、老師或你的接替人進入票房辦公室。

10. 戲開演後就不能再退錢和換場次了。

11. 票房關閉之後，確定請前台經理或老師和你一起算錢、票和存根。

12. 你是與社會接觸的一個重要人物。所以請穿好一點的衣裳（不要穿T恤、緊身襯衫、背心、小可愛等等），而且面對微笑！

十一、劇團行規——卡司

1. 舞台經理會發一份劇本給你。你應該每一場排練都帶劇本來。你只能用鉛筆在劇本上寫字。戲落幕之後，你必須擦掉你寫的東西然後歸還劇本。

2. 你會拿到一份重要的電話名單（劇場、導演、舞台經理等等），將它和劇本放在一起。

3. 你也會拿到一張排練進度表。仔細察看，看看你的時段。如果你預見有任何時程上的困難的話，與舞台經理商量對策。

4. 所有的排練和其他特別召集你都要立即報到。如果你生病了或是遇到無法迴避的耽擱情事，打電話給導演、舞台經理或劇場辦公室。你的出席十分重要。排練期間不要安排去看牙醫或醫生。如果你有工作，早一點和你的老闆商量以挪出時間來。

5. 所有排練時段都要攜帶鉛筆（和橡皮擦）。

6. 準時進場是你的責任。舞台經理在可能的範圍內會協助你，所以如果你暫時離開排練現場，確定要讓舞台經理知道可以在哪裡找到你。

7. 尊重你身為演員的專業，尊重劇本、舞台經理、你的卡司同事、工作人員、導演／老師、劇場，和它的配備與供應。

8. 告知你的雙親與友人，在表演當中是不准拍照的。

9. 不要和命運開玩笑。將貴重物品和現金留在家裡而不要留

在化妝室裡。

10. 表演期間，試著避免所有與觀眾的接觸，直到戲演完為止。在戲開演前或中場休息時間不要邀請你的朋友到後台去。遠離票房，而且不要偷看觀眾。

11. 如果你需要在開演前查看舞台上的任何東西，在觀眾席開放前做完這個動作。

12. 如果需要的話，在彩排之前練習自己上妝。

13. 在後台保持安靜！不要到佈景後面去，除非你要進場演出。如果你必須以大於耳語的音量說話，你可以在化妝室以正常（而非大）音調說話——不過可別錯過了你的進場！

14. 保持化妝室的整潔。

15. 休工時要幫工作人員的忙。

16. 整齣戲落幕之後，拿所有你的服裝（除了租來的以外）回家清洗整燙（或是乾洗）；並在一個禮拜以內歸還給服裝組長。

十二、劇團行規——工作人員

1. 你會拿到一張重要電話號碼名單（組長、舞台經理、老師、劇場辦公室）。記下來或是隨身攜帶。

2. 如果你拿到劇本，記住它屬於劇場所有。你只能用鉛筆在上面做記號，以便你在戲落幕之後將它們擦掉再還回去。

3. 在召集工作人員時你必須要立即出現。如果你無法避免耽誤或根本無法到場的話，請儘快讓你的組長或舞台經理知

道。你的出席十分重要。不要安排會與你工作相衝突的時段去看醫生或牙醫。如果你在上班，早一點和你的老闆商量以挪出時間來。

4. 如果你的工作，或是你和工作組員，或卡司成員之間發生了問題，將這些問題報告給你的組長。如果問題是發生在你和組長之間，那麼和舞台經理談。如果你覺得你必須要更往上談的話，那麼就去找導演或老師，但除非必要，否則最好不要這樣做。

5. 隨時保持你工作區域和器材的整潔。

6. 遵循你組長、舞台經理、導演和老師的指示。

7. 尊重我們一般尋常的工作，你的學生同事和共事者、導演、老師、你工作中的才華和藝術、劇場建築和它的裝備與環境，以及你身為其中一個重要份子的令人興奮的現場表演之劇場傳統。

★下列行規主要適用於跑場工作人員

8. 穿著合適的服裝。技術排練、彩排和演出時，道具和換場工作人員應該穿著黑色服裝和軟底鞋。會讓觀眾看見的組員（引座員、前台經理、燈光和音效組員等）應該穿著好一點的衣裳——不要穿著短褲、背心、T恤、貼身襯衫等等，有疑問的話請教你的組長。

9. 在後台保持安靜。不要擋路，需要你時才出現。如果與觀眾接觸不在你的工作範圍內，那麼視之如瘟疫般地避開他們吧。在任一排練或演出之前或當中不要邀請你的親友到後台或控制台和你做伴。

10. 告知你的親友，演出當中不准拍照。

劇場概論與欣賞

作　　者／Robert L. Lee/著，葉子啓/譯
出 版 者／揚智文化事業股份有限公司
發 行 人／葉忠賢
登 記 證／局版北市業字第 1117 號
地　　址／台北縣深坑鄉北深路三段 260 號 8 樓
電　　話／(02)8662-6826
傳　　真／(02)2664-7633
 E-mail ／service@ycrc.com.tw
印　　刷／鼎易印刷事業股份有限公司
I S B N ／957-818-311-9
初版一刷／2001 年 9 月
初版三刷／2008 年 2 月
定　　價／新台幣 350 元

國家圖書館出版品預行編目資料

劇場概論與欣賞 / Robert L. Lee著;葉子啓譯 -- 初
版. -- 台北市:揚智文化, 2001[民90]
　　面: 公分. -- (劇場風景;8)
　　譯自:Everything about theatre! : the guidebook of
theatre fundamentals
　　ISBN 957-818-311-9(平裝)

　　1.戲劇

980 90012860